2023上海美术学院青年教师作品展

曾成钢　主编
马　琳　执行主编

上海大学出版社

图书在版编目（CIP）数据

新海派 新动力：2023上海美术学院青年教师作品展 / 曾成钢主编；马琳执行主编. -- 上海：上海大学出版社, 2025. 1. -- ISBN 978-7-5671-4646-4

Ⅰ. J121

中国国家版本馆CIP数据核字第2025SK8726号

本书受高水平地方高校建设计划上海美术学院项目经费资助

新海派 新动力

2023上海美术学院青年教师作品展

曾成钢　主编
马　琳　执行主编

策　　划	农雪玲
责任编辑	农雪玲
统　　筹	魏佳琦
书籍设计	缪炎栩
技术编辑	金　鑫　钱宇坤

出版发行	上海大学出版社出版发行
地　　址	上海市上大路99号
邮政编码	200444
网　　址	www.shupress.cn
发行热线	021-66135109
出 版 人	余洋
印　　刷	上海雅昌艺术印刷有限公司
经　　销	各地新华书店
开　　本	889 mm×1194 mm　1/16
印　　张	17.25
字　　数	345千
版　　次	2025年1月第1版
印　　次	2025年1月第1次
书　　号	ISBN 978-7-5671-4646-4/J·682
定　　价	320.00元

版权所有　侵权必究
如发现本书有印装质量问题请与印刷厂质量科联系
联系电话：021-31069579

新海派 新动力

2023上海美术学院青年教师作品展

总 顾 问 | 冯远
总 策 划 | 曾成钢
学术主持 | 李超
策 展 人 | 马琳
执行策展 | 贺戈箫 李根 桑茂林 肖敏 赵蕾 李谦升 郭新 刘勇 秦瑞丽
展览统筹 | 尚一墨 魏佳琦
展览执行 | 高帅 夏存 林莹 卫昆 成义祺 陈文佳 许嘉樱 张维
视觉设计 | 赵蕾 戴格格 顾欣言
展览时间 | 2023 年 11 月 25 日—12 月 18 日
展览地点 | 上海大学上海美术学院美术馆
主办单位 | 上海大学上海美术学院 上海市美术家协会
承办单位 | 上海大学上海美术学院美术馆

Contents

目 录

1	前言 \| 曾成钢	
3	策展人语 \| 马琳	
7	展览作品	
8	造型学部	
	国画系	11
	油画系	28
	版画系	42
	雕塑系	52
66	设计学部	
	设计系	68
	数码系	92
	实验中心	102
112	空间学部	
	建筑系	114
124	理论学部	
	史论系	126

145	"新海派 新动力：2023 上海美术学院青年教师作品展"学术研讨会	
146	**议题一：新海派美术教育与社会服务**	
	从手段到目的：艺术管理的新海派转向 \| 董峰	148
	油画与绘画 \| 焦小健	157
	新海派与大众传媒 \| 张立行	160
164	**议题二：艺术管理的跨学科教学实践**	
	消失的边界：艺术管理的跨学科理论支撑 \| 方华	166

当代青年艺术家的出路问题——从亚文化的视角出发 | 吴杨波　　**176**

艺术管理教学中的数字化 | 康俐　　**183**

基于项目驱动的艺术管理专业校企合作教学研究——以南京艺术学院艺术管理专业为例 | 陆霄虹　　**190**

面向社区共融的工作坊在社区的实践与思考 | 马琳　　**197**

202　议题三：美术馆管理、策展与批评

小型书画艺术博物馆的学术诉求与场馆运营——以程十发艺术馆为例 | 陈浩　　**204**

改造未来的青年力量 | 曾玉兰　　**210**

全球化视域下的双年展体系与在地性——兼论当代艺术的去中心化及公共性 | 高远　　**216**

以毒攻毒——从 1/4m² 微策展实践谈起 | 宋康　　**226**

媒介与情确：一种基于现实的社会性抽象 | 沙鑫　　**229**

"全球本土化"与中国美术评论 | 张文志　　**237**

"新海派　新动力：2023 上海美术学院青年教师作品展"学术研讨会综述 | 尚一墨　　**248**

259　媒体报道

媒体报道标题汇总　　**260**

Foreword

前 言

"新海派"是新时代以来上海美术学院优化培养模型、重建师资梯队，积极参与上海城市国际化发展的抓手。近年来，上海美术学院创办了《新海派》刊物，并于2022年开始举办以"新海派"为名的系列展览和学术研讨活动，逐渐使"新海派"概念在学界引起广泛关注。

　　如今，上海美术学院青年教师队伍逐渐壮大，汇聚了当下具有国内外一流教育背景的青年教师，成为"新海派"艺术教育的"新动力"。本次展览以"新海派　新动力"为主题，聚焦于上海美术学院造型学部、设计学部、空间学部、理论学部青年教师近三年的艺术创作和理论成果，这是上海美术学院各学科新入职青年教师作品的首次集中亮相。

　　感谢上海市美术家协会对展览的大力支持！本次展览呈现了青年艺术家的崭新面貌和未来发展态势。希望通过本次展览，上海美术学院的青年教师在未来以更自信、更积极的姿态投身到美院各个学科的建设中去，为"新海派"艺术教育注入新的动力。

上海美术学院院长
上海市美术家协会主席
中国雕塑学会会长

Curators

策展人语

"新海派 新动力"为何成为此次展览的主题？这不仅因为"新海派"是上海大学上海美术学院近年来在学术探索和发展中提出的重要关键词，更因为"新海派"是上海美术学院在国际艺术舞台上建构的重要坐标。而"新动力"则体现了上海美术学院青年教师们对艺术的创新热情和不断探索的精神，意在呈现年轻一代艺术家的新锐风采，同时激发"新海派"艺术教育中的内在活力。

本次展览汇集了来自不同学科领域的青年教师近三年创作的作品，展览形式涵盖了国画、书法、油画、雕塑、版画、设计、摄影、新媒体、手工艺、实验艺术等多个艺术领域。这些作品展示了青年教师们多元的创作风貌和对多样化艺术形式的实践，是对传统与当代、中西文化交融的有力回应。近年来，学院重视理论建设、人才培养和社会服务，特设文献展区，用文献和视频的方式展示老师们近一年学术研究方面的成果，感受他们对理论探索的独到见解。该展区为观众提供了一个与艺术家们深度对话的机会，让学术和创作之间形成相互映衬的关系。

这场展览不仅是对学院青年教师作品的集中呈现，更是对"新海派"理念的深刻阐释。它对学院的发展具有重要意义，为学院树立了国际化、创新性的艺术品牌。同时，展览也为青年教师们提供了一个突破传统、展示创作成果的平台，激发了他们更多的创作灵感与动力。对于教学和科研而言，这场展览将为学院的艺术教育和理论研究提供新的思路和视野。在未来，这些青年教师的作品还将进入不同的社区，希望引发社区观众的共鸣，让社区观众和我们共同感知"新海派"在当代艺术中的新动力和新活力，充分发挥作品的社会美育作用。

马琳
上海美术学院美术馆副馆长

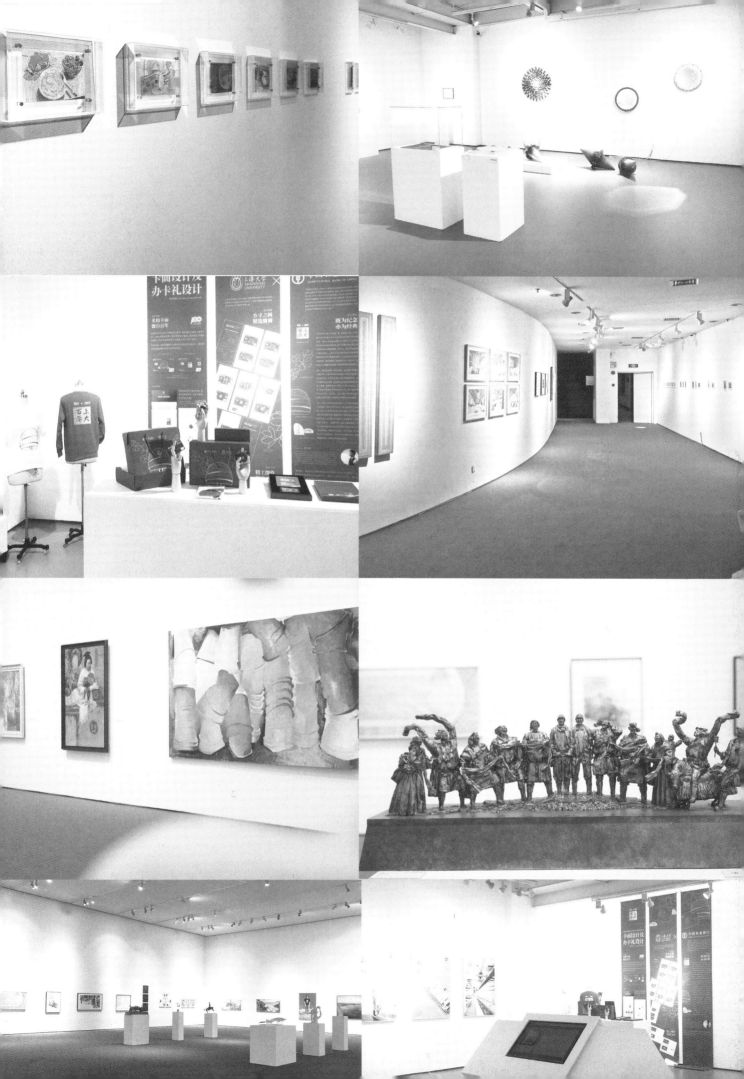

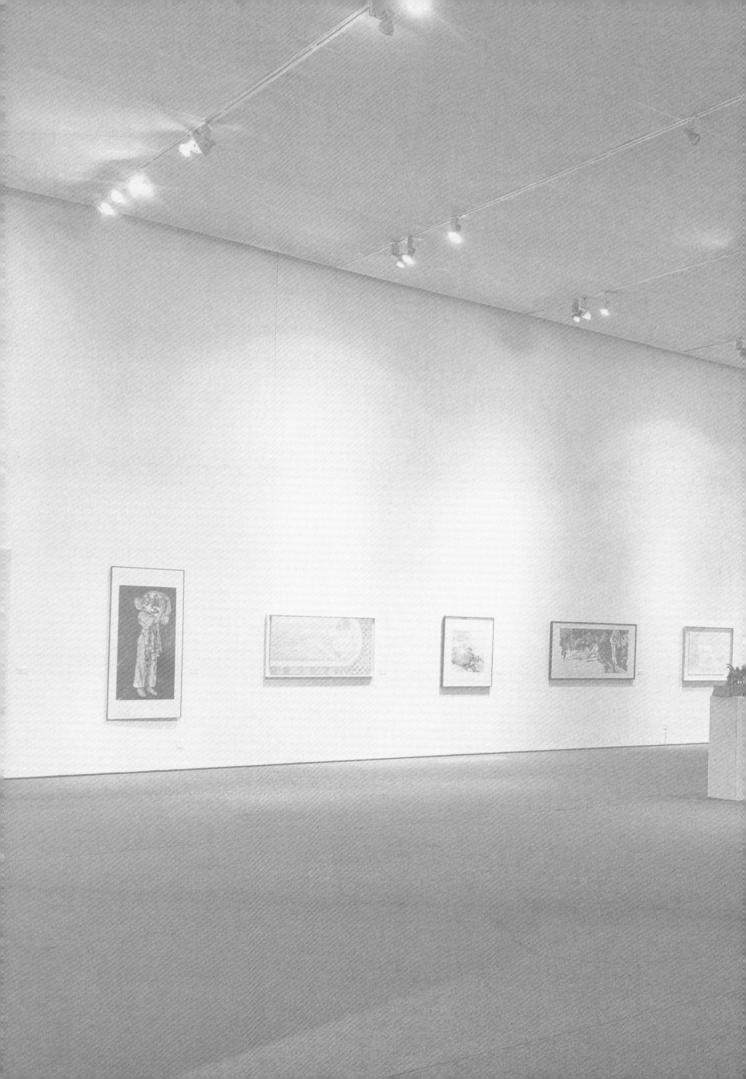

EXHIBITION WORKS
展览作品

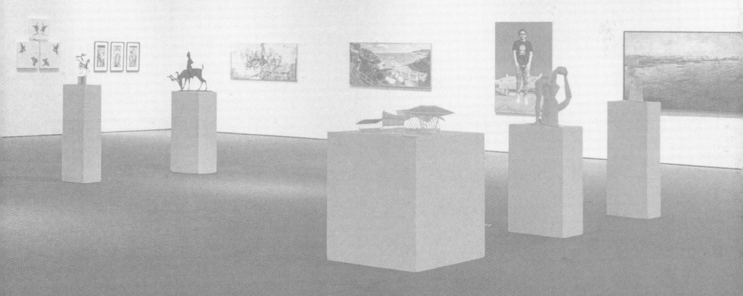

展览作品
造型学部

国画系	**油画系**	**版画系**	**雕塑系**
计王菁	曹炜	林莹	肖敏
贺戈箫	唐天衣	高川	高珊
李戈晔	潘文艳	金晟嘉	赵东阳
隋洁	金卿	刘晓军	姚微微
田佳佳	周胤辰	董亚媛	卫昆
倪巍	李根	王嘉逸	张升化
何振华	夏存	江梦玲	陈思学
马新阳	游帅		李智敏
陈静	游迪文		祝微
史晨曦	赵舒燕		蒋涵萱
周隽	唐小雪		朱正
齐然	陈扬志		
高帅			
范墨			
贝思敏			
包若冰			

国画系

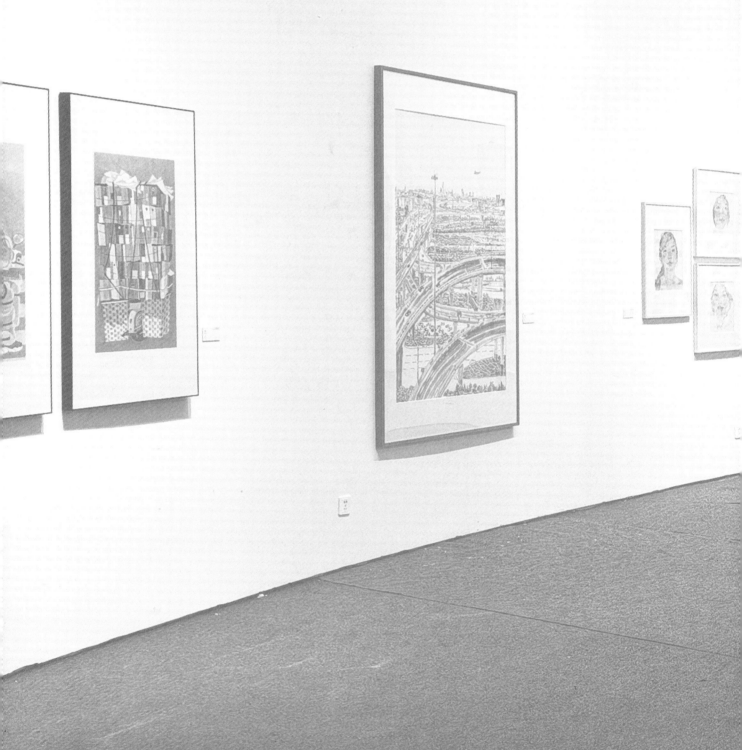

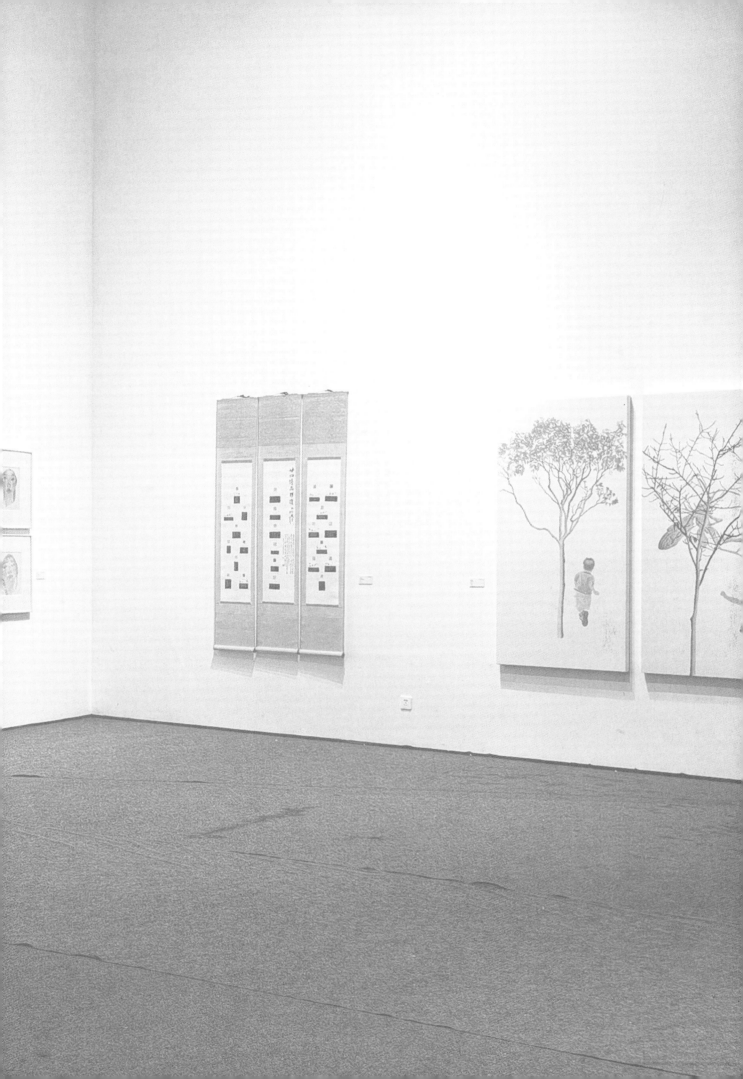

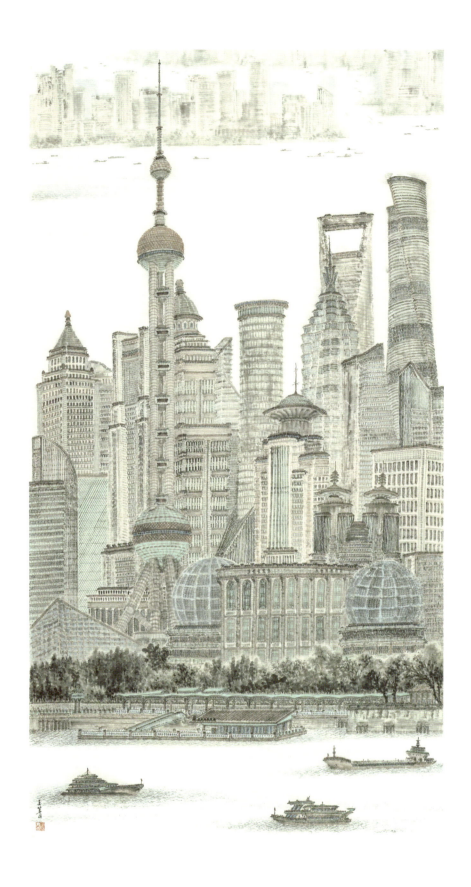

计王菁

在水一方 | 2023 年 | 宣纸 | 180cm×97cm

贺戈箫

我们仍然未知之三 | 2020年 | 纸本水墨 | 68cm×136cm

李戈晔

空幻 | 2016年 | 纸本水墨 | 75cm×144cm

隋洁

太行云山图 | 2023 年 | 国画 | 34cm×55cm

田佳佳

交错 | 2023 年 | 中国画 | 140cm×97cm

倪巍

海上一角之中山东一路外滩 | 2023 年 | 国画 | 200cm×200cm

何振华

非花 | 2023 年 | 综合材料 | 70cm×120cm

马新阳

清风明月 | 2023年 | 绢本水墨 | 98cm×46cm

陈静

020　彩虹之上系列 | 2023 年 | 岩彩 | 147cm×21 cm 4 幅

史晨曦

自作诗——留声诗草六十韵（局部） | 2021年 | 纸本水墨 | 33cm×1102cm

周隽

骑手2 | 2022年 | 国画 | 77cm×48.5cm

齐然

菱花镜系列 | 2020—2022 年 | 国画 | 60cm×60cm 6 幅

高帅

李白《当涂赵炎少府粉图山水歌》｜2022年｜书法｜300cm×120cm×2

范墨

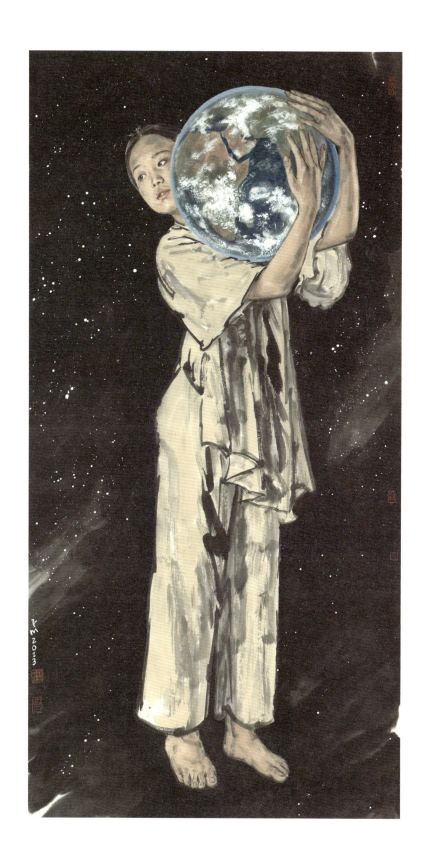

拥抱 | 2023 年 | 纸本设色 | 138cm×69cm

贝思敏

廿四诗品印迹 ｜ 2023 年 ｜ 篆刻印屏 ｜ 130cm×34cm 3 幅

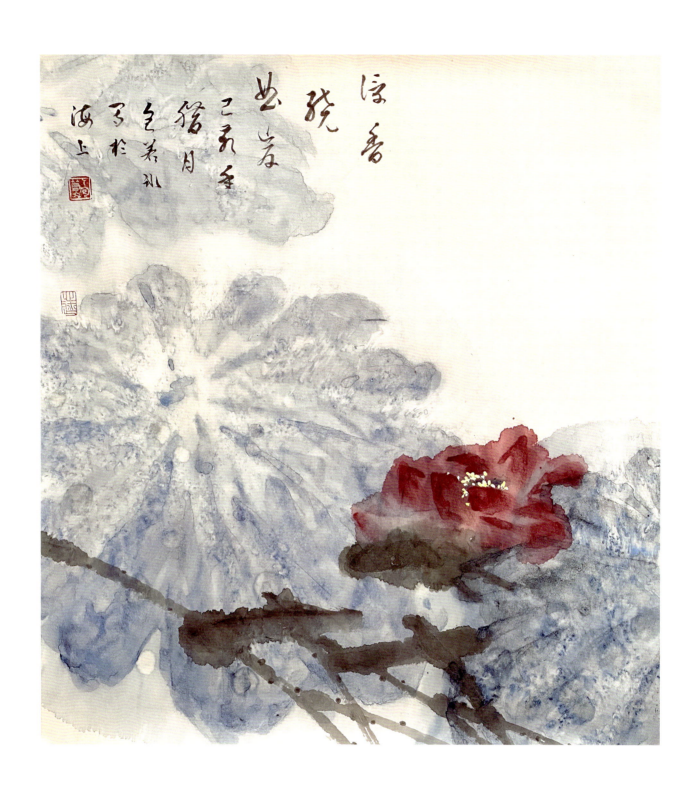

包若冰

浮香绕曲岸 | 2020 年 | 纸本设色 | 59 cm×56 cm

油画系

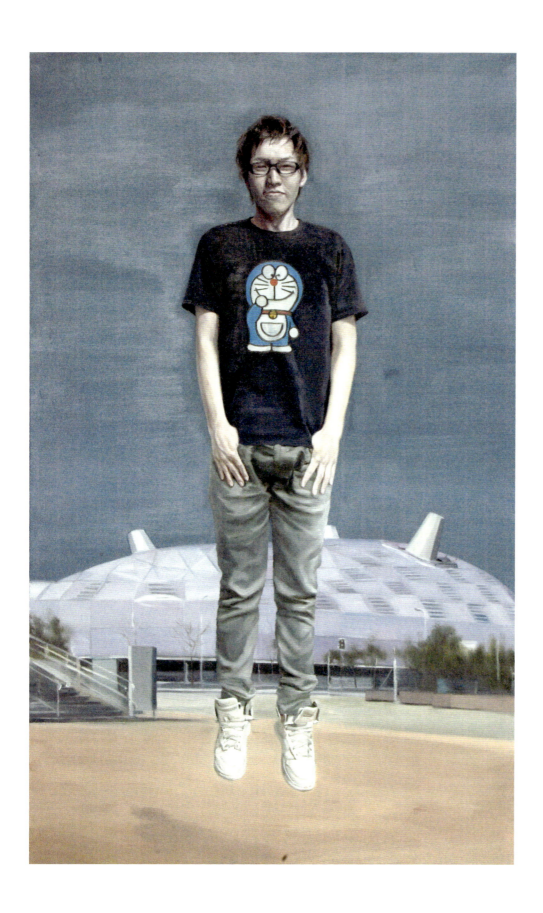

曹炜

青春造像—日本馆 | 2022 年 | 布面油画 | 160cm×100cm

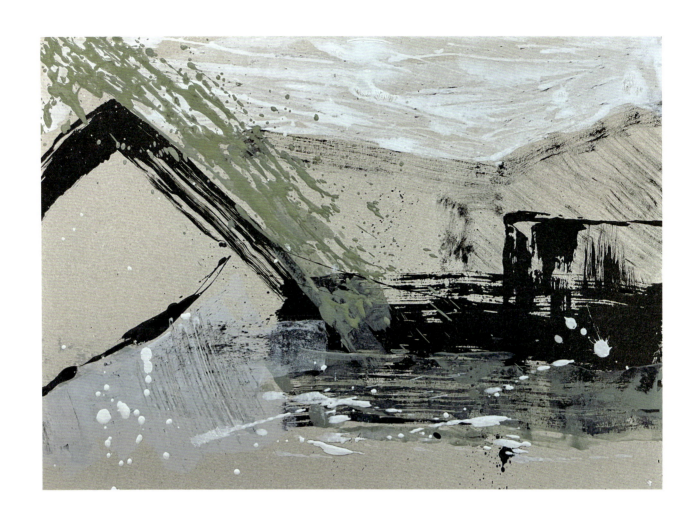

唐天衣

青山横斜 10 | 2023 年 | 布面油画 | 30cm×42cm

潘文艳

032　　浦江 | 2018 年 | 布面油画 | 180cm×120cm

金卿

靛蓝 | 2023 年 | 布面油画 | 100cm×100cm

周胤辰

纪念 | 2022 年 | 布面油画 | 100cm×120cm

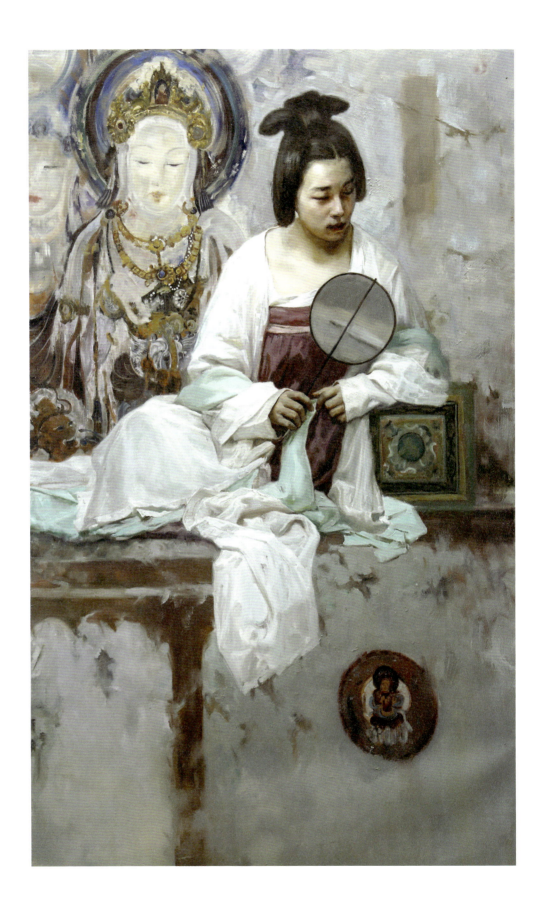

李根

大美不言 | 2022 年 | 布面油画 | 150cm×100cm

夏存

吊灯 No.1 | 2021年 | 综合材料 | 70cm×145cm

游帅

春风吹向东极岛 | 2023年 | 油画 | 80cm×160cm

游迪文

038　　不可循环 ｜ 2023 年 ｜ 布面油画 ｜ 160cm×260cm

赵舒燕

不眠的肖像1 | 2020—2021年 | 布面油画 | 70cm×80cm

唐小雪

040　漫游——从沙湖至 Vauxhall ｜ 2022 年 ｜ 布面油画 ｜ 60cm×120cm

陈扬志

灵感 | 2020 年 | 布面油画 | 70cm×100cm

版画系

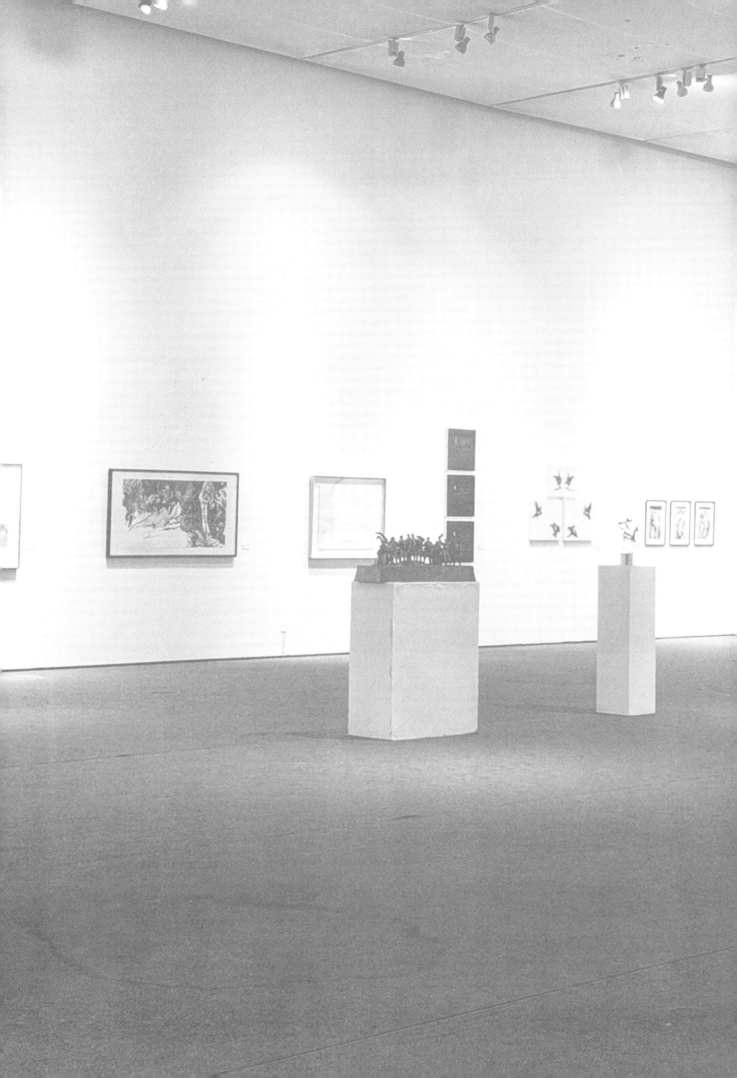

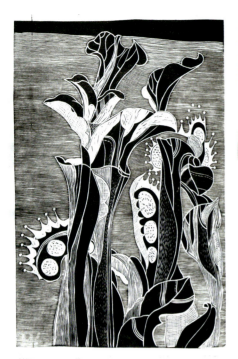
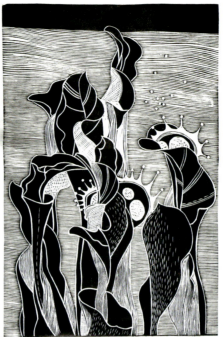

林莹

植物系列之一 捕获 | 2022 年 | 木刻版画 | 45cm×30cm 3 幅

高川

我要去海边 | 2022年 | 连环画 | 36cm×51cm 6幅

金晟嘉

却 | 2023年 | 油墨印染于布面 | 50cm×60cm（2幅）40cm×60cm（1幅）

刘晓军

静观 | 2022 年 | 水印木刻 | 180cm×91cm

董亚媛

飞过黑夜系列 | 2023 年 | 绝版水印木刻 | 50cm×50cm 4 幅

王嘉逸

陷阱 N0.2 | 2019—2020 年 | 石版画 | 78cm×101cm

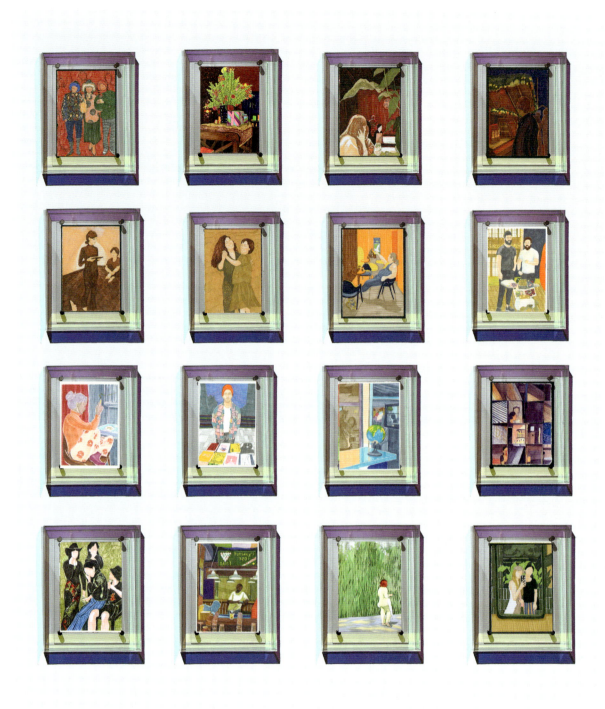

江梦玲

050　　日记系列｜2019—2023 年｜手绘插画｜15cm×10cm(组合尺寸可变)

雕塑系

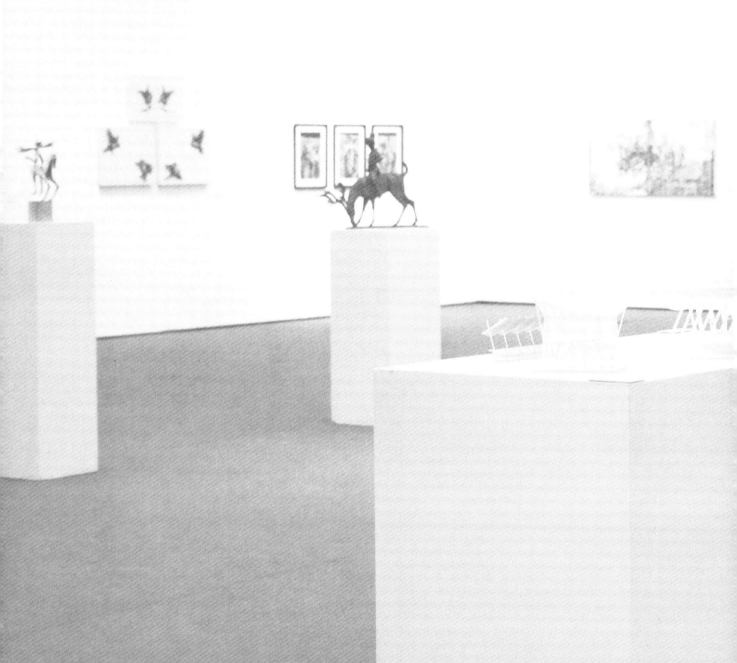

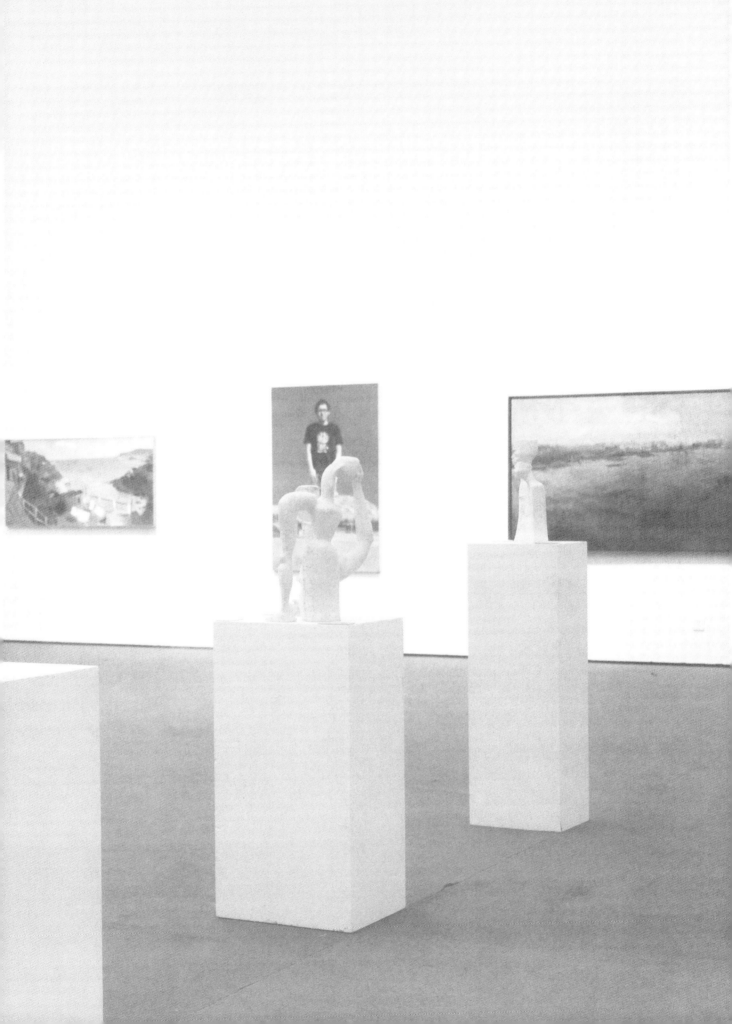

肖敏

风景 No.22 | 2020 年 | 综合材料 | 214cm×77cm×6cm

高珊

封闭的环形——呼吸 | 2022 年 | 石蜡、蜡用色素 | 80cm×16cm

赵东阳

无影随形 1-2 ｜ 2023 年 ｜ 摄影 ｜ 80cm×120cm 2 幅

姚微微

艺术介入城市基础设施系列作品 | 2022—2023 年 | 空间构筑物模型 | 30cm×30cm 底座模型

卫昆

高原之歌 | 2023年 | 树脂 | 长100cm

张升化

洛神 | 2023年 | 综合材料 | 45cm×60cm×40cm

陈思学

赛博缪斯 No.1 ｜ 2023 年 ｜ 布面油画 ｜ 80cm×80cm

李智敏

入林间 | 2023 年 | 雕塑 | 高 55cm 宽 55cm

祝微

《思考》系列 | 2020 年 | 雕塑 | 40cm×30cm×12cm

蒋涵萱

幻象 | 2023 年 | 摄影 | 160cm×48cm

朱正

枕烟系列 | 2023 年 | 中国画 | 68cm×35cm 2 幅

展览作品
设计学部

设计系		数码系	实验中心
赵蕾	师锦添	李谦升	罗小戍
王静艳	杜守帅	荣晓佳	田田
成义祺	鲁洋	陈志刚	薛吕
刘昕	邱宇	蒋飞	许嘉樱
夏寸草	黄祎华	陈文佳	何一波
高攀		朱宏	时翀
丁蔚		赵睿翔	吴仕奇
吕敏		罗正	
张璟		杨秦华	
宋天颐			
周予希			
谢赛特			
董眹云			
李明星			
王蒙			
周方			

中国二十冶
CHINA MMCC20
选择二十冶就是选择放心

大跨度超高异形曲面管桁架施工关键技术 •
异形空间网格管桁架结构组合安装技术 •
大跨度异形空间网格管桁架结构不等高多轨整体滑移技术 •
大跨度非规则结构超重钢构件吊装及监测技术 •
大型场馆复杂机电管线安装技术 •
外扩型双曲面GRC幕墙施工技术 •

赵蕾 谢赛特 宁建民 周星杰

中国二十冶系列五十周年动态海报 ｜ 2023年 ｜ 海报设计 ｜ A0展板

王静艳

静砚方书 | 2023 年 | 视频

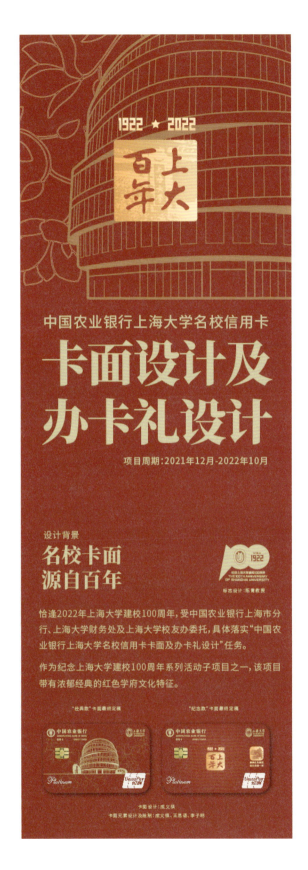

成义祺

中国农业银行上海大学名校卡面及文创衍生设计 | 2022 年 | 图形设计及文创设计 | 70cm×300cm 3 幅

刘昕

074　中华节气·大暑、中华节气·立夏、中华节气·立秋 | 2023年 | 海报设计 | A0展板

夏寸草

AI 龙影随形 | 2023 年 | 剪纸 | 55cm×55cm 4 幅

高攀

076　茶话会｜2022 年｜壁画｜240cm×250cm

丁蔚

解构1—字体、解构2—融合、解构3—逃离｜2020年｜海报（数字喷绘）｜A0展板

吕敏

一公里 | 2023 年 | 绘画 | 90cm×90cm

张璟

Gärtner Plus+ 组合式园艺工具概念系统 | 2022 年 | 产品设计

宋天颐

茧绸华服——基于 Fancy Mirror—AI 魔镜交互设计对纺织服饰非遗数字化保护与创意的探究 | 2023 年 | 数字化非遗交互设计 | 180cm×80cm

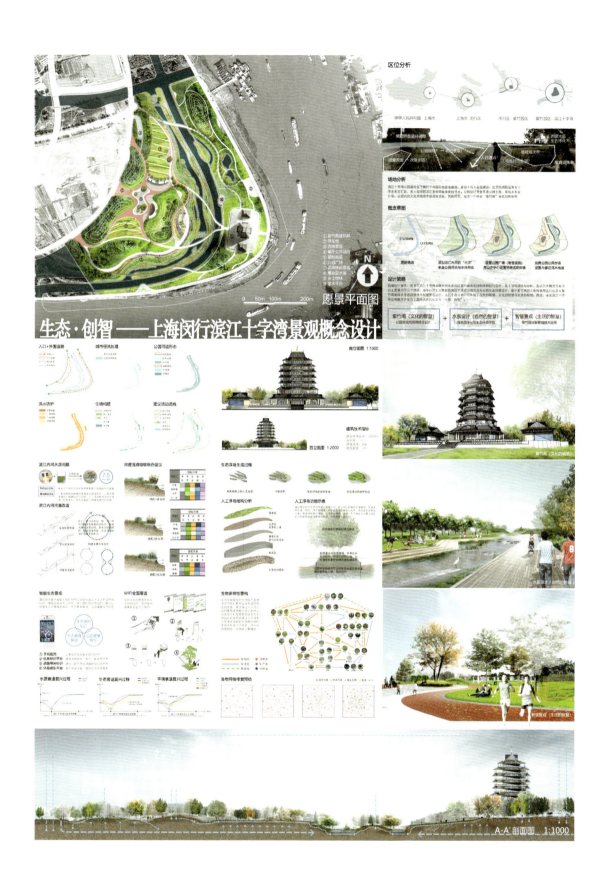

生态·创智——上海闵行滨江十字湾景观概念设计 | 2023年 | 环境设计

周予希

谢赛特

理论方法实践——艺术设计硕士联动性核心课程建设学术研讨会 | 2022 年 | 视觉形象设计 | A0 展板

董昳云

绣梦缝影 | 2023 年 | 综合材料 | 75cm×95cm

李明星

MX 椅 No.0 ｜ 2023 年 ｜ 家具设计 ｜ 70cm×70cm×80cm

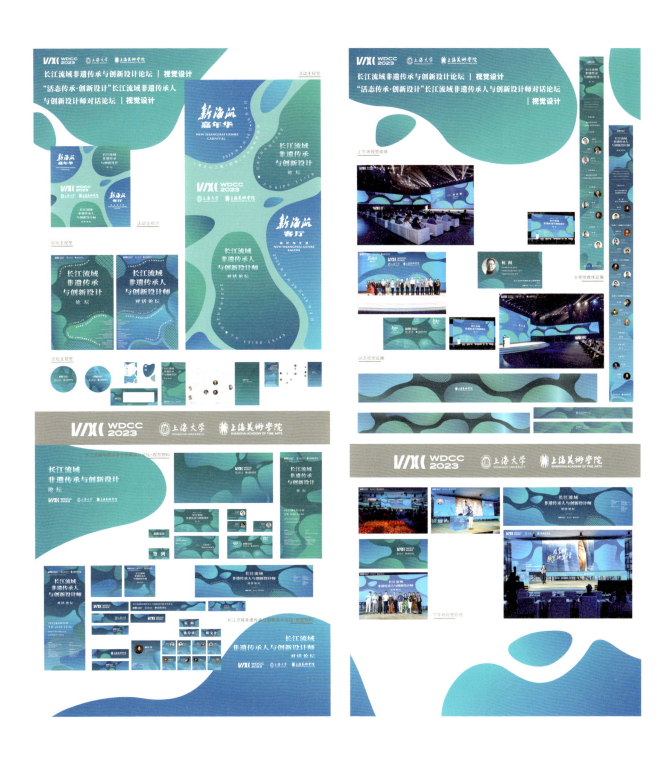

王蒙

长江流域非遗传承系列高峰论坛 | 2023年 | 主视觉设计 | 200cm×90cm

周方

师锦添

MUST Bag 可持续天体 ｜ 2020 年 ｜ 特殊材料 循环纸 ｜ 42cm×35cm×12cm、29cm×22cm×12cm

幻游千里江山
卷轴绘画虚拟展示系统[VR]的设计与开发

研究简介

艺术史研究中的"空间转向"将绘画的本体从二维图像扩展到了"总体空间"，其中包含陈设绘画的外部场所及绘画所描绘的内部场景。这种本体论上的扩展对博物馆这一绘画的展示载体提出了新的要求：一是还原绘画原本展示场所的体验与交互方式；二是再现绘画所描绘的场景体验。

传统型虚拟博物馆，如Google Arts & Culture等，多依靠Web技术，仅将绘画以图片形式展示。但这种方式的感知过程较为单一、交互性较弱，并不能满足完整展示绘画"总体空间"的需求。而虚拟现实技术（VR）作为一种能够提供沉浸式空间体验和运动交互的新媒介则能够满足绘画展示的新需求。因此，许多虚拟博物馆项目开始借助VR技术开发出全新的虚拟展示平台。然而，当前大部分项目尚停留在较为基础的"全景图片+3DoF交互"的模式上，并没有深入探索虚拟现实技术与绘画美学体验相结合的可能性。

本研究将以中国卷轴绘画为对象，探索虚拟现实技术在绘画展览中的应用。研究目的在于开发一套能够展示卷轴绘画"总体空间"体验的虚拟展示系统。这项系统将实现以下两组目标：

→ 还原卷轴绘画观看的原本场景，并模拟卷轴舒卷的操作方式。
→ 重建卷轴绘画所描绘的场景，并模拟在绘画场景中游历的体验。

VR展示系统测试　　VR展示系统设计与核心程序模块

步骤一：构建卷轴绘画的视觉转换模型

该模型的建立依托于中国古典绘画理论和建筑画法理论，目的是为计算画面对应视点和物体在三维场景中的位置提供几何基础。具体建构方法是对绘画的整体过程，即绘画者如何将三维场景转化为二维卷轴绘画这一过程进行几何化。这其中涵盖了观看场景、绘画场景以及组合场景图像等投影和构图过程。

模型构建的主要理论依据：
→ "张绢素以远映"——《画山水序》
→ "画一点一笔，必求诸缣素"——《宣和画谱》
→ "一曲百联"——《图画见闻志》
→ 三远法——《林泉高致》
→ "先立宾主之位，次定远近之形，然后穿凿景物，摆布高低。"——《画苑补益·山水诀》

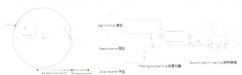

模型包括三个部分：（1）画家的视点、画面上的像素点、像素点所对应的三维空间中的位置三者之间的几何关联；（2）不同时期的卷轴绘画的图像结构与视点的位置变化之间的几何关联；（3）不同时期的卷轴绘画的图像结构与和深度变化之间的几何关联。

模型优点：
相较于当前已有的借用西方"透视"等概念建立起来的模型，例如"平行透视"、"散点透视"等，这个模型是完全基于中国古典绘画理论和建筑画法理论以及不同时期的绘画实例所建立的。因此，在解释卷轴绘画中的视觉现象方面具有较强的普适性和合理性。

步骤二：开发基于"散点投影"视觉结构的视点估算算法

该算法是基于以上卷轴绘画视觉转换模型所开发的，旨在计算卷轴绘画所对应的分散视点的位置。

算法有三个核心步骤：（1）利用卷轴绘画中倾斜线的几何特征（如倾斜的角度和表达的实际长度）来估算经过这些倾斜线的投影射线的方向；（2）依据这些倾斜线的变化特征，用球面线性插值的方法计算经过两条倾斜线之间任意像素点的投影射线的方向；（3）根据卷轴绘画视觉转换模型中投影射线和视点的关系，计算出每个像素点对应的视点的位置。

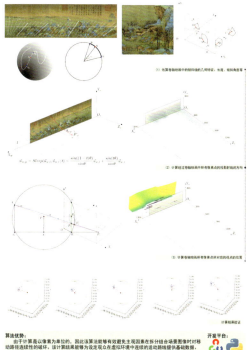

算法优势：
由于计算是以像素为单位的，因此该算法能够有效避免主观因素在拆分组合场景图像时对移动路径连续性的破坏。该计算结果能够为设定观众在虚拟环境中连续的运动路线提供基础数据。该算法被编译为具有UI的独立程序模块。

开发平台：

鲁洋

邱宇

共同的想象 ｜ 2023 年 ｜ 人工智能、三维引擎、数字影像 ｜ 1920p×1080p/2 分 10 秒

北外滩街道 LOGO设计

NORTH BOUND STREET PARTY
LOGO DESIGN PROPOSAL

黄祎华

数码系

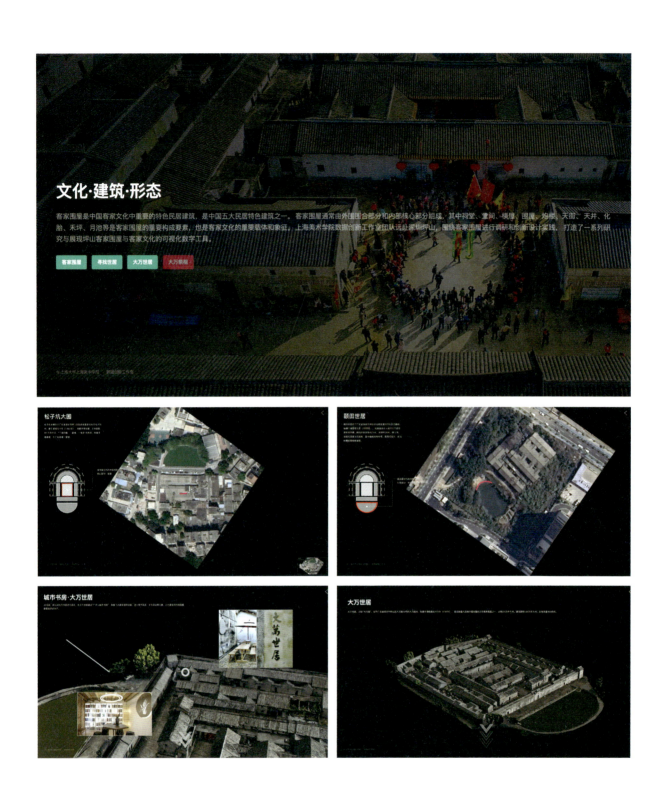

李谦升 施通 李龙康

世居研究所 | 2023 年 | 互动媒体 | 尺寸可变

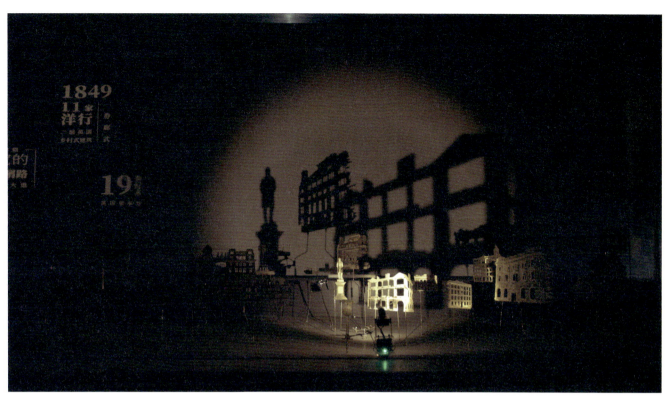

荣晓佳

外滩流影 ｜ 2023 年 ｜ 动态光影装置 ｜ 200cm×1300cm×130cm

陈志刚

犍陀罗守护人 | 2023 年 | 互动媒体 | 70 寸显示器

蒋飞

城隍庙老城区的数字回响 | 2023年 | 影像视频

陈文佳　井康绮

the adventure 冒险 ｜ 2023 年 ｜ AIGC 生成动画现成品

朱宏 赵睿翔

"数字一大"元宇宙 | 2023年 | 数字媒体

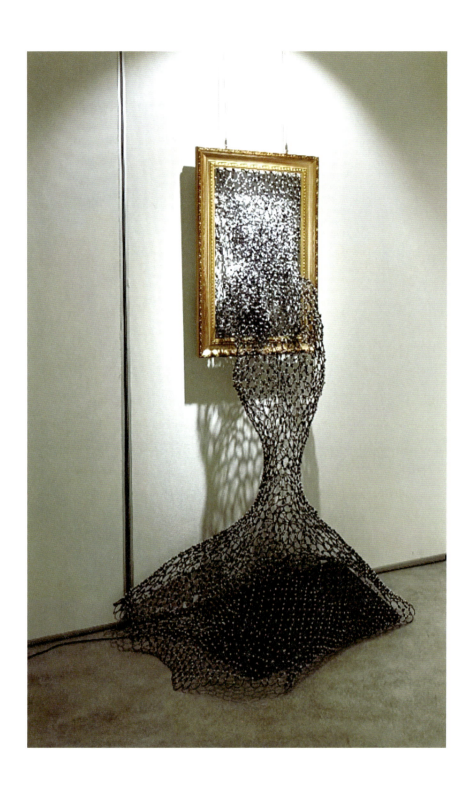

罗正

100　　山河云雨｜2023 年｜综合材料｜尺寸可变

杨秦华

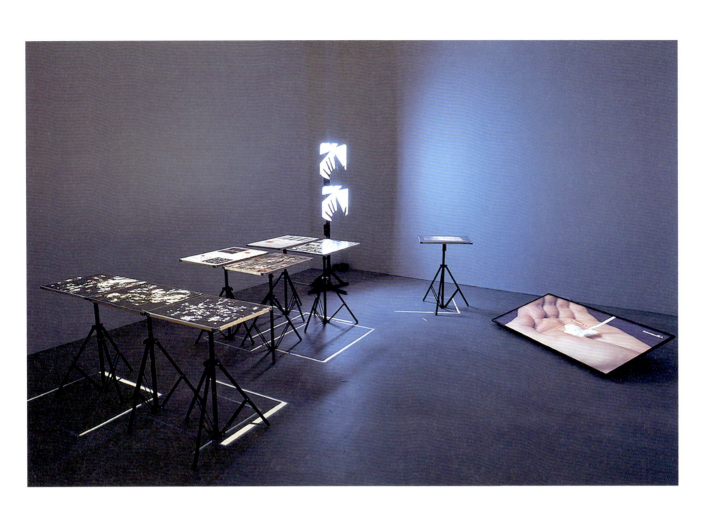

驯视绘景：一个机器视觉实验 ｜ 2023 年 ｜ 影像装置 ｜ 尺寸可变

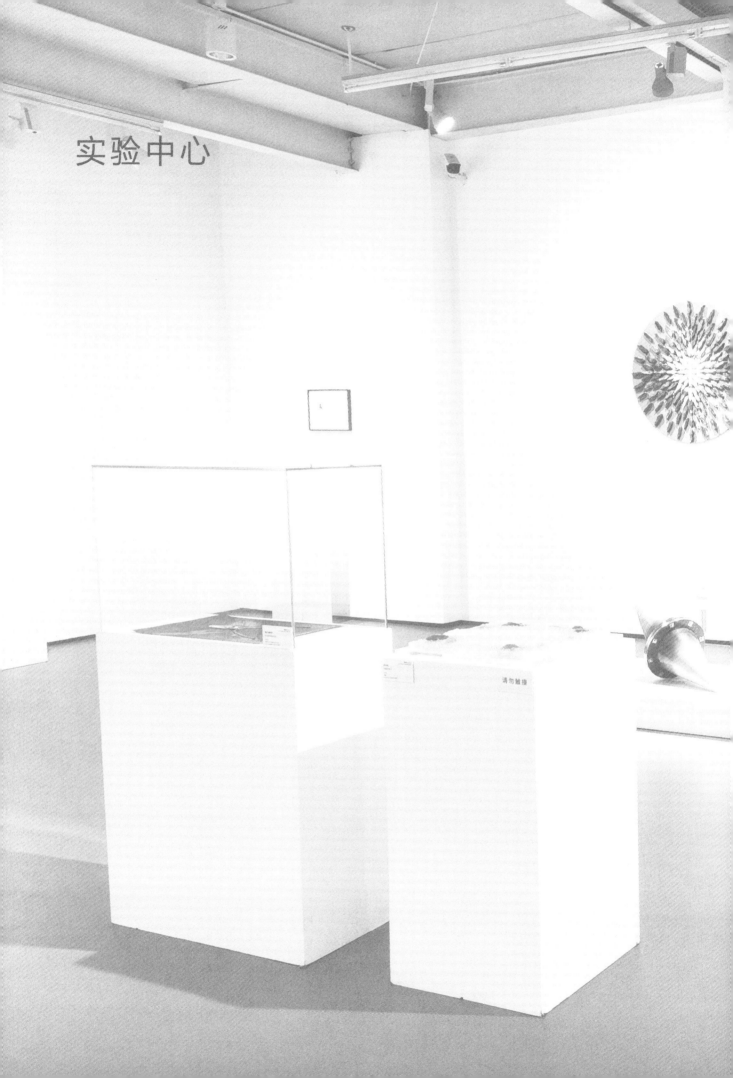

实验中心

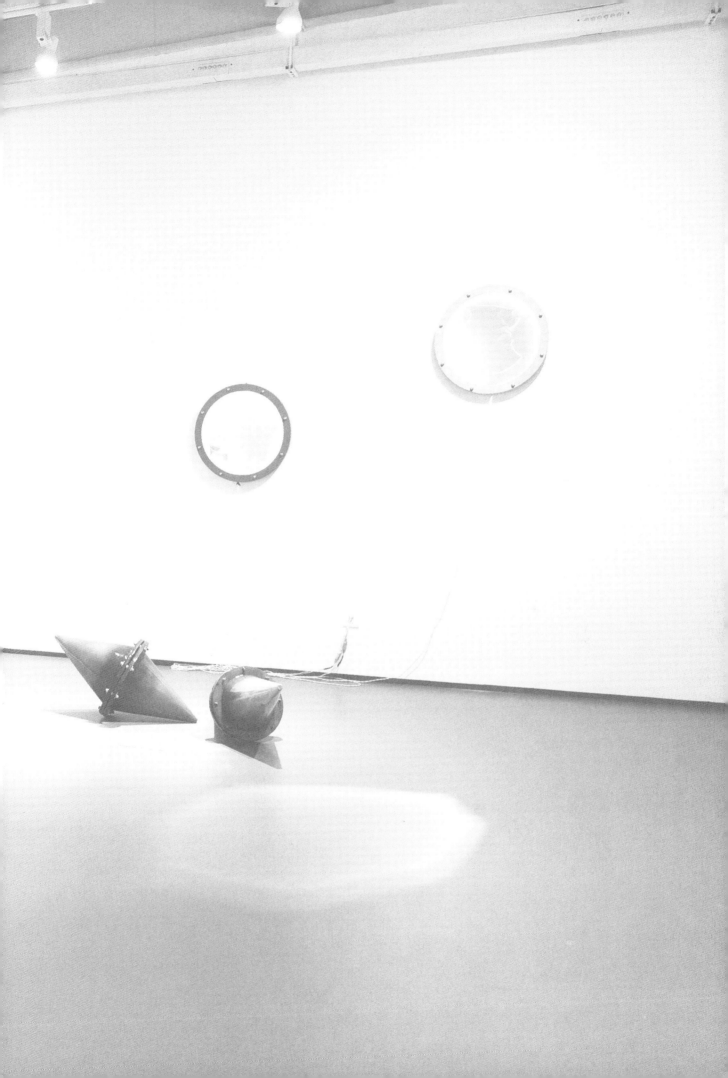

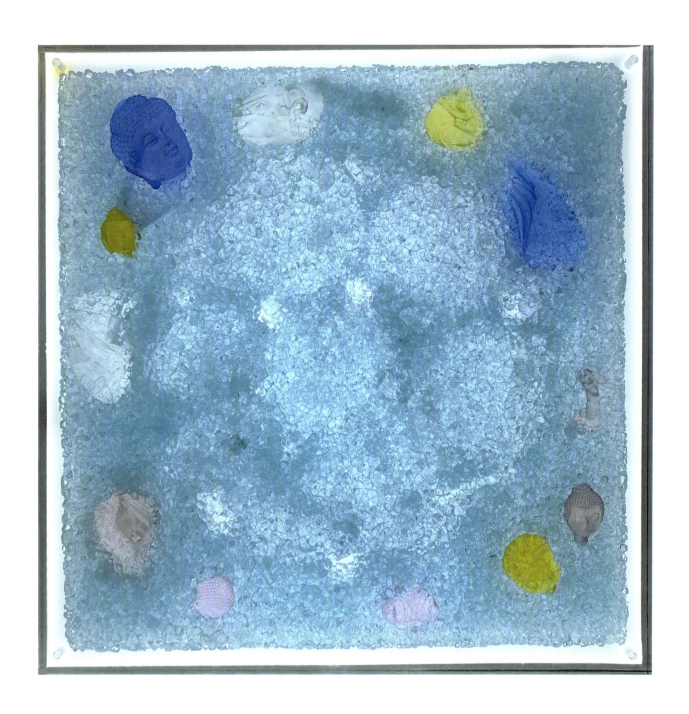

罗小戍

丝路浮想 II ｜ 2023 年 ｜ 玻璃 ｜ 45cm×45cm×4

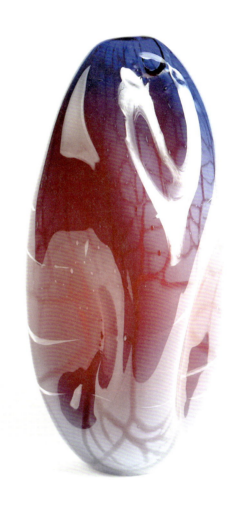

吴仕奇

山青花欲燃 | 2023 年 | 玻璃吹制 | 50cm×20cm×20cm

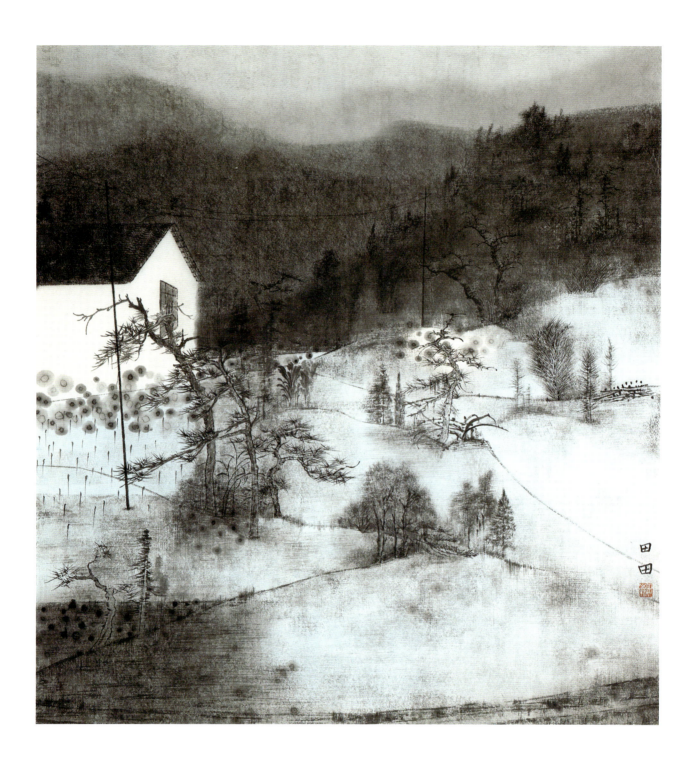

田田

田园之韵一 | 2022 年 | 国画 | 70cm×70cm

薛吕　虞鸣皋

木乃伊归来系列5 ｜ 2022年 ｜ 玻璃与中国画（玻璃、合金、银、纸） ｜ 11cm×3.2cm(玻璃)、60cm×34cm(绘画)

许嘉樱

扶光系列 | 2023 年 | 首饰艺术 | 10cm×5cm×3cm 1 件、25cm×25cm×5cm 3 件

何一波

浮游终结 | 2021年 | 陶艺 | 尺寸可变

时翀

110 | 鹤庆记忆—生长 | 2023 年 | 金属艺术 | 12cm×7cm×9cm

展览作品
空间学部

建筑系

刘勇

魏秦

魏枢

刘坤

张维

周天夫

羊烨

建筑系

上海川沙镇七灶美术馆
Shanghai Chuansha Town Qizao Art Museum

刘勇

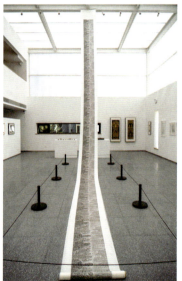

刘勇

上海川沙镇七灶美术馆 ｜ 2023 年 ｜ 建筑设计 ｜ A0 展板

上海市川沙镇七灶村灶廊
Shanghai Chuansha Town seven zao village kitchen corridor

魏秦

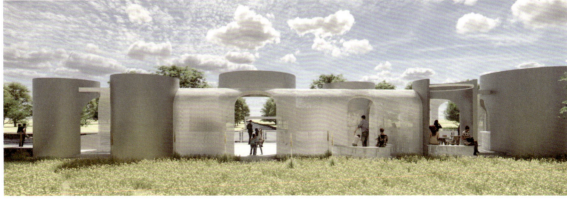

魏秦

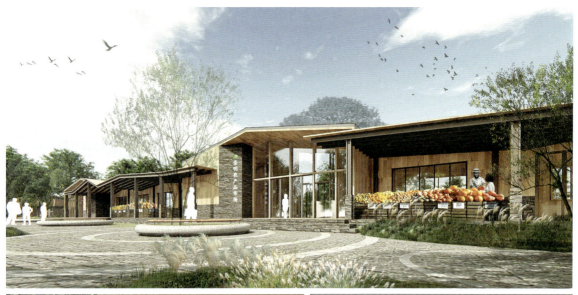

上海崇明西沙 明珠湖景区建筑及基础设施改造
Shanghai Chongming Xisha Pearl Lake scenic area building and infrastructure renovation

魏枢

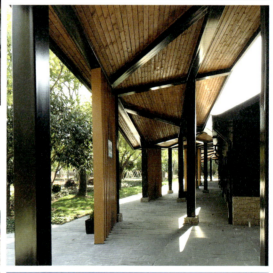

魏枢

118　上海崇明西沙明珠湖景区建筑及基础设施改造 ｜ 2022 年 ｜ 建筑设计 ｜ A0 展板

南昌路148弄弄口空间改造设计

项目组成员：刘坤、徐寅喆、刘彦希、吴愉燕

刘坤

南昌路148弄弄口美丽家园建设项目 ｜ 2022—2023年 ｜ 社区更新 ｜ A0展板

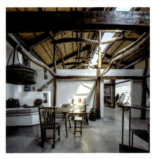

浙江省上虞市下管镇洙凤村知青文化设施
Zhufeng village, Xiaguan Town, Shangyu City, Zhejiang Province, educated youth cultural facilities

张维

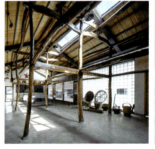
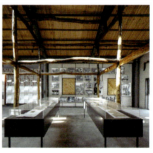

张维

大家的洙凤村——浙江省上虞市下管镇洙凤村知青文化设施 ｜ 2020—2021年 ｜ 建筑设计 ｜ A0展板

徐汇区桂林路街道更新设计项目
Xuhui District Guilin Road street renewal design project

周天夫

黑龙江东北抗联精神教育基地建筑设计
Architectural design of Heilongjiang Northeast Resistance Spirit Education Base

周天夫

周天夫

黑龙江东北抗联精神教育基地建筑设计 ｜ 2022 年 ｜ 建筑设计 A0 展版

121

展览作品、著录
理论学部

史论系

李超
马琳
张长虹
胡建君
蒋英
傅慧敏
秦瑞丽
刘向娟
姜岑
葛华灵
吕千云
翁毓衔

史论系

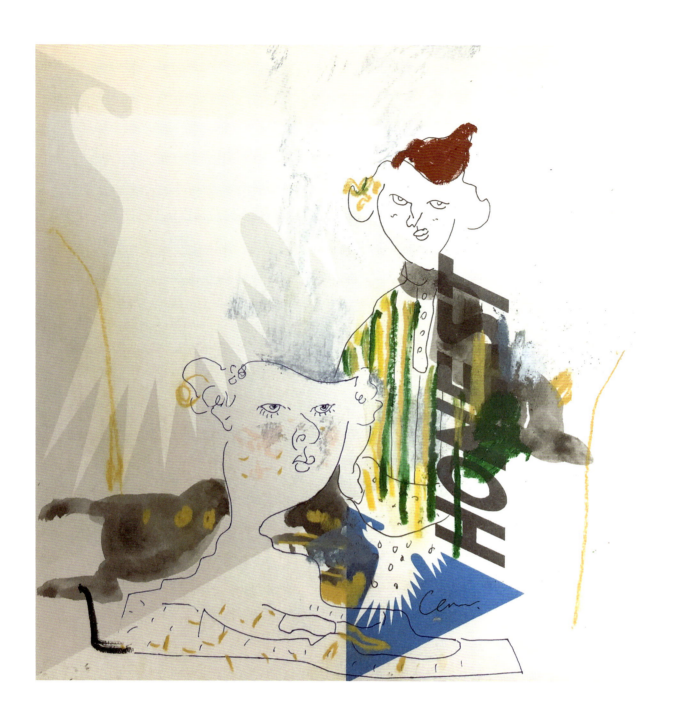

姜岑

遥远的记忆 No.5 | 2023 年 | 纸本油画、油画棒、水笔、水墨 | 22cm×20cm

阮籍清思赋节抄

余以为形之可见非色之美音之可闻非声之善昔黄帝登仙于荆山之上振咸池于南岳之冈鬼神其幽而夔牙不闻其章女娲耀荣于东海之滨而扁鹊于洪西之旁林石之陨从而璀瓒台不照其光则微妙无形寂寞无听然后乃可以睹窕窈日月震而钟鼓铿锵则延子而不扬其声伊挚廪夫清虚寥廓则神物来集飘飖洞幽贯寞思滢洁子而游鹊申孺悲而毋归子吴鸿袁兹感激以达神岂光则季后不步其容钟鼓閟铃则延子而不扬其声伊挚廪夫清虚寥廓则神物来集飘飖恍惚则陨寒风迈于泰山之匪粟恬淡无虑之道好于鬻而为廪连帷革袒雨清遥蚌微吟蝼蛄徐鸣望南山之崔巍分顾北林之蕤青太阴潜乎之意流荡而朕灵乎前庭清浩漾而沸营志不觊而神匪心不温而诚固秉一而修内堂倾惟清朝而夕明晏子展而歇寐子忽一悟而自惊写长灵以遂寐乎将有歛乎之意流荡而朕灵乎前庭清彭蚳指漆沉以永宁是时义和既颜玄夜始局舒磬电素风徂后房子明月耀乎前庭清震动而有思若有来而可挨于鉴殊色之在斯开丹山之彭夔兮诚云梦其如兹奇声之异造子鉴殊色之在斯开丹山之琴瑟聆崇陵之泰差明真兮诚云梦其如兹奇声之异造子鉴殊色之在斯开丹山之琴瑟聆崇陵之泰差清思赋为阮籍之一篇富有特色的赋作清思是指对于清逸幽纱精神之境的追求与向往即向注老庄的理想人生之境这种境界在审美上表现为大音希声大象无形的特征这篇赋将传统的老庄美学与魏晋时代的审美情景相融合又嘆出汉魏之际美学观念的变迁癸卯荷月葛华灵即录清思赋

葛华灵

清思赋节抄 | 2023年 | 书法 | 96cm×178cm

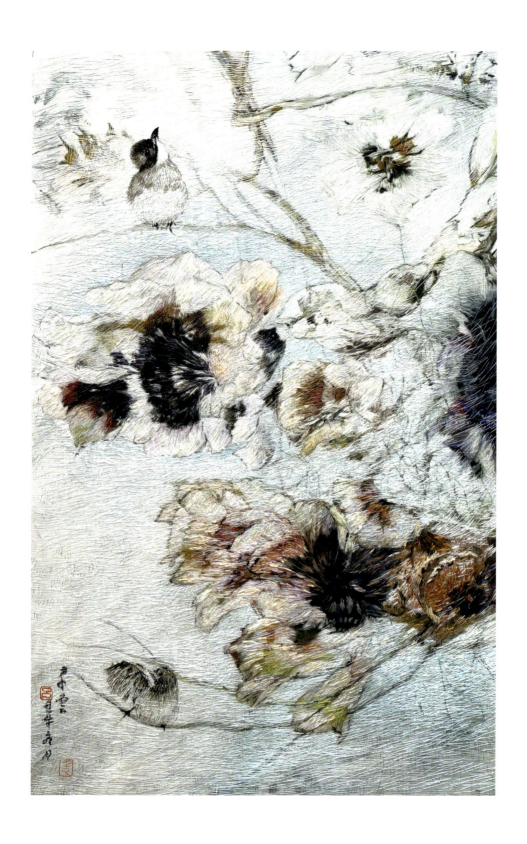

吕千云

我心飞扬 | 2023 年 | 正则绣 | 50cm×60cm

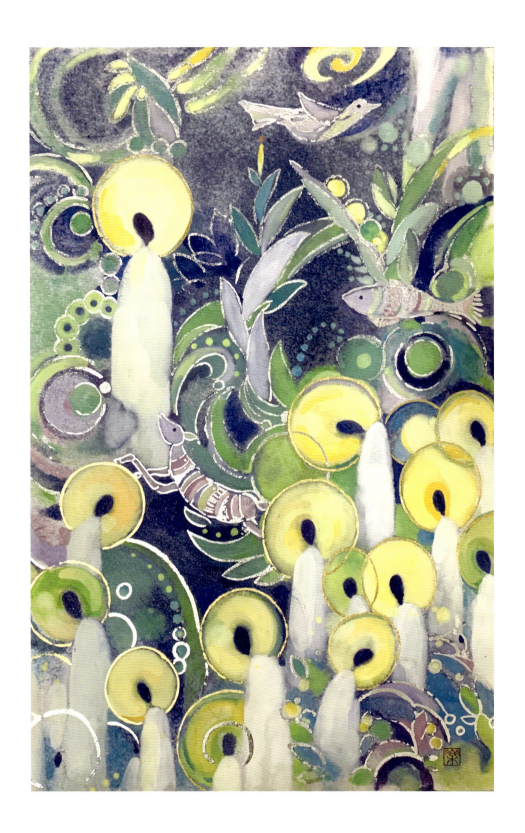

乐丽君

万物照苏 | 2023 年 | 平面水性绘画 | 49cm×32cm

文献展区

《我用我法：石涛艺术与社会接受研究》
张长虹 著
上海书画出版社，2023 年 1 月

《新海派—2022 年上海美术学院教师年度展》
曾成钢 总策划　马琳 编著
上海书画出版社，2023 年 11 月

《既见君子——海上艺文录》
胡建君 著
广西师范大学出版社，2023 年 8 月

《师道：上海大学上海美术学院具象实验室师生作品交流展》
姜岑 主编　周胤辰 编
上海文化出版社，2022 年 12 月

《公共艺术何为？——国际视野下的北京大栅栏案例研究》
汪大伟 总策划　姜岑 主编
上海书画出版社，2022 年 7 月

《明代早期台阁体书法研究》
葛华灵 著
文物出版社，2023 年 9 月

《中国民间剪纸技艺》
马俊 著
上海人民美术出版社，2023 年 8 月

《银光美影——中国近代电影的美术关联研究》
田佳佳 著
学林出版社，2023 年 7 月

《张充仁美术教育与创作研究》
李根 著
三联出版社，2023 年 1 月

《集聚与城市》
刘坤 著
中国城市出版社，2022 年 12 月

《浙江聚落》
魏秦 著
中国建筑工业出版社，2022 年 12 月

《文化视阈下东北传统民居形态研究》
周天夫 周立军 著
哈尔滨工业大学出版社，2022 年 11 月

《留取丹青照汗青——明清美术中的忠义题材》

邵捷 著

中国出版集团 东方出版中心，2022 年 10 月

《Asian Glass：selections from the Corning Museum of Glass》

薛吕 著

The Corning Museum of Glass, New York，2023 年 7 月

核心期刊类

作者	题目	刊物	发表时间	系部
李超、沈丽旸	《近代上海半淞园的美术活动研究》	《美术研究》	2023年10月	史论系
张长虹	《六幅考：唐宋屏风画形制研究》	《美术》	2022年8月	史论系
马琳	《从蝶变宝武到艺术社区场域——"2022风自海上"策展理念与方法》	《美术观察》	2023年4月	史论系
马琳	《从"风自海上"到"无问西东"——"新海派"与未来美术教育》	《美术》	2022年10月	史论系
马琳	《从"艺术进社区"到"艺术社区"——基于新美术馆学视角的"艺术社区"实践与理论研究》	《美术》	2023年8月	史论系
马琳	《社区微更新视角的艺术社区与社区治理——以"陆家嘴艺术社区"实践为例》	《上海文化》	2023年2月	史论系
蒋英、黄心语	《引玉铸魂：鲁迅在20世纪30年代的外国版画求索、购藏与传播》	《艺术探索》	2023年3月	史论系
傅慧敏	《周廷旭的艺术及其相关问题研究》	《新美术》	2022年12月	史论系
傅慧敏	《〈瑞鹤图〉的多重隐喻与图像内涵新探》	《南京艺术学院学报（美术与设计）》	2022年11月	史论系
傅慧敏	《感召和气，以致丰穰：〈踏歌图〉新探》	《美术观察》	2022年10月	史论系
秦瑞丽	《被选择的西人之眼：〈国闻周报〉涉及中日关系讽刺漫画研究》	《南京艺术学院学报（美术与设计）》	2023年1月	史论系
刘向娟	《设计实验室：美国现代设计教育转型期的一次实验》	《装饰》	2023年2月	史论系

作者	题目	刊物	发表时间	系部
刘向娟	《斯齐戈夫斯基与基督教艺术起源问题》	《新美术》	2022年8月	史论系
姜岑	《"何以中国":建鼓释"中"说的共建价值——评阿城〈昙曜五窟:文明的造型探源〉中的释"中"理论》	《上海文化》	2022年10月	史论系
葛华灵	《主题的革命:垃圾箱画派与19世纪末20世纪初纽约城市的兴起》	《美术观察》	2023年8月	史论系
葛华灵	《娱乐化与故事化——美国便士报的革命与纽约垃圾箱画派》	《美术》	2022年11月	史论系
葛华灵	《空间构建与身份认同:论电影对垃圾箱画派的影响》	《艺术探索》	2022年9月	史论系
吕千云	《北齐、唐代袍服局部装饰织物源流研究》	《中国国家博物馆馆刊》（哈尔滨工业大学出版社）	2023年10月	史论系
翁毓衔	《〈竹谱详录〉编撰时间考》	《南京艺术学院学报(美术与设计)》	2022年7月	史论系
董亚媛	《印赐臣工:〈御制耕织图〉与康熙皇帝南巡》	《美术》	2023年2月	版画系
王蒙、高津	《身份认同建构下剪纸工艺的再生产研究》	《湖北民族大学学报》	2022年1月	设计系
周方	《方位、制式与功能:关于古代袥的几个问题》	《形象史学》	2023年夏	设计系
周方	《滑稽与笑谏:三国朱然墓漆画中的"俳奴"与"俳儿"》	《东南文化》	2023年8月	设计系
薛吕	《清宫造办处玻璃厂、玻璃作名称及厂址考证》	《故宫博物院院刊》	2023年4月	实验中心
刘勇	《理想空间:未来乡村探索与实践》	同济大学出版社	2023年11月	建筑系
戎筱	《How can large-scale housing provision in the outskirts benefit the urban poor in fast urbanising cities? The case of Beijing》	Cities 期刊	2023年1月	建筑系

新海派 新动力

2023上海美术学院青年教师作品展

前言

新时代以来优化培养模型、重建师资梯队,积极参与上海城市国际 刨办了《新海派》刊物,并于2022年开始举办了以"新海派"为名 ,逐渐使"新海派"概念在学界引起广泛关注。

教师队伍逐渐壮大,汇聚了当下具有国内外一流教育背景的青年教 育的"新动力"。本次展览以"新海派 新动力"为主题,聚焦于上 学部、空间学部、理论学部青年教师近三年的艺术创作和理论成 斗新入职青年教师作品的首次集中亮相。

范的大力支持!本次展览呈现了青年艺术家的崭新面貌和未来发展 上海美术学院的青年教师队伍在未来以更自信、更积极的姿态投身 为"新海派"艺术教育注入新的动力与力量。

上海美术学院院长

展览现场

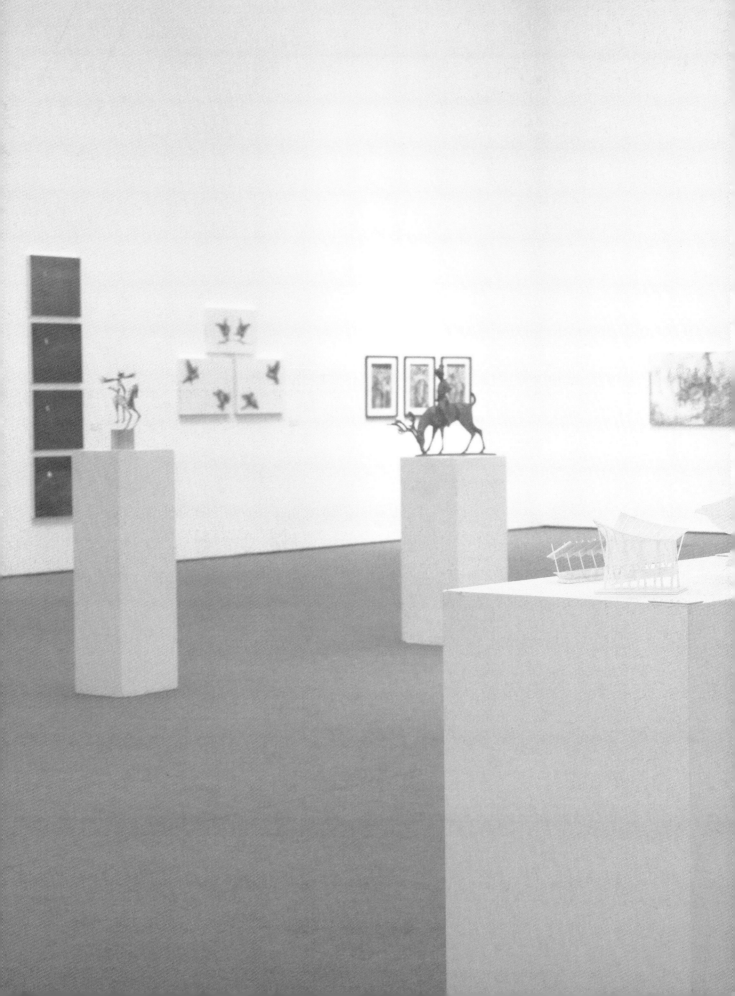

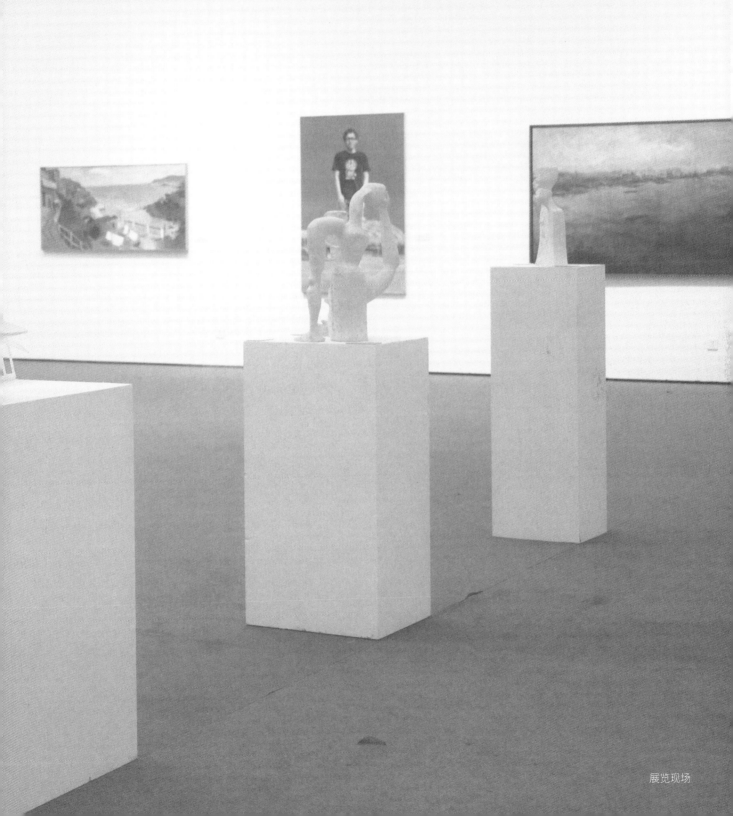

展览现场

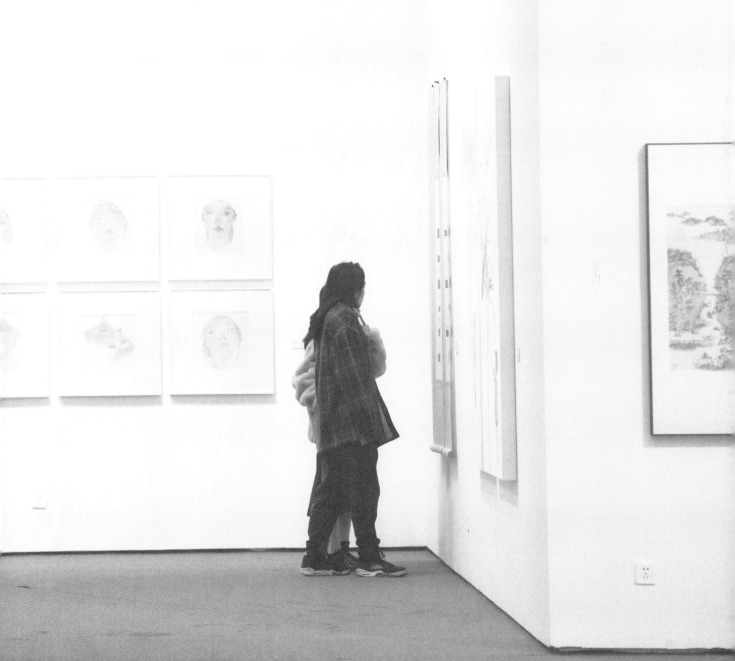

展览现场

ACADEMIC SEMINAR

"新海派 新动力：
2023 上海美术学院青年教师作品展"
学术研讨会

研讨会时间
2023年11月25-26日
研讨会地点
蔡冠深文康（宝山）学院 418室

议题一：
新海派美术教育与社会服务

董峰

上海戏剧学院艺术学（艺术管理）教授，博士生导师。兼任《艺术管理（中英文）》执行主编、国家文旅部中国剧院发展研究中心副主任。

从手段到目的：艺术管理的新海派转向

引 言

艺术新海派的概念虽然早在 20 多年前已被提及，但它所对应的文化实践其实在更早的 40 年前就开始了。不过略显遗憾的是，直到今天新海派艺术却没有像海派那样走出上海更远。2022 年上海大学上海美术学院举起"新海派"的大旗和标杆，试图在象牙塔内外激活上海这座国际化大都市的美术文脉与文化使命，颇具"周虽旧邦，其命维新"的伟大复兴意味。与此呼应，演艺新空间、美术新空间、阅读新空间等文化新概念也不断涌现。在文化领域，拥有新概念固然往往代表着主动掌握话语权并能够创造性地输出，但在其来源上与其说是因为话语主体的主观愿望，倒不如说与蕴含在文化生产和消费过程的作品资源密切相关。因此说，上海这些年不断涌现的文化标识性新概念注定不是偶然的、随意的，它是以"上海文创 50 条"为代表的文化政策强力驱动、文化市场多元主体合力深耕结下的丰硕果实。而首先原创标识性概念然后自主建构系统性理论，正是以中国为关照、以时代为关照发展中国特色哲学

社会科学的取胜之道。[1] 由此可以认为，"艺术新海派"这一标识性概念的提出与传播意味着作为国际化大都市的上海在讲好中国故事、传递中国声音中的典型示范与担当。此种情形也改变了很长一段时间诸多文化新概念或新命题——像文化产业、文化创意、文化遗产——基本不由中国提出的窘境。所以，因应"三大体系"的理论要求，对文化艺术概念进行分层、分类和归并，以揭示其实践和理论的概念簇群及其关系，提炼出可以传遍世界并被写进教科书的核心概念，是文化艺术高质量发展的应有之义。

一

毋庸置疑，没有海派艺术自然就没有新海派艺术，而海派艺术虽然不管由谁从哪里开始书写中国近现代艺术史都绕不开这浓墨重彩的一笔，但其内涵和边界至今依然不是铁板一块，对海派艺术的认知和论述也是各家自成一言。所以，建立在海派基础之上的新海派，目前只能被视作过渡性或生成性概念也就不足为奇了。如果说"新海派"内涵确切了，边界清晰了，它自然会成为一个命名更新但又不采用"新"字来标识的概念，换言之，它可能就不是"新海派"而使用另外一个术语命名了。但这并不影响作为过渡性概念的新海派同样有着不可替代的话语价值和传播功能，因为它就像一座桥梁，连接上海艺术传承和创新的历史两端。所以在现实中我们既不能把海派抛在脑后谈新海派，也不能死抱着海派不放谈新海派，正确的方式是将二者视为传承和创新的关系，以发展的眼光而求得对新海派完整的认识和判断。正是在这个意义上，于艺术社会学的外部视角而言，美术领域的新海派在海派的基础之上产生了多个比较明显的变化。

第一，绘画与市民关系的新变化。大家都说海派绘画特点比较多，以致于它的标识性不够强，但都市意识和市民观念肯定是海派绘画谁都不能否认的艺术风格与美学特征。今天新海派绘画依然如此，我们在冠名"新海派"的展览里对这一点看得十分清楚，比如在创作题材、绘画语言上更强调上海城市化进程在画家的艺术世界投下的巨大的心理光影，以及对他们创作产生的深刻影响。但新海派与早期海派在对待绘画与市民的关系上已大不相同了。早期海派中，市民往往是

1. 夏翠娟，祁天娇，徐碧珊. 中国数字人文学术体系构建考察——基于实践项目的内容分析和文献研究[J]. 数字人文研究，2023（4）.

绘画所要表达的对象以及仅仅是其创作的素材、体裁而已，当然市民也是绘画的市场消费主体，但不管怎么样，在那时，画家是画家、作品是作品、市民是市民，它们之间有着泾渭分明的界限。然而今天在社会美育、社区艺术等观念的浸润下，新海派把绘画和市民的关系紧密地融为一体了。新海派绘画走出了画室、美术馆等传统的栖息地，走进了街区、商场、村社等新空间，就展陈方式也因科技的赋能而添加了更多沉浸体验的成分。而新海派绘画的创作，市民除了作为创作对象的一部分，有时候也是创作主体的一部分，在某种意义上他们本身就是绘画作品的建构者和生产者，而不像过去那样只是简单的观看者和消费者。当然，今天这一现象在全国美术界都有不同程度和不同方式的探索与表现，但应该说新海派艺术在打破传统绘画边界，向生活渗透与向生产延伸方面做得更加自觉且系统，自然也更加具有社会影响力和市场号召力。

第二，绘画与美术院系关系的新变化。根据史料统计，从1910年到1949年上海陆续成立19家新式美术专科学校[1]，当然有些机构说是学校，其实不过是社会培训班。但不管怎么说，在早期的上海滩一下子成立这么多专业美术教育机构，与海派美术的兴起与发展是密不可分的，或者说民国早期新式美术专科学校是海派美术的大本营和主阵地，而海派美术则是新式美术教育的主要内容和载体，两者是同频共振的复合体。今天，依然可以说上海的专业美术院系是新海派的大本营和主阵地，也可以说新海派美术是专业美术教育的重要内容和载体，如上海大学（以下简称上大）上海美术学院、上海戏剧学院（以下简称上戏）舞美系，以及华东师范大学（以下简称华师）、上海师范大学（以下简称上师）的美术学院、上海视觉艺术学院等，如此阵容撑起了上海美术事业的一片天，即使北京、重庆、南京、杭州等全国美术重镇的优秀画家移师上海，专业美术院系往往也是他们的第一站。

但是，如果深入分析就会发现，作为新海派大本营和主阵地的上海地区专业美术院系已与早期海派有着天壤之别了。民国时期，全国成立的美术专科学校总共39家，而上海地区在数量上可谓占据半壁江山。反观今天，整个上海地区专业美术院系不足10家，而全国远远超过500家，上海的数量不足全国3%，依借高等教育学理论来说，在整体意义上一个地区大学的规模、结构与其质量、效益

1. 郑工. 演进与运动：1876—1976 中国美术的转型[D]. 北京：中国艺术研究院，2022.

具有一致性，如果一个地区的大学没有必要的规模以及适当的结构则难以形成充分的质量和基本的效益。因此说，在绘画与美术院系的关系上，新海派与海派早期不可同日而语。

进一步分析还发现，早期美术学校是早期海派美术生产端的提供者。具体言之，那时成立的美术学校首先是海派画家的供养者，其次是海派绘画新人的培养者，再次是绘画作品的生产者，最后是美术思潮的推动者。也就是说美术学校提供了海派美术生产的平台和阵地（当然包括绘画题材与风格的推陈出新）。但发展到今天情况就不同了，专业美术院系除了依然是新海派美术生产端的提供者，还成为美术消费端的推动者。换句话说，现在专业美术院系在培养画家、输出作品以及促发思潮之外，同时还培养各类艺术管理者，包括策展人、投资人、拍卖师，以及从事书画鉴定、修复、经营的人；同时专业美术院系还直接组织或间接参与各类艺术活动，比如美术评论、美术科研和美术智库。除了培养美术生产者，在更广泛的意义上专业美术院系担负起培育、引领消费者的重要任务，而这些事项越来越成为推动上海美术事业发展的更加重要的力量。

为什么新旧海派美术与专业院系之间的关系会发生这些变化？一方面固然因为今天上海的美术院系不再可能像早期那样有足够的办学规模以及占据全国足够的份额了，其提供美术生产端的能力受到了院系规模的限制。另一方面则是由进入新世纪以来上海的文化发展战略以及美术发展定位决定。上海现有博物馆164家、美术馆100家，是国内博物馆美术馆数量最多、密度最高的城市。尤其在2017年提出构建国际重要艺术品交易中心前后，上海为之采取了"市场化、法治化和平台型"等一系列有利于美术发展的改革举措，大大地促进了上海画廊、拍卖行和艺术博览会三级艺术品市场完整体系的形成与高质量发展，也使上海艺术品市场的国际消费端远远大于其本土生产端，而正是两者之间的量差给予了艺术管理及其教育发展的外部需求，同时也提供了广阔的空间。

二

上海是全国比较早地兴办艺术管理教育的地区之一。由于艺术管理属于实践应用性领域，通常说来，其教育的兴起与发展与外部的经济社会关联互动性更强。具体而言，具有现代意义的艺术管理专业高等教育的兴起与发展，除了要有比较

宽松的政治舆论环境，还要有比较活跃的经济商业氛围，同时也离不开比较繁荣的文化消费市场。改革开发以来，上海涌现了大量的文化艺术场馆和机构，艺术内容与形式也更加市民化和商业化，始终是全国演艺市场、书画市场最活跃的地区。在政策层面上海更是相继提出"开创国际文化大都市建设新局面""打造具有世界影响力的上海文化品牌"的战略，为推动文化艺术发展增添了有利因素。因此，拥有得天独厚条件的上海其艺术管理教育一路领先于全国是不足为奇的。

1982年，上海市文化局委托上海戏曲学校举办"艺术管理专修班"，迈出全国在职干部专攻艺术管理第一步。1986年，上海市根据中共中央书记处批准的《上海城市发展战略》，决定在华师、上大、上海第二工业大学（以下简称二工大）分别举办文化管理研究生班、本科班、专修班，标志着文化管理人才培养走向正规化、制度化，并且在全国最早形成专、本、硕比较完整的教育体系。1989年之后，这股办学力量有过短暂的沉消与低迷，但乘着邓小平南方视察讲话的春风很快在上海复兴起来。1993年，国家教委批复上海交通大学（以下简称上海交大）创办文化艺术管理本科专业，成为全国同类办学第一家。2016年，经过20余年以专业方向为形式的教学探索和积累，上海戏剧学院成为全国首批成功申报艺术管理特设专业的两所高校之一，目前已成为国家一流本科专业建设点……这一系列创举[1]，表明当代上海艺术管理教育始终走在全国最前列，并且形成了完整的学科专业体系。

目前冠名艺术管理本科专业的上海高校有上戏、上海音乐学院（以下简称上音）、上师、上大等4家，冠名艺术管理硕士研究生教育的也是这4家，而冠名艺术管理博士研究生教育的则有上戏和上大两家。虽然不直接冠名艺术管理，但在公共管理、文化产业等层面涉及艺术管理人才培养的高校有上海交大、华师、同济大学、华东政法大学，以及上海视觉艺术学院和上海出版印刷高等专科学校等多家。这些院校中，专门艺术院校上戏、地方综合院校上大、全国顶尖院校上海交大可以称为上海乃至全国举办文化艺术管理教育的三大代表。

上戏作为专门艺术院校创建艺术管理系科的典型代表，其办学体系堪称全国最丰富，本科有普通教育和成人教育两类，而本科教育又有立足上海的自主春招和面向全国的一本夏招两种方式；硕士研究生有学硕和专硕两类，而专硕则有全

1. 董峰. 论艺术管理教育[M]. 上海：复旦大学出版社，2024：236.

日制和非全日制两种形式；博士研究生有艺术学一级学科下的学博和戏剧与影视专业学位类别下的专博、戏曲与曲艺专业学位类别下的专博3个类别。而其学科专业平台也堪称全国最广阔，2018年联合上海世纪出版集团创办全国应用艺术学领域唯一的学术期刊《艺术管理（中英文）》，2019年联合国家大剧院成功申报国家文化和旅游研究基地（国家智库）。全球排名前列的顶尖高校代表上海交大，则是由早先的一般性艺术管理人才培养开始转向文化产业高端研究以及文化艺术管理综合人才培养的典范。2003年创刊的《文化产业评论》辑刊半年一本，出版至今，可称是文化艺术管理研究名副其实CSSCI来源集刊。其承担的多项与文化艺术管理密切相关的国家哲学社会科学艺术学重大项目和重点项目，以及发表的文化战略智库成果以及出版的理论前沿著作，无论数量还是质量在全国都是首屈一指。上戏和上海交大的文化艺术管理教育虽各具办学个性与特色，但同样诠释着海派及新海派"海纳百川，有容乃大"的精神品质，较好地适应了上海文化艺术事业和产业的发展，各项办学指标遥遥领先于全国。

上大艺术管理教育的代表性在于它更具有上海的地方特色与基因。作为地方综合性高校的上大是上海本地高校的领头羊，其文科教育强调与城市发展的有机互动，突出在国际市场的实际应用，与新海派的文化品质有着内在一致性。上大艺术管理教育因时而变，顺势而为，很好地体现了"新海派"的时代特征和地域风貌。

第一，2000年之前，《上海大学学报》是全国最早也是最为密集刊载文化艺术管理论文的期刊，并从1987年第3期起连续多年开辟"文化管理学"栏目，发表了大量从实践经验总结而来的理论文章，以使文化管理学的研究、探讨进一步深入展开，也使"文化经营管理本科生班教学"得以稳定有效地推进。上大文学院还提前筹划文化艺术管理著作教材建设。比如，1988年出版全国第一本文艺经营管理译著《实用文艺经营管理入门》，主要内容包括文艺经营管理计划的制定、文艺演出的筹划、经营管理人员的入职、表演艺术产品的销售以及资金筹措、剧院管理、艺术展览会的组织等。该书对于文艺经营管理工作者而言不乏可资借鉴之处，同时亦作为大专院校文艺管理课程的参考教材。

第二，2000年之后，上大艺术管理教育首先从美术学院培养研究生开始。2007年开始，上大逐步招录艺术管理硕士生和博士生，可以算作全国最早建设艺术管理博士点的一批高校。在人才培养上，上大艺术管理既不是单纯的理论教学，

也不是一味的实践训练，而是把跨学科理论有序、有机、有效融合到艺术管理实践中，于艺术市场、策展和社区艺术领域开展研究性的实践教学，同时从北京、南京、杭州、台北吸引不少美术史、美术学专家加盟，使其多个特色专业方向成为全国艺术管理教育的中心。总之，虽然多年来上大艺术管理教育经历着办学主体由文学院到美术学院的转变，办学内涵由以理论和研究为主到以应用和实操为主的转变，办学类型由一般性艺术管理到视觉艺术管理的转变，但因其办学所依循的新文科理路与举措而在艺术管理高等教育发展上的贡献与其他代表性高校一样都是有目共睹的。由教育反观管理进而透视艺术，可以看出，"新海派"最核心的思想蕴含着复兴精神，而在"新海派"文化语境下上海艺术、管理及其教育发展，是立足于传统之上的有生命力的创新活动。

三

在艺术史上，所谓派指的就是学派、流派或门派。中外艺术史虽然派别林立，且其概念之内涵和边界都没有确指，不过约定俗成的特征认识总是有的，比如要有领军人物以及代表性的艺术主张，要有群体阵容以及共同遵循的创作观念，要有经典的艺术作品和创作成果，要有传承的路径以及传播的范围等等。如此看来，艺术派别其实蕴涵着今天比较流行的学科范式或学术共同体等话语的意味。然而有趣的是，艺术史上西方多以思想或思潮分门划类，而中国多以地域或朝代划派立宗，当然中国以地域或朝代为艺术划派无疑也包含了创作手法和艺术风格等基调，隐含着特定的艺术思想或思潮。

照此说来，海派和新海派自有其生生不息的道理与路数。上海是中国近代化和现代化发祥之地。作为最早开埠的城市，不管是主动还是被动，上海始终处于全球化浪潮之中，历来人口流动频繁，商业经济繁荣，市民群体活跃，形成了杂糅江南文化和西洋文化、荟萃农耕文明和商业文明且流光溢彩、变动不居的海派文化。以美术为例，海派美术大体分为清末民初到 1949 年前、1949 年前后至改革开放前、改革开放以来 3 个阶段。[1] 对于上海地区的美术创作来说，改革开放 40 余年以来出现的是一个全然不同于前两个阶段海派美术的新海派。之所以称之

1. 毛时安. 当代城市化进程中的新海派国画[J]. 美术，2018（12）.

为美术新海派，一个主要考量就是基于海派艺术在改革开放以来，特别是在新时代的语境之下，其存续和发展的定位方向都发生了很大的变化，呈现出与新时代海派文化相契合的审美规范和艺术追求。美术之外的其他艺术门类于上海而言莫不如此。

新海派艺术的发展有别于传统的方式，一个突出的表现是，一大批策展人、制作人、营销及评论人员从海内外汇聚于此并使其艺术生产、传播与消费的各个环节成为上海城市国际化、市场化进程中的重要部分。由此可以想象，如果一个地区演艺市场活跃、艺术品市场发达，除了统一的国家政治经济制度因素，也许是因为这个地区拥有比较多的艺术家、比较深厚的文化传统，可能也并非如此，甚至观众都不一定是本地的，但是这个地方一定拥有足够的艺术管理者以及艺术经营机构，否则整合艺术资源、激活艺术需求、培育消费市场就无从谈起。新海派的文化实践同时表明，上海社区艺术、市民艺术同样走在全国前列，其缘由也是不能离开艺术管理加持的（而不是像落后地区那样只有自上而下的艺术行政、艺术管制），而这正是艺术市场、艺术商业繁荣的前提，其扩大了艺术人口，形成相得益彰的局面。但是，上述两个范畴的艺术管理属于不同的面向与内涵。

不论是基于管理职能在艺术领域的具体应用，还是将艺术管理视作艺术与文化生产、销售和消费汇集处的社会活动，其根本在于整合、协同各类艺术力量以把展览和演出完美地呈现给尽可能多的观众[1]。这种常规的、外显的艺术管理——把艺术作为资源、把管理作为手段，以达成艺术项目、艺术市场目标的艺术管理——今天可以称之为"作为目标的艺术管理（of）"。然而因为新海派基于时代的坚守与蝶变，使其产生了由单一侧重生产端到兼顾生产和消费端的转向，最终带来新海派艺术管理在"作为目标的艺术管理（of）"之外又新生一种内隐的"作为手段的艺术管理（by）"，即把艺术管理本身作为开展艺术活动的手段，通过艺术社会价值的发挥以达成社区治理或非遗传承、社会美育之目标。由此艺术管理形成了"作为目标的"和"作为手段的"多样取向和完整内涵，而这无疑是由与商业社会及商业文化相对应的市民社会及市民文化所形塑的，也是公共文化民主机制所需要的。

加深对新海派语境下艺术管理价值与影响、内涵与外延的讨论，有助于推动

1. 董峰. 对艺术管理的解读[J]. 艺术探索，2010（6）.

上海这座城市多元文化发展格局的形成。江南文化和红色文化也是与海派文化处于"你中有我、我中有你"互动关系之中的，因此不管采取什么独特的思路和方式，上海文化的发展都离不开艺术管理的支撑和引领。而当下新海派艺术发展的思路是愈发清晰的。第一，坚持"双向驱动"，作为目标的艺术管理和作为手段的艺术管理兼顾发展，既服务文化本身又贡献市民社会，这两种力量的协同既不同于艺术事业和产业协同，也不同于营利和非营利性艺术的协调，它是现代社会新文化机制。第二，坚持"两端发力"，上海艺术生产端依然要走在时代前面，走在全国前面，要在新海派大旗下发展绘画、雕塑、设计，要以新海派的优势作为引领，使之成为全国艺术生产端的聚集地，这是毫无疑问的。在发展生产端的同时，大力推动消费端的发展，基于文化产业价值链理论的启发，可以说如果不去推动艺术消费端的发展，那艺术生产端的供给可能被抑制。第三，坚持"三头并举"，做强"码头"、激活"源头"、勇立"潮头"，打造更高水准的文化地标集群、更高人气的文化交流舞台、更高能级的文化交易平台，使"上海文化"成为城市神韵魅力的核心标识。

然而，新海派艺术管理虽然走在全国前列，但其支撑性的主体力量即艺术管理教育在全国范围却没有同步发展，而且呈现滞后的趋势。其一，规模偏小。2022年国务院学位委员会和教育部联合颁布《研究生教育学科专业目录》，艺术学门类设置一个一级学科和六大专业学位类别，在一级学科里"艺术管理"列为13大学科范围（类似于二级学科）之一，且排在第二位，而六大专业类别的培养范围都涵盖"管理"领域。由上海艺术管理教育现有规模观之，不管是现在还是将来，上海艺术管理教育很难说适应了国家艺术学科专业布局的需要。其二，结构失衡。上海现有艺术管理教育主要集中在演艺和影视领域，而美术和舞蹈等领域明显滞后，数量远远不能满足实际需要。在美术领域，中央美术学院（简称央美）、中国美术学院、四川美术学院、鲁迅美术学院的艺术管理教育都是二级学院建制，而上海仅有的上大艺术管理教育还是二级学院下设的专业系或教研室。

对应新海派艺术管理的蝶变，其艺术管理教育也应随之发展。第一，让提供生产端与推动消费端的专业艺术院系统筹发展。第二，让音乐、舞蹈、美术、影视等各门类艺术管理教育均衡发展。第三，让具体门类艺术管理教育的学科和专业类别协调发展。既培养懂实践的艺术管理研究者，更培养懂理论的艺术管理实践者，让他们能在文化艺术发展中发挥各自应有的作用。

焦小健

上海美术学院油画系教授、博士生导师。

油画与绘画

我记得老先生们说过,新中国成立以后,把国立艺专接手过来时在绘画方面设立的是西画系。西画系体量很大,国画、油画和版画都设置在内——那时候的绘画是个大概念。过了没多久,便细分专业,正式出现了国画系、油画系、版画系。到了今天,专业设置变了,无论是中国美术学院还是其他美院,专业目录里油画和版画合在一起又归属到了绘画名下,国画成了单独的专业。我们上海大学上海美术学院油画和版画也在绘画专业的名下。这样以绘画统合油画和版画其实是国际化的,全世界美院都如此。但是现在有个问题,我们光在学科上这样做了,也知道这符合社会需要和专业发展,但是并没有在艺术规划上了解这样合并的意义和统合在绘画名下的作用。因此,我就这个问题谈一谈。

第一个问题,我想谈谈油画为什么要在绘画名下:

在艺术门类中,绘画是个大概念,油画是一个画种。早在西方文艺复兴时代,达·芬奇(Leonardo da Vinci)是油画家也是建筑师,米开朗琪罗(Michelangelo Buonarroti)是雕塑家也是壁画家。同样,文艺复兴晚期的丢勒(Albrecht Dürer)既是油画家,也是铜版和木

刻的版画家。他们都是多种门类艺术的开创者和创作者，也是打通多门类艺术并使其技术成熟起来的伟大艺术家。在早年的画坊中带徒弟传授和以后的美术学院的专业教学都是相互贯通的。只是到了近代以后，学科单独区分得很细，特别是我们国家的美术学院都以各个专业为主分出了一个个系，这当然能让学生学会某一专业的技术，但花时间太多，往往会丧失艺术跨领域创作的活力和想象力。

如果大家注意观察一下艺术领域，会发现许多早年从事版画或雕塑创作的人后来画油画了，而且都在油画领域里创造了很好的成绩，在设计和国画领域也都有类似情况，当然，我是从油画的角度看其他领域的参与，反过来，很多从事油画创作的人跨行到其他领域，比如说新媒体等，也同样会创造出好成绩。我们的蔡枫教授从事版画创作，除了精通他自己的专业以外，许多年来他一直画油画，多少年前我们就是油画创作的合作者和领奖者。所以有一天翟庆喜老师问我油画架的问题，我以为他也画油画，这在我看来是很自然的事情。

事实上，海外艺术教育其实就是这样的。20世纪90年代末，我在美国考察艺术教育的时候，发现他们油画、版画合在一起统称绘画专业，教学优势很明显：一是版画、油画的基础课可以打通了相互学习；二是毕业生找到工作的可能性大得多；三是艺术家的创作思维打开了，不会局限于一种东西，而是会使用各种各样的材料，这样能够提高和拓展绘画者的思路。

第二个问题，我想谈谈油画的教学规律和方法：

我们的本科教育是敞开式的，涉及多种知识，这是普及教育。如果是研究生教育，其实应该是专业性或者单样性的。因为学生经过本科学习以及多样性选择以后，到了硕士生阶段，可以选择自己喜欢的专业，这就可以分为版画、油画等各专业领域，这就是硕士生的专业阶段。再往上到博士教育，以前都是学术型的博士，主要是以写论文为主。最近开始招收专业博士，那就不能光研究论文，还要有绘画研究了。于是大家对专业博士的学习开始了新的研究。总结一下：在本科生阶段，学习强调的是了解方法，包括对技法的多方面知识的了解。在硕士生阶段，学习强调的是使用方法。到了博士生阶段，学习强调的就应该是用方法研究和发表自己的观点。对博士生而言，就是应该回到自己的创作中去，多画出作品。因此，无论是文章研究还是创作研究，都应该结合自己的专业领域，像成熟的艺术家一样连续做研究和实验。

这是绘画从本科生、硕士生到博士生学习的进度规划，也是我个人对艺术学

习规律的理解。我觉得在今天的艺术教育里很重要的是教学方法，过去强调"教与学"，老师教，学生学；今天强调的应该是"给与取"，老师给出许多东西，学生取自己所需。从"我教你学"到"我给你取"，这完全是不一样的教学思路。因此对教师而言，他必须拥有大量的知识储备和各种各样的经验能够提供给学生选择，对学生而言，他应主动学会选取自己所需。1999年我在纽约时参观过许多艺术大学，发现他们的老师就是用这样的方式教学。

另外，我也想借此机会给大家介绍一下，这几年我在上海大学上海美术学院油画系教学相关方面，努力想做的是这样两件事：

第一，我把部分素描课程转换成了大型素描临摹课，原来的基础课只是画石膏像，比如说画大卫石膏像、米开朗琪罗雕刻的头像等。学生除了在石膏体积空间的思维里学习造型基础，对米开朗琪罗和文艺复兴时期人文主义这方面的知识未必了解，所以在画石膏要掌握明暗光影和塑造这类技能时，是有局限的。我加进大型素描临摹课程以后，临摹西方古典绘画的好作品时涉及的知识点就很多了，临摹本身就是在学习这些知识点，而且学生在临摹时视野是宽泛的，选择点是很多的。这样大型的素描临摹使得学生也接触了创作，会了解以往的大师们怎么构图、怎么描绘、怎么凸显主题。这样的素描练习比画石膏头像其实更加有益。

第二，我们在油画系开设了课外练习的创作课程，设法把课外创作练习的随意性变成课堂教学的有针对性。我们开过一门课程，让青年老师唐小雪把她从英国皇家美院学的创作课程也介绍过来，这门课程最有意思的地方是带着学生用自己的个性眼光，跟生活关联，产生创作。前不久，中国美术学院绘画学院一个工作坊请了一位德国艺术家开设课程，题目是"如何发现自我并找到合适自己的艺术形式——自画像练习"，这个练习正好和唐小雪的创作课程差不多。我们也是通过这样的方式鼓励学生和老师一对一交流，让学生通过画自画像找到各自对艺术的理解。

张立行

上海文艺评论家协会副主席、《文汇报》创意策划总监。

新海派与大众传媒

我的这个题目《新海派与大众传媒》比较通俗，讲得更学术一点，可以说是"大众传媒视野中的新海派"。前几年有朋友跟我说，上海大学上海美术学院曾成钢院长提出了一个"新海派"概念。我说之前大家也喜欢说"新海派"，但真正进入学院的范式，由美术学院这样重要的学术机构提出的严谨的学术性概念，并且有明确的外延和内涵，这确实是第一次。上海美术学院不仅提出了"新海派"的概念，而且整合了各个艺术门类的艺术资源，这几年通过具体的展览和学术研究、学术研讨会做了大量的工作，成果明显。今天在上海美术学院看到的这个展览是"新海派"学术概念在 2023 年新的具体呈现，既延续了此前连续几年展览的总体思路，又有了新的拓展。我觉得，曾院长提出这个"新海派"概念，不仅仅着眼于美术本身，还和我们城市的文化精神有相当的契合，有着眼于上海城市文化的大格局。

2023 年我参加了中华艺术宫海派艺术大展的策展工作，对新中国成立之前的所谓旧海派进行了梳理。实际上旧海派并没有准确定义，也没有提出什么固定的旗帜鲜明的艺术主张。新中国成立之前的旧海派实际就是全国各地的艺术家汇聚于上海，在上海这个当时中国最大的艺术品

市场展示他们的艺术成果，而其最核心的是进行商业交易。因此，实际上商业性是旧海派最重要的要素。

这个所谓的旧海派和今天曾院长提出的"新海派"在外延上也不一样，它主要指的是中国画，很少听说西画也归入旧海派。但是，上海美术学院的"新海派"的概念在外延上有了很大的拓展，包括了各个艺术门类，这是一个突破。

新中国成立后，上海很长时间并没有出现所谓"新海派"的概念，当时一些非常活跃的中国画画家都没有被称为"新海派"画家。

"新海派"是怎样提出来的？最早确实是在大众媒体上出现的。我曾经查阅过改革开放之后上海的主流媒体，最早的"新海派"是在主流媒体上出现的，主要是在20世纪90年代中期上海的主流纸媒体上出现的。最初出现"新海派"这个概念与上海大学美术学院的陈家泠先生有关。在改革开放后的20世纪80年代，陈先生的作品已经登上了一本介绍新中国新时期绘画的美国权威画册的封面。当时陈先生在香港的作品的经纪人是董建华先生的妹妹金董建平。陈先生说他是浙江美术学院出来的，后来在上海待了几十年，他觉得上海中西融合的艺术创作氛围改变了他对创作的理念。他和几位好朋友，也是他的同道，包括浙江美术学院毕业的张桂铭先生和上海美术专科学校毕业的杨正新先生（当时都在上海中国画院工作），认为他们的作品和其他人不一样，受到上海中西融合的城市文化的深刻影响，和上海的城市调性非常契合，因此，他们提出了"新海派"的概念。张桂铭先生也说，如果他大学毕业后不在上海工作生活，他的绘画中让人感到赏心悦目的色彩是出不来的。杨正新先生实际上也是学院派的，他后来到澳大利亚、加拿大好多年，他对于中国的传统文化有非常深的体验，对于西方现代艺术也非常痴迷。陈家泠、张桂铭、杨正新先生中西融合的作品当时确实开创了新的画风，所以当他们提出"新海派"的概念时，有不少人追随他们。后来在媒体上既出现了"新海派"的概念，又将陈家泠、张桂铭、杨正新先生冠以"新海派三剑客"的称号。20世纪90年代中期以后，在上海的主流媒体上，"新海派"一词就频繁出现了。"新海派"是弹性很大的叫法，后来约定俗成，不少画家为了显示自己的画有新意、有吸引力，都将自己归结到"新海派"的范畴，打起了"新海派"这个旗号。当然，这也是部分上海画家自发的行为，而且主要局限于中国画领域。

但可惜的是，因为各种原因，当时并没有很好地从学理上、学术上对"新海派"进行梳理总结，不少该叫不该叫这个名字的中国画家，都被冠以"新海派"的标签。

现在，曾院长重新提出"新海派"的概念，并突破了中国画狭窄的范畴，赋予"新海派"以新的外延和内涵，从学理上予以系统的梳理和总结，假以时日，一定会产生丰硕的"新海派"艺术实践和理论研究的成果，推动上海艺术创作的发展。

我个人是非常欣赏程十发先生的，他原来讲过海派，但海派到底是怎么样的，他没具体说过。我在20世纪90年代初采访过他，曾经向他求教，作为一个合格的上海画院画家应该具备什么标准。尽管当时还没有"新海派"这个概念，但程先生确实是一位了不起的艺术家，非常有前瞻性，他的回答实际上与"新海派"的要义十分契合。当时他讲了3点：作为上海画院的画家，其作品"首先当然要有深厚的中国画传统功力，其次还应该具有现代性并反映都市特有的意趣，最后当然最好还有些国际化倾向"。

当年程先生提出的这3点，是从一个特定的角度对"新海派"作出的非常精彩的解释。今天把程先生这3句话呈现给大家，希望上海美术学院今天举起的"新海派"大旗，不仅仅是一个美术学院提出的概念，也应该成为整个上海视觉艺术创作的共识，以让上海的"新海派"通过你们的艺术资源整合、学术梳理研究走向全国、走向国际，与上海这座城市一起彰显出独特的魅力。

议题二：艺术管理的跨学科教学实践

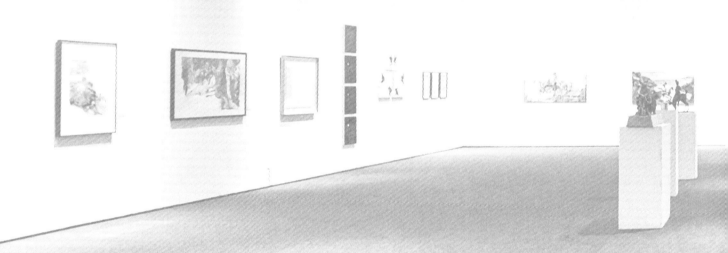

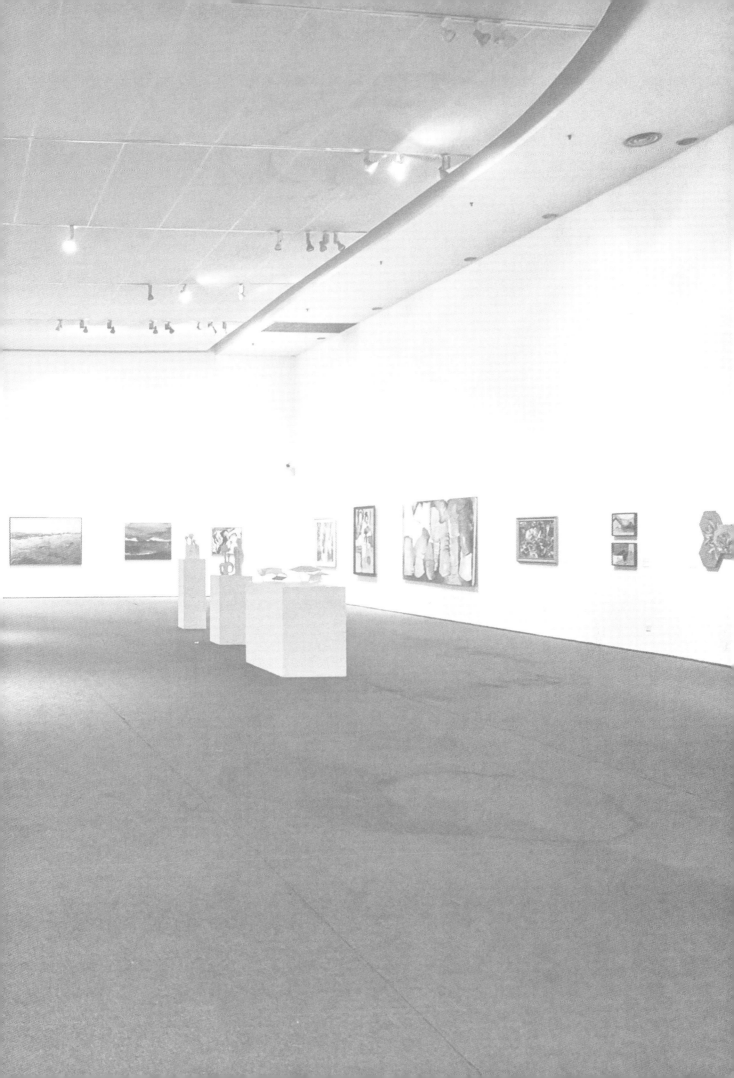

方华

上海音乐学院艺术管理系教授。

消失的边界：艺术管理的跨学科理论支撑

　　梳理对艺术管理产生深刻影响的理论，可以发现，来自不同学科的研究成果构成了艺术管理专业的面貌，那么界定艺术管理的角度包含了哪些多重视角？对艺术管理领域产生重要影响的来自其他学科或专业的理论又有哪些？这些学科及专业有哪些值得去关注的研究和发展？对于上述前两个问题的探究，可以促进我们对艺术管理专业的根基及其专业形状的呈现的理解，对第三个问题的探究，则有助于促进艺术管理专业领域对当下复杂的艺术外部环境的理解，并进而形成对当下艺术管理专业领域的批判性反思。从不同视角出发对艺术管理的概念界定带来了对艺术管理丰富解读的可能性，艺术内部与外部环境的连接，使艺术管理处于艺术与社会交集之处，因而，艺术管理者成为艺术内部与外部连接的缓冲之地。在此处艺术管理者处于一个随时产生对立、矛盾、冲突的挑战之中。让艺术活动得以发生，不仅仅意味着对艺术内部精神产品特质的理解和共鸣，更意味着对外部复杂环境的深刻理解，进而产生连接及协作。这样的管理活动的特点决定了艺术管理的跨学科特质，来自管理学、艺术社会学、文化研究、文化政策、文化经济学等领域的理论支撑，自然交织在一起塑造着艺术管理专业领域。同时随着时代的变化以及数

字科技带来的社会变革，这些相关学科领域的新的研究成果，自然也会为艺术管理带来新的启发，以便来审视其无法回避的诸多新问题。

一、艺术管理的界定

追溯"艺术管理"一词，可以发现"艺术"与"管理"之间存在的紧张关系。例如，鲍曼（Z. Bauman）认为文化是一种培育、耕种、呵护，但管理要强调控制，这两个词摆在一块儿就凸显了一种冲突和紧张，但如果没有管理的活动，我们就看不到最后的艺术呈现环节，所以艺术又不得不依存于管理（Bauman, 2004），这种紧张、矛盾、冲突的特点，伴随着艺术管理活动一直在延续。

如果从社会学的角度来看，有些学者认为艺术管理活动是将艺术视为照顾、看护的目标，但在过程中有热情的卷入、符号的构成，在具体的文化生产和再生产领域、在社会交往的过程中，要跟社会互动。因而，可以把艺术管理视为艺术文化生产、销售、消费汇集出的社会活动（Kirchberg and Zembylas, 2010）。实际上这种界定就可以呈现艺术管理活动处于艺术内部生产机制与外部的互动关系的汇集处，体现了艺术管理活动面临的复杂性，这种活动甚至是处于矛盾的处境中。

其他的表述还包括中介者（A. Hauser, 1987）以及内外部的调解（Bendixen, 2000），即将艺术管理视作"中间人"的角色。此外，还有一些学者强调外部环境对艺术管理活动产生的深刻影响。如，艺术管理要基于外在的系统价值观（Anderton and Pick, 2002），这意味着艺术管理活动离不开外部系统环境的影响，它实际上是系统环境的体现，甚至有学者指出艺术管理是地缘政治影响的结果 (Durrer and Henze, 2020)。不管是视作"中间人"的角色，还是强调外部系统环境的影响，都体现了艺术管理在将艺术内部系统与外部系统连接时所处的位置。除此之外，甚至还有一种更明了的说法，即艺术管理让艺术得以发生（DeVereaux, 2019），这样的界定，更侧重以结果目的为导向，融合了艺术内外部机制涉及的所有要素。

从上述的不同的"艺术管理"界定来看，艺术管理活动面临着对艺术、艺术作品与艺术家的深度理解和共鸣，同时又具有极强的与外部连接的能力。这样的连接决定了艺术管理必定不仅仅意味着对艺术要有深入理解，同时对艺术外部的

环境要素同样需要有深刻的理解，这样才能更好地完成协作，形成沟通和连接。显然，艺术管理自身的特质凸显了其必须要面对跨学科理论整合的问题。那么什么是"跨学科"？它与"多元学科""交叉学科"的区别又是什么？对于这两个问题的探究，有助于理解艺术管理的跨学科整合。

"多元学科""交叉学科""跨学科"等概念，我们平时使用的时候非常随意，但如果深究的话，"多元"意味着相互之间没有融合交叉，"交叉"本身意味着有一部分相互重叠，但到了"跨学科"时，又意味着超越了学科和交叉学科的概念，它是将不同的知识进行整合（Paquette and Redaelli, 2015）。因此，在我们用跨学科来描述艺术管理时，就进一步意味着将不同学科内容融合汇聚进而构成一个整体。

如果从艺术管理的不同角度界定来反观之，可以发现来自不同学科的视角在审视艺术管理活动时对艺术管理活动有着不同的理解。例如，管理学认为针对艺术的管理只是一种与其他对象有点区别的管理活动；艺术社会学视其为一种社会活动；从文化经济学的角度来看，那是发生在艺术领域的生产、销售和消费活动等等，并将其作为一个产生经济价值的领域来衡量。如果从多元或者交叉的角度来理解，那不同学科的理论是碎片化的融合与拼接，但是，若是用跨学科的整合的角度来理解，这些碎片化的部分则是完全糅合在一起的一个整体。艺术管理活动的实践主要基于处于不同情境中的具体问题的解决，而整合的融汇不同学科的理论基础则为其解决问题的决策形成理论支撑。

进而，不同学科理论的整合重构，使艺术管理的界定标准脱离单一化的局限，同时，来自不同学科角度的概念界定，也使艺术管理不管是在技术层面，还是在更深层次的艺术与广阔的社会环境连接所触及的思想层面，都具有了更丰富的语意蕴含阐释的可能性。

二、对艺术管理产生影响的学科及专业

对艺术管理产生较多影响的学科来自管理学，然而，艺术社会学、文化经济学、文化研究、文化政策等学科专业同样也对艺术管理领域产生非常重要的影响；同样，是侧重商业管理还是侧重人文价值导向，在欧美国家的艺术管理教育中也形成不同的差异（Paquette and Redaelli, 2015；方华，2023）。

管理学对艺术管理的影响最为鲜明，重要的理论应用反映在法约尔（Jules Henri Fayol）的 5 个管理要素的影响上，即计划、组织、命令、协调和控制（罗宾斯和库尔特，2017）在艺术管理活动中的实践应用。将管理要素应用到艺术活动管理中最有代表性的教材是伯恩斯（William Byrnes）的 *Management and the Arts*，该教材至今已经更新到了第六版，从中仍然可以清晰发现管理要素的影响。

至于艺术社会学的影响，最具影响力的理论则来自布尔迪厄（Pierre Bourdieu）的"文化资本"论。布尔迪厄将文化艺术趣味与社会建构相连接，他认为当人们有闲和有钱时，才会更有可能得到艺术趣味的培养，进而才有可能欣赏艺术，因而艺术欣赏能力成为文化资本，在人群中形成区隔（布尔迪厄，2015）。在布尔迪厄之后，皮特森（Richard Peterson）的"文化杂食"理论是对文化消费和文化参与研究产生重要影响的理论。与布尔迪厄强调不同群体间文化消费和参与等级差异形成的区隔不同，"文化杂食"更关注部分个体在文化选择上的宽泛和多样性，与另一类文化消费和参与较为单一的"文化独食"现象形成对立（Peterson, 1992）。

在艺术社会学领域，豪泽尔也较早开始对艺术中介者和中介机制展开研究，并指出各种类型的中介者和中介机制对提升艺术欣赏能力的重要作用，但是因中介的大众化导向也会降低高级艺术的水准，个体必须经历艰苦的历程，通过教育才能真正提升艺术欣赏能力（豪泽尔，1987）。贝克尔（Howard Becker）对于艺术生产协作过程的研究去除了艺术家的天才神话，认为所有艺术作品从生产到呈现的过程遵循着特有的惯例，有很多人参与其中，因而艺术生产是多方参与协作过程的结果，而不仅仅是艺术家天赋的呈现（贝克尔，2014）。

鲍莫尔（W. J. Baumd）和鲍文 (W. G. Bowen) 在《表演艺术的经济困境》中的研究，即"鲍莫尔成本病"，对于文化经济学的确立具有重要意义。因为，其以经济学的视角来分析在艺术领域音乐会的演奏无法像其他行业一样，在生产力方面随着技术进步而降低成本，因而有着自身无法克服的成本病（Baumol and Bowen,1966）。虽然不同的学者对"鲍莫尔成本病"产生质疑（海尔布伦和格雷，2007；Cowen, 1996, 2007；Towse, 2020），但是其对于文化经济学作为经济学的分支所具有的里程碑式的意义却是无可辩驳的。20 世纪 60 年代确立的文化经济学，对艺术关注的领域涉及文化价值评估、文化消费生产、文化劳动力、文化

投资和贸易等等，而这些方面的理论研究对艺术管理研究都具有重要参考意义。

在文化研究领域，法兰克福学派对文化工业的批判，伯明翰学派对日常生活的文化实践、青少年亚文化以及媒体的研究，都对艺术管理领域深度理解精英与大众文化提供了批判性审视的角度。而后继的文化研究者又继续在文化政策研究领域深耕。除了来自其他领域的学者外，文化研究领域的学者也构成了文化政策研究的重要力量。

文化政策是艺术管理课程结构中的重要组成部分，如前文所述，在艺术管理的界定中，有的观点认为艺术管理实践是基于外在价值观的体现，甚至是地缘政治在影响着艺术管理 (Durrer and Henze, 2020)，由此可见文化政策及相关理论研究对艺术管理可能产生的重要以及无法回避的影响。然而，文化政策自身毫无疑问也是跨学科融合的结果。文化治理、文化趣味、文化资助、文化经济等等内容构成了文化政策的重要关注点，而随着创意产业的崛起，更多学科领域的学者加入进来。文化政策研究逐渐被创意产业研究背后主导的经济导向动机所占据。而文化创意产业研究自身则吸引了更为广泛学科背景的学者介入。因而，文化政策研究的影响无疑会传导并在艺术管理教育中体现。

三、影响艺术管理专业的相关学科及专业理论的研究和发展

上述的学科及专业领域的研究和发展又有哪些值得关注的变化呢？管理学开始向艺术学习，就是一个值得深思的变化。由于社会环境的迅速发展变化，传统的线性的计划、组织、命令、协调和控制流程，呈现出一定的弊端，迅速的反应、灵活的调整变得越来越重要。艺术创作过程中的创造性变化，使结果变得并非一开始就完全可以预知。在管理过程中个体的创造力、及时灵活的调整变化就越来越重要。这使得传统的官僚等级管理体系成为迅速变革的阻碍，在当下的管理实践中，发挥每一个个体的创造力的重要性日益凸显。吕克·波尔坦斯基 (Luc Boltanski) 和夏娃·恰佩罗 (Eve Chiapello) 将资本主义精神总结为 3 个阶段，在对自 20 世纪 80 年代以来的第三阶段的特征的描述中，包含不再有专制的领导、模糊的组织及重视创造与创新能力、重视流动性等等内容（Boltanski and Chiapello, 2005），这些特征体现出管理变革的趋势。管理学研究中的这一变化并未引起艺术管理领域过多关注，传统的线性管理流程的模式，依然是艺术管理

中相关管理课程教学的主要特点。然而，艺术组织面临着与社会上其他任何企业一样的外部生存环境，并不能回避外部环境的迅速变化。

在我们拥抱新兴科技和互联网的变化时，来自艺术社会学领域的研究关切同样值得深思。维多利亚·D. 亚历山大（Victoria D. Alexander）认为数字技术的使用模糊了专业和业余的区别，使每个人都能变成创造者。但是，同时互联网也抹杀了个体的创造力，降低了艺术家依靠艺术谋生的能力，因而这也是一个破坏专业知识的系统（Alexander,2014）。与此同时，在文化消费参与端，互联网看似带来了非常丰富的选择，然而，在我们每个人都被算法控制时，我们又处于一个文化接受日益单一的时代。新的技术并没有带来文化消费的平等，而是更进一步加深了区隔。上层社会有着更广泛的文化接受类型及有鉴赏力的文化实践，这成为当代文化资本的标志。而随着新技术的出现，"占有文化的认知模式""世界性品味"则通过新的技术在加强，以前所未有的强大形式在各种流行文化中进行传播（Prieur and Savage, 2013）。

在文化经济的研究中，文化经济研究者强调文化自身价值，而不仅仅关注文化的经济价值，这同样可以带来很多启示。在我们以为经济学家只会关注经济时，他们对文化艺术的文化价值的强调，以及对广义文化领域问题的关注，使文化经济学研究中的转向得以凸显。这一特点使得文化经济学从一个经济学的分支学科转向人类学的一个分支学科（Ginsburgh and Throsby, 2014）。思罗斯比（D. THrosby）对文化资本的界定，与布尔迪厄的"文化资本"论形成了比较大的差异。经济界对资本的界定分为不同的类型，例如物质资本、人力资本、自然资本，以及文化资本。思罗斯比认为布尔迪厄的"文化资本"和经济学的人力资本概念相关，而经济学领域对文化资本的界定则与自然资本一样具有可持续特性（思罗斯比, 2015），因而文化资本是全人类共享的文化遗产，与布尔迪厄强调的文化资本形成人群的区隔有所不同，进而突出了文化对于社会的价值，经济学家们开始从人类社会的总体资源来评估，而不仅仅只是关注文化的经济价值。

随着数字时代的到来，数字技术对文化经济的影响也受到关注。技术变革使文化消费成本降低，需求被替代和增加，以及提供了多样化的产品供给促进了新的文化消费体验（Potts, 2014）。但是数字技术革新也带来新的商业模式，使文化部门的生产消费深受影响。文化生产、销售和产业扩展的国际化使国家、部门之间的边界越来越模糊，保护文化多样性的目标因数字化带来的边界的模糊而受

到影响（Benghozi, 2020）。更为值得关注的是，数字化带来的影响使传统起到把关作用的中介者的控制力消解（Waldfogel, 2020），互联网垄断平台则成为重要的控制者。

随着数字技术的发展，在文化政策研究领域，数字文化政策同样也日趋受到关注，英国文化、媒体和体育部甚至直接在其名字中加入了"数字"，成为数字、文化、媒体和体育部。数字文化政策涉及方方面面，包括数据政治、数据实践、数据经济、数据主体性的相互关系（Valtysson, 2022）。数字文化政策还涉及文化生产、传播、消费、文化政策之外其他相关领域的内容，例如数字标准、技术基础设施、所有权立法、税收政策、国际法规、指令和公约等等新的文化政策工具（Hylland, 2022）。这些都是新的问题、新的挑战。与通常人们认为数字技术变革会带来文化参与的平等这样的观点相反，数字技术不但没有解决文化参与的平等问题，反而加剧了不平等，甚至会有可能带来无法控制的争议和暴力，文化艺术语境坍塌的现象也增加了文化参与的风险，艺术机构维持叙述的能力变得非常有限（Rindzevičiūtė, 2022）。

因而，文化生产内容的商业化诉求随着数字化时代的到来进一步增强，而把关人控制力的消解，以及算法控制下的文化消费和参与的看似多样实质单一，艺术机构有限的叙述能力均使数字文化政策的研究与实践重要性凸显。在艺术社会学、文化经济学以及文化政策的研究和发展中，均可以发现因数字化对艺术领域产生影响而带来的新问题和新挑战。在拥抱新技术的同时，其对艺术领域带来的更深层的触及艺术生产、传播、消费等等环节的影响，有时甚至是负面的影响，是不容忽视的。上述这些问题和挑战都是艺术管理领域无法回避的新课题，同样，这些新课题带来的挑战，更是需要建立在跨学科的基础之上来应对。

结 语

对于艺术管理的界定，不同学科背景的学者以自身学科角度来审视时，即将其学科的内涵赋予其中，因而，艺术管理概念的界定难以出现任何一个唯一的标准（DeVereaux, 2018），同时也使我们对艺术管理的理解得以从多样化的角度进入，进而使艺术管理内涵既容纳了技术层面的操作，又富含对涉及对象的深层理解。

管理学、文化研究与文化政策、艺术社会学、文化经济学等领域的一些经典

理论对艺术管理专业产生了深远的影响，渗透至教学、研究及实践的观念中。当然关于碎片化或者有关学科界定的讨论从开始至今一直在延续，然而，从跨学科的理论支撑的角度来看，碎片化的学科界定的讨论，则可以随着问题导向的目标转向而解决。因为，以问题导向来整合理论以做出决策的准备，自然会使各种看似碎片化的来自不同学科背景的理论自然融合在一起，针对不同的情境来解决不同的问题。帕奎特（J. Paquette）进而认为艺术管理不是一门纯粹的学科，也不仅仅是跨学科，受过不同训练的人都可以逾越学科的界限，因此艺术管理研究领域甚至是超学科的（帕奎特和雷达利，2022）。

　　随着数字时代的发展，上述对艺术管理专业产生深刻影响的学科和专业的研究成果也对此做出了回应。但是值得注意的是，数字时代的到来推动着管理的变革，迅速的环境变化和技术革新，使传统的管理模式发生了改变。而在艺术社会学、文化经济学、文化政策领域的研究中，同样也体现了数字技术对社会影响而带来的批判性反思，进而提出了这个时代的各种要面对的新问题。这些问题也是艺术管理领域必须要面对和解决的问题，更为重要的是这些问题的解决依然是基于跨学科理论整合的决策。

参考文献：

1.Alexander Victoria D, and Bowler Anne E. Art at the Crossroads: The Arts in Society and the Sociology of Art[J]. Poetics, 2014,43(1).

2.Anderton Malcolm, and Pick John. Arts administration[M]. London：Routledge, 2002.

3.Bauman Zygmunt. Culture and management[J]. Parallax,2004,10(2).

4.Baumol William J., and Bowen William G. Performing Arts: The Economic Dilemma[M]. New York: Twentieth Century Fund, 1966.

5.Bendixen Peter. Skills and roles: Concepts of modern arts management[J]. International Journal of Arts Management, 2000(2).

6.Benghozi Pierre-Jean. Business models. Handbook of Cultural Economics(Third Edition)[M]. London: Edward Elgar Publishing, 2020.

7.Boltanski Luc, and Chiapello Eve. The new spirit of capitalism[J]. International journal of politics, culture, and society, 2005,18(3).

8.Byrnes William J. Management and the Arts[M]. London: Routledge, 2022.

9.Cowen Tyler. Why I do not believe in the cost-disease: Comment on Baumol[J]. Journal of cultural Economics ,1996(9).

10.Cowen Tyler, and Lanham Richard A. The Economics of Attention: Style and Substance in the Age of Information[J]. Journal of Cultural Economics, 2007: 31(2).

11.DeVereaux Constance. Putting the Cart and the Tail in Their Proper Places[M]// Arts and Cultural Management: Sense and Sensibilities in the State of the Field. London: Routledge, 2018.

12.DeVereaux Constance. Arts Management: Reflections on role, purpose, and the complications of existence[M]//The Routledge Companion to Arts Management. London: Routledge, 2019.

13.Durrer Victoria, and Raphaela Henze, eds. Managing culture: reflecting on exchange in global times[M]. Cham Switzerland: palgrave macmillan, 2020.

14.Ginsburgh Victor A, and Throsby David, eds. Handbook of the Economics of Art and Culture. Vol. 2[M]. Amsterdam:Elsevier, 2014.

15.Hylland Ole Marius. Digital cultural policy: the story of a slow and reluctant revolution[J]. International Journal of Cultural Policy,2022, 28(7).

16.Kirchberg Volker, and Zembylas Tasos. Arts management: A sociological inquiry[J]. The Journal of Arts Management, Law, and Society ,2010,40(1).

17.Paquette Jonathan, and Redaelli Eleonora. Arts management and cultural policy research[M]. Berlin: Springer, 2015.

18.Peterson Richard A. Understanding audience segmentation: From elite and mass to omnivore and univore[J]. Poetics, 1992, 21(4).

19.Potts Jason. New technologies and cultural consumption[M]//Handbook of the economics of art and culture. Amsterdam: Elsevier, 2014.

20.Prieur Annick, and Savage Mike. Emerging forms of cultural capital[J]. European societies, 2013, 15(2).

21.Rindzevičiūtė, Eglė. AI, a wicked problem for cultural policy? Pre-empting controversy and the crisis of cultural participation[J]. International Journal of

Cultural Policy, 2022, 28(7).

22.Towse Ruth, and Navarrete Hernández Trilce, eds. Handbook of cultural economics[M]. London: Edward Elgar Publishing, 2020.

23.Waldfogel Joel. Digitization in the cultural industries[M]//Handbook of cultural economics(third edition). London: Edward Elgar Publishing, 2020.

24. 斯蒂芬·罗宾斯，玛丽·库尔特. 管理学 [M]. 刘刚，程熙镕，梁晗，等译. 北京：中国人民大学出版社，2017.

25. 布尔迪厄. 区分判断力的社会批判 [M]. 刘晖，译. 北京：商务印书馆，2015.

26. 阿诺德·豪泽尔. 艺术社会学 [M]. 居延安，译编. 上海：学林出版社，1987.

27. 霍华德·S. 贝克尔. 艺术界 [M]. 卢文超，译. 南京：译林出版社，2014.

28. 詹姆斯·海尔布伦，格雷. 艺术文化经济学（第二版）[M]. 詹正茂，等译. 北京：中国人民大学出版社，2007.

29. 戴维·思罗斯比. 经济学与文化 [M]. 王志标，张峥嵘，译. 北京：中国人民大学出版社，2015.

30. 方华. 艺术管理研究导论 [M]. 上海：上海财经大学出版社，2023.

31. 乔纳森·帕奎特，埃莱奥诺拉·雷达利. 艺术管理与文化政策研究 [M]. 耿炜，译. 北京：商务印书馆，2022.

吴杨波

广州美术学院艺术管理学系主任。

当代青年艺术家的出路问题——从亚文化的视角出发

20世纪以来，中国的艺术院校被视为艺术家的摇篮，中国绝大多数青年艺术家的人生道路都遵循着"考上艺术院校－在校期间艺术风格逐渐形成－毕业后经过历练获得艺术的成功"这一经典路线。然而每一代艺术家都有自己的历史际遇，他们的艺术道路也不尽相同。

20世纪80年代中期，国家对毕业生分配制度进行改革，试行"本人报志愿，学校推荐，用人单位择优录用的制度"；90年代，首批"自由择业"的青年艺术家成为勇闯市场的排头兵，借着中国当代艺术广受国际关注的大潮而起，成为艺术界体制外的成功者；2000年高校毕业生"统包统分"的就业制度正式成为历史。这对于辛辛苦苦考上艺术院校的众多青年学子来说，出路问题是一个严峻的考验。如今近20年过去了，对于更年轻的艺术家们来说，他们还有类似的机遇吗？他们的出路是更好了，还是更差了？

身边有两个案例，可以直观地看到一些现象（为了保护隐私，已将人名隐去）。第一位主角A，美院本科毕业于1991年。最初家境贫寒的他初中毕业考上师范学校，毕业后在县城做了小学老师，但是A内心深处一直有艺术梦想。几年之后，这位年轻人不顾一切地辞职了，考美院，

考了3年才考上。其中因为断了生计,他的日子变得非常艰难,也受到了家人亲朋的诟病。

终于有一天他考上了美术学院,那时候是80年代的后期,他进了美院之后突然发现他最热爱的艺术不存在了,因为所有人都告诉他你要搞当代艺术,你要抛却之前关于艺术的所有观念,你热爱的绘画现在一点用都没有。

于是,他陷入一种苦恼之中,但又迫于生计,去车站扛麻袋包打工挣钱养活自己。在日复一日的劳作中,他离绘画越来越远,因为当他拿起画笔的时候,所有声音都告诉他画画没用。后来他在改革开放大潮中接触到装修行业,开始挣大钱,成了老板。

市场不会永远是顺风。直到有一天,装修款收不回来,他请甲方吃饭。甲方为一排白酒杯子倒满酒,每个杯子下面放一张100元钱,说100元代表一万元,你喝多少杯酒,我就给你还多少钱。他最后喝得酩酊大醉,钱是要回来了,但是他觉得非常屈辱。于是他想到,这不是我要的人生,我是不是该把公司撤了,重新开始画画?

时至今日,他成为一名低调的高校编外教师,每年创作不少作品,也在北上广办了个展。这些作品是怀揣梦想的年轻人曾经挣扎过的痕迹,证明最后他还是回到了所钟爱的艺术。我给他写过一篇访谈,名字叫《宿命,在内心深处不依不饶》,他看到标题以后泪流满面——经过了那么多曲折,他曾经最热爱的艺术,现在又回来了。

第二位主角B,美院本科毕业于2011年。当时他在毕业展上的作品还不显眼,但同龄一位的艺术史专业女学生发现了他,认为他的作品非常好。2012年中央美院举办了"首届CAFAM未来展",B被推荐参展,结果他的作品被收藏家和当代艺术界所广泛关注,一炮而红。从此B成为职业艺术家,和发掘他的那位女同学结婚生子,过上了相对稳定的生活。

这两个案例,是典型的"有钱了做艺术"和"做艺术有钱"的故事,其潜在的背景是:中国当代艺术市场逐渐从混乱走向成熟,当代青年艺术家得到越来越多的机制保障。

但是这样的一种生活状态能够持续吗?这就是两位主角艺术道路的尽头吗?青年艺术家接下来还能成长吗?这两位艺术家的人生故事中折射出了很多丰富有趣的东西。

青年艺术家最大的优势在哪里？在于文化偏航。所谓的偏航，就是说青年艺术与青年艺术家的社会价值在于文化创新，在于偏离目前的主流文化航道，在一条未知的新航道上发现文化的新的可能性，从而给文明带来更丰富的可能性。而能不能创新、青年艺术家能不能在我们今天的艺术社会里有所作为，这是衡量艺术家出路的唯一标准。

美国社会艺术家默顿（Robert King Merton）曾经说："昔日的叛逆者、革命家、不守成规者、个人主义者、持非正统见解者或叛教者，经常是今天的文化英雄"。

事实上，在改革开放40多年之间，从文化叛逆者到文化英雄的路径一次次地被印证。正是20世纪90年代初那批青年艺术家，因为不循规蹈矩而失业，在圆明园画家村成为"无业游民"，最后因为作品暗合新的时代潮流，最终以文化英雄的身份荣登大雅之堂。从此之后，青年艺术的创新属性，倒逼主流社会一次次从"看不见、看不起、来不及"的教训中醒悟过来，对青年艺术的新动向保持高度敏感。如中央美院赵力老师做的"青年艺术100"就是致力于发掘青年艺术的成熟机构，它打造了相对完善的选拔培育机制。

但如今我们看到主流文化在对待青年艺术家方面出现了一个新的动向：21世纪10年代以来，青年艺术家主动谄媚于市场和主流文化、在青年亚文化领域影响力锐减。完美而隆重地陈列在美术馆里的青年艺术作品不复有进取心和锐气，青年艺术市场有点推不动了。

何以如此？这和当代青年艺术家与青年亚文化的关系发生变化有关。接下来，我们来谈谈青年的文化创新、文化偏航背后的潜流——"青年亚文化"。

青年亚文化是推动艺术创新的核心动力。亚文化概念是芝加哥学派提出来的，在美学上青年的亚文化是"常常推动艺术创新的局外人和被边缘化的少数派"，比如20世纪60年代英国"光头党"、20世纪80年代美国涂鸦艺术等。青年亚文化和主流文化的分离、差距及界定都是有时间限定的，过去的亚文化也有可能是今天的、明天的主流文化。因为处于地下和边缘，在很长一个时间段内，青年亚文化都是未知数，是主流文化需要高度重视的存在。

自从20世纪60年代英国伯明翰文化研究学派发现当时英国青年亚文化人群基于所处的无奈际遇而采取"用仪式进行抵抗"的表征之后，这种以分析特殊人群经济基础、社会关系为抓手的研究青年亚文化的思路迅速风靡西方学界。到了

20世纪80年代末，尽管互联网才刚刚出现，但第二代文化研究学者已经发现初代文化研究学者斯图亚特·霍尔（Stuart Hall）等人用阶级分野和固定地域的观点看青年亚文化的思路开始不适用，青年亚文化出现了几个新的特征。具体表现为：

（1）青年亚文化不再归属于固定的人群。

20世纪60年代，英国"光头党"是英国工人阶级的第二代，他们发现社会上升通道已经被堵死，所以他们剃光了头表示自己的阳刚之气和叛逆；以此类推，青年亚文化都会归属固定的人群。但到了20世纪90年代之后，青年的风格归属是流动性的。今天的青年可能宣布归属于嘻哈文化，但明天有可能会抛弃嘻哈，转投别的文化怀抱。青年把文化的变化看成自己文化消费的盛宴。

（2）以互联网的拓扑结构形成"新部落"。

与之前的青年以地域聚集不同，20世纪90年代的青年亚文化不是空间性的聚集，而是以互联网为基础的拓扑场域。年轻人以趣味认同和价值认同为核心组成松散的"部落"。

（3）追求有品质的生活方式。

20世纪90年代的青年亚文化人群不像30年前那样是因为贫困而自发创造新文化，相反，这些林林总总出现的所有亚文化本质上都是文化消费，而不是自主创造。

（4）先被场景感染，后才加入。

青年人大多因为受某个亚文化场景的感染所以才会加入进来，当场景感染消失了之后，青年亚文化的属性会迅速消失。

20世纪90年代的第二代文化学者发现：不管青年身处什么阶级、收入多寡、生活在何处，他们都具有同等的消费能力。笔者也观察到类似的情景，一对外地的普通情侣来到广州一家商城，男孩用支付平台上的贷款买下了一只标价2万元钱的玩具熊，只为取悦他的女朋友而已。而在游戏中花费大量金钱购买没有实用价值的皮肤的年轻人更是不计其数。因此，不管互联网时代的青年人本身属于哪个阶级，这种文化消费跟亚文化现在处于跨阶级的状态，这也是跟过去不同的。

对于中国来说，当代青年亚文化也出现了很多新变化。尤其原来我们习惯以70后、80后、90后、00后来划分青年亚文化的分层，但是这种划分越来越不适用。原因在于我们原来的70后、80后的青年亚文化，所谓的"当代青年"，有整体的价值趋向和认同；但是到了90后和00后这里，这种整体的趋向和价值认

同消失了，以至于有些批评家、理论家说："这个曾经在中国历史上叱咤风云的'青年'，消失了！""年轻人依旧年轻，但是'青年文化'独有的理想主义光辉、启蒙主义冲动和个性主义追求，却已经烟消云散。"

今天我们在青年推出的展览和机构推出的机构艺术家中，看不到当代的这种理想主义、启蒙主义、个体追求。但是，这并不意味着当代青年文化不存在。其实，它们不是不存在，只不过转战另外一个战场了，这个战场就是新媒介的网络空间。在这样的新媒介网络空间里，青年们用的是费斯克（John Fiske）说的"消费主义的抵抗"，也就是我购买商品，但是我把标准化的商品进行个人主义的改装之后变成彰显自己个性的物品。这样一种与消费主义、与主流文化共生的文化现象成为今天青年亚文化的主体。同样的，大众文化跟青年亚文化之间的互动关系也变得越发密切，尤其像 Bilibili 网站以年轻人线上社区大数据为基础生成的跨年晚会内容，以及今天的"新国潮""网红旅游""网络整活"所带来的巨大的消费和文旅产业的带动，青年亚文化越来越成为主流文化动力之源，甚至成为拉动区域 GDP 的法宝。时至今日，主流社会、主流文化对于青年文化异常关注，青年亚文化也获得了前所未有的活动空间。

费斯克说：读者是文化生产者，而不是文化消费者。这是文化创新领域的最新特色。最近国内主流媒体整理了当下中国年轻人文化圈层的全景图，截至 2023 年，青年亚文化共分出 8 个大类，包括文化生活方式大类、泛二次元大类、追星及同人文化大类、游戏大类、运动大类、音乐文化大类、身份认同大类、艺术大类等。而每个大类至少包括 2—3 个子类以及每个子类下更多的分支。从圈层图中我们看到，我们曾经引以为傲的艺术世界，实际上就退缩到年轻人的第八个大类"艺术"中最末子类的展览圈。这才是今天"视觉艺术"生存的空间，而这个展览圈靠年轻人在打卡拍照，然后放在社交媒体上迅速火爆出圈。互联网上巨大的人流量和影响力是线下无法想象的。即使"视觉艺术"退缩到当代青年文化中极为有限的一个小类，但只要在社交媒体上的年轻人拍了照打了卡后，接下来观众的浏览量便可能动辄以十万计。

当代青年文化依托互联网成为主流文化中最活跃的群体，这与互联网平台上"既是消费者，也是生产者"的游戏规则有关；然而作为曾经的专业生产者，青年艺术家群体却因此集体失语。

我曾经问过一些社会上的年轻人：在 2010 年之后，能记起来的青年艺术家

和艺术事件有哪些？他们说记得央美的葛宇路，还有一个东东翔，也是央美的。这两人都是通过网络传播而被人记住的。还有一个是青年艺术家宋拓，他街拍了4000个女生，按照自己的相貌评分标准给她们打分，并且对照片做了排序。这遭到了青年文化圈层里"身份认同大类"中"女权小类"人群的反对，认为这是对女性的冒犯。于是这个群体发动了整个圈层的人联合起来抗议，展览方不得不把这件作品撤下来。

这个事件中我们看到当代青年艺术家的话语权被极大地削弱了。青年艺术家想通过观念艺术/"社会雕塑"努力地获得社会影响力，但在当代青年文化的汪洋大海中，这种努力与一滴水何异！在"人人都是艺术家，人人都有5分钟成名机会"的时代，艺术家发现随时随地都有比自己更豁得出去的聚光灯下的表演者。网络上有很多让人一战成名的经典案例。借助网络，一个受过良好综合教育的普通青年，可能针对当代的文化现象会表达得更勇敢、更深刻。

如果我们把艺术家的职责定义为艺术家和社会发生关系，那么艺术家使用视觉、使用非语言非逻辑的表达方式，对意义的表达始终隔了一层。在公众看来这种表达是软弱无力的。倘若我们承认艺术是自洽系统，艺术制作本身就是人类精神高地，那么今天青年艺术家曾经引以为傲的技术优势，已经在人工智能制图软件出来之后溃不成军。

更加诛心的是青年艺术家在校学习的艺术创作方法论，尤其是从20世纪罗杰·弗莱（Roger Frg），到阿瑟·丹托（Arthur C. Danto），到整个西方现代和后现代的逻辑，这种语境逐渐在失效，这种失效是因为西方理论好久没有更新了，只是对现状的描述，没有本质性的创新。其次，中国本土近年来基于互联网建构起的文化语境，使用西方理论已经不太适合了。行为、装置、观念艺术都是西方逻辑下的方法论，在今天的全新语境下显得很落寞，而新的方法论还没有显出端倪。因此当代青年在受过学院教育之后的创作思路，现在看起来都变得落后，曾经的精英感荡然无存。

艺术管理能为青年艺术家的出路做点什么？这个问题也很揪心。

广州美术学院教学区的天台，当年学生可以自由进出的时候，因为是管理者的盲区，被学生涂了很多涂鸦，成为"广美一景"。但近年来校方为了学生的安全起见，把门堵死了，以至于只能用无人机航拍才能看到，成为落寞的"无人世界"。

青年艺术家主流文化话语权的失落几乎成为历史的必然，这是由目前青年艺

术家的培养机制决定的。但是边缘的少数派，经常会在困境和迷局中创造出令人惊讶的东西。当我们认定青年艺术家是在边缘的时候，说不定边缘会出奇迹。因为没有别的出路，青年艺术今天仍然会冒险偏离航线，这是每一代青年艺术家的宿命，年轻艺术家应该拥有这样的自觉而悄悄启航。

同样，对于艺术管理者来说，不是要加强对青年艺术家的"扶贫"。给他们创造参展的机会，营销他们本来就试图取悦市场的作品，强行把这个群体放在主流文化的聚光灯下颁奖，这些都是最大的不人道，这是温水煮青蛙，让青年艺术家在人工温室中苟且偷生，丧失独立思考、冒险创造的能力。艺管人应该以文化建构为己任，耐心等待，并主动参与孵化新艺术潮流，这才是可能的方向。

总之，当下青年艺术家的出路岌岌可危，这是互联网时代的大势，是宿命。艺术管理专业有责任促成当代青年艺术家在主流文化的边缘出现颠覆性逆转。如此，我们相信，青年艺术还是有其未来。

参考文献：

1. 马尔库塞. 单向度的人：发达工业社会意识形态研究 [M]. 刘继，译. 上海：上海译文出版社，2006.
2. 约翰·费克斯. 理解大众文化 [M]. 王晓钰，等译. 北京：中央编译出版社，2001.
3. 奥尔特加·伊·加塞特. 大众的反叛 [M]. 刘训练，等译. 长春：吉林人民出版社，2004.
4. 胡疆锋. 圈层：新差序格局、想象力和生命力 [N]. 中国艺术报，2021-02-01.

康俐

中央美术学艺术管理与教育学院党总支副书记。

艺术管理教学中的数字化

虚拟教研室的工作对笔者来说虽然有点老生常谈，但在互联网日新月异的信息时代，AI 技术急速发展，迫使艺术管理教学发生重大变革，从事这一行业的同仁们有了解相关实践情况的需求。笔者较为庆幸，供职单位中央美术学院（以下简称"央美"）自 2013 年起开始探索数字化教学，到现在积累了一定的经验。十多年后的今天，我们已经不是孤单的独行人，有更多同行者加入艺术管理教学中数字化的探讨和实践。笔者谨以本文抛砖引玉，介绍央美在目前做的一点艺术管理教学数字化尝试。

在互联网兴起的五千天之后，社交媒体已经开始蓬勃发展，在接下来的五千天会发生什么呢？美国著名互联网文化观察者、畅销书作家凯文·凯利（Kevin Kelly）曾经推断：在接下来五千天之后会产生 Mirror World，（中文可以译作"镜像世界"），在镜像世界里的畅想会产生完全由 AI 连接一切事物的平行时空，想象一下，在三维的空间中会加入时间维度，我们将进入四维空间中，有上千万人同时在线，共同进入沉浸式的虚拟空间中。

在这样的镜像世界当中，下一代互联网的主要内容是虚拟空间，

这是文本、图像、视频时代之后必然要经历的新形式，这种新形式有另一个曾在前两年风靡的名称——Metaverse（中译为"元宇宙"）。

何谓虚拟空间？形式上，是多人在同一空间的沉浸式互动体验，在这个空间中，可以从现在的"在线"完成具有沉浸感、互动感、强交互感的"在场"。

要实现这样的体验，需要更多的技术支持，至少在硬件上，要求可穿戴设备的简便化。苹果公司的一些产品或许可以支撑这样的美好愿景，如苹果公司即将出品的 Vision Pro 眼镜。有的同行认为这个产品价格偏高，折合人民币超过 2 万元，普适性可能不够。但据可靠消息，深圳的一些电子厂商已经开始研发甚至出品同款设备，预计将在苹果发布 Vision Pro 眼镜的同期面世，可能价格会是后者的三分之一，甚至更低，但能达到一样的效果。

虚拟数字产品的蓬勃发展，离不开有力的政策支撑，国内外都有实例。

国际上，欧盟于 2023 年 7 月份刚刚通过了 Web4.0 和虚拟世界的倡议战略，提到了在各个领域已经开始发生的相关零散事件，例如，NFT——一种以区块链为技术基础的艺术品交易模式兴起；在视觉艺术领域中，开始出现很多混合多种技术的线上展览。

国内，国家层面的首个元宇宙专项政策已经出台。2023 年 9 月 8 日，工业和信息化部等五部门联合印发《元宇宙产业创新发展三年行动计划（2023—2025年）》，其中提及在数字文旅方面国家投入了非常大的资金，一共达 580 亿元。

行业界已经开始出现很多新兴内容和产品，学界也非常敏锐地捕捉到了这块市场。刚才我行走在这栋楼的时候看到有两个虚拟实验室，其他很多学校也开始设置科技艺术专业，创作方式已经发生很多变化。例如，有个智能绘画工具 Midjourney，只要用户输入一段文字，描述想要图片的内容，在 1 分钟之内它就可以依据文字生成成千上万张不一样的图片。这激发了业界和大众对于艺术是什么，艺术创作是什么的重新思考和讨论。非常有意思的是，每到科技革命的节点，总是会产生对于艺术本质的追问。

交易方式也发生了重要的变化，NFT 的出现，打破了很多人的认知和想象，三年前大家几乎不可能会相信网上的一串数字居然可以卖到上百万人民币或几十万美金。

艺术的呈现方式也全方位革新，仅通过视觉一个维度的感官刺激已经不容易满足消费市场、消费群体了，大家更需要多维度感官的刺激，不仅视觉上需要全

新体验，而且需要加上听觉、嗅觉、触觉。

以下是几个案例。

美国的大都会博物馆有个线上项目，利用场馆里设置的鱼眼摄像头，可以 24 小时在线直播，观众不是非得要亲临纽约才能进大都会博物馆，而是全球各个地方的人在任何时间段想要进入博物馆，都可以进行沉浸式体验，早上（纽约当地时间）可以随着人潮涌动进入博物馆空间，晚上可以体验工作人员对展品的重新整理。这种全新的体验方式，颠覆了以前对如何进入博物馆、如何观看博物馆展品、如何观看展览场景的认知。国内的一些博物馆的参与方式也发生了很大的变化，不喜欢与陌生人交流的"社恐"和不想出门的"阿宅"随时可以在家里的床上、沙发上看敦煌、三星堆、故宫，完成一场文化之旅的体验。

2023 年上海有一个现象级的 VR 展览，名为"消失的法老"，形式是一群参观者头戴 VR 设备，在一个 100 多平方米的空间里根据设备中的语音提示和视觉指引行动，45 分钟内可以完成在尼罗河畔的胡夫金字塔内外的探索。这个展览的定价是 200 元，在经济上是非常成功的艺术管理展览营销案例，营收已经达到俗称"一个小目标"的一亿元了。

（播放视频）

笔者体验这一展览之后，觉得它确实是市面上可以看到的使用可穿戴设备进行体验的展览中虚拟视觉效果做得最好的，一点都没有眩晕感，不同的场景转换也衔接得特别好。这个展览出自法国的团队，做了三年，做成之后首展在巴黎，上海是这个展览的第二站。这个展览的营销服务商经过中国市场调研之后，对上海市场充满信心。

现在很多强社交平台也给我们行业很多助力，以下是两个案例。

现在已经有越来越多所谓的强交互平台出现，例如 Spatial.io，这个平台已经达到了简单的元宇宙平台概念，每个用户可以用虚拟身份登录，进入平台中展示的音乐会现场欣赏音乐，也可以在里面做展览，不仅可以完成视觉体验及基本信息的获取，还可以与其他用户进行简单的社交互动。这个美国的平台营收做得不错，很突出的一个案例是与奢侈品牌 GUCCI 的合作。

（播放视频）

GUCCI 作为奢侈品牌，需要抓取用户，增强用户黏性。为了实现这样的目的，GUCCI 搭建了线上平台，只有 GUCCI 的用户可以注册登录，在里面用户们有自

己的身份，可以在很多不同的场景中自由地用 GUCCI 的产品打扮自己。此外，很重要的吸引点在于 GUCCI 发售了一些只能在线上买到的限量产品，相当于是给线上用户的福利。用户在线上抢购，支付之后会获得相应兑换券，用户拿着兑换券可以到线下门店进行兑换。

想象一下，如果 GUCCI 奢侈品牌要在线下提供类似的多个酷炫场景、任意换装的用户体验，成本将非常高，且能服务的用户人数也受物理空间限制；但如果是线上的话，不仅成本大大降低，所抓取覆盖的用户人群会多得多，而且通过这样的营销方式，线上售卖的限量版产品也非常快便一销而空。

还有一个案例是做 Fashion show，这种做法已经非常常见了。国内有一家专门做线上活动的平台，目前已经跟美国的迈克尔·杰克逊团队签好了协议，明后年的时候会做一场全球的线上迈克尔·杰克逊的演唱会，以后会进入四维空间，又加入时间维度，在这个空间、镜像世界中，我们可以跟各个时间维度的人、事、物进行对话。

管理方式也发生了很大的变化。深圳的关山月美术馆耗资 2000 万元打造了整体的管理平台，把美术馆的收藏品、知识产出、教育、宣传等所有内容全部做成线上资源共享，而且不只是在自己的网站上共享，还要推行到深圳其他的美术馆共享，这套内容还会更进一步地连接市政、文旅、市教育平台。但很可惜，这么前沿的想法，随着腾讯那个组 KPI 完成不了被裁员解散而难以为继，这 2000 万元付出之后，很难再进行后期的迭代。任何技术，要避免落后于时代和用户需要，一定要不停迭代的，以现在的这种技术水平的发展速度，可能不是以半年或一年的周期了，而是以周为时间单位来进行迭代。例如现在手机用的微信，大家经常可以看到软件在更新。官办机构的可持续发展，也是我们在具体管理当中会碰到的问题。

现在很多大型的国家活动中运用得特别多的一项技术是虚拟仿真，比如庆祝中华人民共和国成立 70 周年阅兵式，冬奥会的开幕式上，五环的灯光效果，都非常精准地实时模拟，可以给领导五个方案、十个方案随便挑，同样以非常低成本的方式来完成这项工作，这就是科技给我们带来的工作方式的变化。

在教学方面的应用也值得反思。军工类、航空航天类院校很早就已经在教学中运用虚拟仿真，比如做科研时，在系统中输入不同的初始参数，可以模拟在一个时间段之内航天器发射的全过程，包括每时每刻的位置和角度，以及需要加载

的燃料量。

虚拟仿真技术能弥补我们在线下教学中的实践不足、训练不足的缺陷已经被从多个角度证明了，所以教育部推出关于虚拟仿真课程的申报。央美探讨这个方向比较早，2013年时艺术管理专业成立，当时是从科幻片里汲取了一点小小的灵感，想要做全仿真的、可以实时展示的展览。经过摸索，2019年时完成了线上虚拟仿真课程的系统，该课程成为教育部首次批准的25门课程之一。第二年又申报了美术博物馆美育课程的虚拟仿真课，我们也成了艺术类院校中唯一一所连续两年申报成功的高校。

这是我们目前基于两个系统所搭建成的平台，这个平台其实不是简单的教学平台，我们更希望它跟社会有更多的接触和融合，有更低的准入门槛，人人都可以进来，人人都可以用这个工具当策展人。

接下来具体介绍这个平台系统的操作方式。

模拟做展览需要的全部流程，先选空间，搭展墙。目前在线上可选的展厅空间已经达到70多个，都是各个美术馆、博物馆无偿为我们提供数据，我们无偿为它们进行建模，再放到线上作为线上展厅，免费提供给所有人使用。

操作很简单，按钮以功能命名，用户看见某个按钮就知道它的作用。平台是实时渲染的方式，点选任何效果都会在几秒之内获得视觉效果。当然，由于要实现实时渲染，我们是用Unity来开发的，没有使用Unreal。尽管Unreal是目前市面上效果最好的，但成本高，所以我们还是选择了准入门槛低一点的Unity。实时渲染意味着清晰度可能会损耗一点点，如果要保留清晰度则会对硬件的要求太高，对本地存储的要求也太高。

这个平台可以帮助到的，不仅是做策展的同学，还有创作艺术作品的同学。平台有自定义上传作品的功能，艺术家用户可以自己把作品放上去，看看它在展厅里呈现的效果，选择不同的灯光和墙面的颜色相配，以达到最满意的效果。

基于AI人填完教学目标后，比如说我设置了要5个小朋友，立马就生成5个小朋友，我选定一个展览，就在展览里带着人做课程了。

（播放视频）

这是我在学校上公选课时学生做的作业，不是学艺术管理的学生，都是学国画、油画、雕塑的学生用我们的系统做的。这个平台已经可以成为基本的展示工具，达到一种策展训练的目的。当然，任何系统，永远会有bug，永远会有不足，

我们每一年都在进行迭代更新，也意味着需要钱。在财政如此紧张的情况下，我们从 2019 年开始，已经坚守了四年，希望未来有更多同仁加入到我们当中，一起把平台搭建得更好。我们全年都会对用户反馈做记录，有稳定的技术团队做技术更新。选了国家队——做 70 年阅兵的团队给我们做系统，以这样的方式达到学界和业界的统一对话，进行真正有用的训练，而不是在教学过程中纸上谈兵。

最后介绍一下央美主办的大学生虚拟策展大赛，大赛的指导单位是教育部下的全国行业职业教育教学指导委员会（简称行指委），广州美术学院吴杨波老师也鼎力相助，目前大赛已经完成了第二届。

作为一项年轻的大赛，覆盖率非常不错，我们从征集、评审到颁奖，全是线上进行，意味着可以覆盖全球，目前大约有 340 所院校参赛，其中有 30 多所是海外高校，像英国的皇家艺术学院的学生都来参赛。

大赛不仅跨地域，还跨专业，征集评审过程中我们看到很多来自不同专业背景的学生，不仅有艺术类的，有些学法律的、学经济的、学中医的学生都来参赛，说明现在青年人的活动圈是交叉融合在一起，互相影响，互相带动的。

今年基于大赛的创作营，目的在于讨论未来虚拟展览还是不是同我们之前一样，其实是对自我的反思和迭代，把我们自己迭代了。我们在训练营中把所有原本的线上展览重新打乱做成了游戏，探讨展览游戏化的可能性。这也应和了上文的分析，以后的互联网内容是虚拟空间，会涉及更多沉浸式、多人的互动的感受，我们想未来虚拟展览的发展趋势肯定会包括这几方面：一是交互式的观看体验，二是多维度的知识获取，三是强社群的互动交流，对应最早凯文·凯利所提到的镜像世界。

陆霄虹

南京艺术学院文化产业学院副教授、艺术管理系主任。

基于项目驱动的艺术管理专业校企合作教学研究——以南京艺术学院艺术管理专业为例

在我国高等教育中，艺术管理专业通常将人才培养目标定位为培养高级复合型人才。在新文科建设背景下，艺术管理专业教学不仅要体现专业本身的跨学科创新优势，培养"艺商融合"的复合型人才，还要注重培养学生理论与实践相互融合支撑的能力，通过课堂内外的多种教学方式，提升学生主动学习的能力，实现复合型人才的培养目标。

由于艺术管理专业人才培养的要求，将实践项目引入教学成为我国艺术管理教学领域的共识。其中，校企合作、协同育人是艺术管理专业和企业良性互动共谋发展的有效路径，既可以引导高校精准定位和创新人才培养范式，又可以精准地为企业发展提供人才储备和供给，节约企业的运行成本。协同意味着"相互配合""协调一致"，可以理解为两个或多个组织为了合作完成同一目标而进行信息、资源的共享和能力、行动的链接。[1] 校企协同育人是指高校和企业这两个拥有共同需求与内在动力的育人主体，遵从优势互补、资源共享、责任共担、成果互享的

1. 樊燕飞. 应用型高校校企协同育人模式构建研究［J］. 吉林工程技术师范学院学报，2019（11）.

原则，共同培养适应社会经济发展的高素质创新人才和技术技能人才的过程。

在校企合作教学实践中，南京艺术学院艺术管理专业（以下简称"南艺艺管专业"）进行了多方面的尝试，积累了一定的经验，我们认为以项目实施作为合作的基础是较为可行的路径。

一、项目驱动与校企合作教学的关联

项目驱动的基本思想是以学生作为学习主体，以学生素能培养为目标，以项目为主线，强调学生对知识的主动探索、主动发现和对所学知识意义的主动构建。[1]项目驱动校企合作教学模式通常是指以某个项目为纽带，催化高校为企业开展定向式人才培养，这是校企协同育人较为常见的一种模式。校企双方协同的动力源于市场需求，企业因某个项目亟需专业技术人才，同高校建立短期的合作关系，该项目一旦完成，协同育人工作即终止。[2]此种模式灵活性强，可在短期内提高学生适应产业发展的能力。

此处的项目是指校企合作共同完成的某项具体任务。任务的类型可以包括学术研究、技术合作开发、产品设计、营销策划、实验实训、专业竞赛等。项目的设立是由企业或者高校根据各自现有的资源、人才培养诉求、人力资源需求、需要解决的学术问题等具体的需求情况提出，校企双方达成一致以后共同认定的。项目可以通过申请政府基金项目（获政府部门批准）、企业自设项目、学校自设项目等方式设立。

通过项目合作实施的方式驱动校企合作，其优势是明显的。一是有利于明确双方的合作内容和合作目标，校企双方能够按照一致的认识开展工作，有助于具体目标的达成。二是有利于明确合作双方的任务分工，明确其中一方承担的主要执行责任，并将任务分解落实到具体个人，有助于项目任务的完成。三是有利于优化校企双方的合作管理方式，通过明确项目执行规划、进度，整合调度校企双方资源，保证项目能够按照计划完成。四是有利于对合作双方合作成果的评价，

1. 宋保平, 李杨, 梁晶晶, 等. 基于 OBE 和项目驱动理念应用型人才培养模式构建——以石家庄学院环境生态工程专业为例 [J]. 石家庄学院学报, 2023,25(3).
2. 刘小泉. 应用型高校校企协同育人的影响因素、困境及完善路径 [J]. 吉林省教育学院学报, 2023, 39(11).

能够为双方合作模式不断调整、改善提供有效的依据。

二、项目驱动下的南艺艺管专业校企合作教学路径

南艺艺管专业近年来积极推动校企合作教学，为在校学生提供多样化的实践形式和实践内容，以实践项目为基础驱动力，已经先后与几十家企业展开教学合作，积累了一定的经验，逐渐探索出了几种较为可行的合作路径。

（一）从协议切入的合作：实践教学基地

这是一种从上而下的合作模式，先由校企双方搭建合作平台，签署合作协议，再由双方导师实施教学工作。这种方式的优点在于，搭建合作教学平台有助于企业方名正言顺地为校方教学要求提供便利条件。例如，与美术馆签订教学合作协议，则美术馆能够顺利通过内部会议，为校方策展实践提供场地和档期。其缺陷也是存在的，即双方若无明确的合作项目提出，则教学基地通常会成为一种空设，合作协议也将仅停留在纸面上。如果合作校企双方不在同一个城市，则合作的可能性更加微小。

南艺艺管专业已经与数十家企业签订了实践教学基地协议，其中大部分并没有充分发挥作用，一部分成为接收学生短期实习的基地，仅有很少的一部分由于共同的项目实施而实现了紧密的合作关系。比如本专业与南京秦淮·非遗馆的合作：第一，双方搭建了实践教学基地的合作平台；第二，基于双方资源条件设立了共同的合作项目，包括"秦淮·市民艺术体验项目""人间美角——穿戴类江苏民间手工艺研究"等，推动了非遗馆与本专业的深度互动，非遗馆接收本专业实习生、提供场地共同合作完成多个艺术展览和艺术表演，双方成功共同申报了2023年江苏省研究生培养基地。

（二）从个人切入的合作：行业导师

这是一种从个人到团队的合作模式，先由学校聘请行业专家成为本专业的行业导师，为本专业学生提供行业实践领域的指导；再通过具体的项目实施，实现校企双方形成合作团队，增进彼此的了解和信任，形成合作方式。

南艺艺管专业目前已经聘请了 7 位行业导师，覆盖视觉艺术与表演艺术两个领域，协同培养专业硕士。通过双选，本专业为行业导师分派了研究生。此外，校内导师与行业导师需要共同完成一门课程的教学，并共同发起和完成实践项目。通过这样的方式，行业导师能够切实深入教学中去，提升本专业人才培养效能。同时，行业导师还将为本专业教学带来项目资源和行业人脉资源，拓展人才培养的深度和广度。例如，2023 年，本专业联合行业导师、《画刊》杂志主编孟尧老师以及南艺美术馆，三方共建了"去管理：艺术机构实践与培训"品牌的艺术管理工作坊，一共完成了 9 场讲座以及工作坊活动，其中很大一部分行业专家是由孟尧老师邀请来的。通过《画刊》杂志，工作坊还获得了良好的媒体平台，在直播、宣传等传播渠道方面得到了支持。

（三）从项目切入的合作：项目实施

这是一种从下而上的合作模式，校企双方通过项目合作，逐渐深入了解彼此合作需求、合作能力、合作意愿，逐步磨合合作方式和思维习惯，最终可能搭建合作平台，形成长期合作、深入合作的关系。项目驱动的校企合作是最易于实施的，也是校企深入合作的起点。

南艺艺管专业与不同机构合作，完成了多种形式的艺术项目，也部分实现了由浅入深的合作目标。其中与南京 1701 Mini Bar 的合作比较具有典型性。双方的合作起源于本专业教师的一门课程作业。有一个学生为了完成作业，前往该机构采访了负责人，了解了这个音乐空间的现场设施、运营理念、定位以及提供的音乐产品等。本专业教师通过学生作业汇报对该机构有了大致了解，进而与该机构负责人有了初步接触。本专业教师在需要完成一个演出项目的时候，该机构提供了演出场地、商业演出报备、票务销售平台等服务，为本专业演出项目的市场化实践提供了保障。双方通过相互沟通调整，先后完成了"丝竹弄影""美声与咖啡"两场高品质音乐会，票务销售非常火爆。在此基础上，合作双方进行了进一步的合作探索，相互学习相互促进，形成了合作框架，该机构将为本专业学生提供项目实习、音乐演出机构管理工作坊课程等内容，本专业将持续为该机构策划组织和引入南艺优质演出资源，实现校园演出内容的商业化转化。

综上所述，项目实施是校企合作教学路径的落脚点和驱动力。若缺乏具体可

行的合作项目，南艺艺管专业所搭建的校企合作平台、邀请的行业导师将会流于形式，无法真正起到为人才培养服务的作用。通过切实的合作，双方能够深入交流、深化了解，对彼此的需求和资源有更加深刻的认识，进而强化未来的进一步合作。

三、南艺艺管专业校企合作教学项目类型

根据艺术项目的营利性诉求差异，南艺艺管专业校企合作教学项目可以分为以下两类。

（一）非营利性项目

非营利性项目主要产生于与非营利性艺术机构的合作。南艺艺管专业先后与南京宝龙艺术中心（以下简称"宝龙"）、南京美术馆、南京秦淮·非遗馆、江苏大剧院、南京原生艺术中心、《画刊》杂志等艺术机构共同实施合作项目，涵盖了展览、艺术节、演出、工作坊等多个类别。

非营利性艺术机构与本专业合作的意愿通常比较高。由于管理制度上比较接近，双方合作的磨合过程通常比较顺利。但是在跨领域的艺术项目中，也可能遇到对某些领域不了解的工作人员，在项目实施中会遇到相互对话不畅的问题。比如视觉艺术机构的工作人员对演出方面的要求不熟悉，导致演出设施无法按时安装到位，影响演出效果。

目前我们与非营利性艺术机构的合作已经取得了一系列的项目成果。通过不同形式的项目，学生得到了深入行业机构锻炼的机会，学生的工作能力也获得了机构的认可。

例如本专业与宝龙合作的"青年艺术家工作室计划"，是学生与宝龙发起和推动的。整个项目历时3个月，包括艺术家招募和评选、艺术家入驻创作、艺术家工作坊、艺术展览呈现等多个阶段，主要由本专业学生策划执行，宝龙提供场地支持、人员配备，本专业导师提供后勤保障、专业指导。

本专业与南京美术馆的合作项目"2023南京国际青年艺术节——嗨在南京的理由"是一个在旅游目的地老门东实施的大型艺术项目。本专业师生承担了其中几个板块的负责人工作：高校南艺板块、留学生板块、艺术机构"木兰会"板块、开幕式音乐表演板块等；此外还有大量学生参与了该项目的志愿者服务工作。除

了开幕式音乐表演板块由本专业教师担任负责人以外，其他板块的负责人都是学生。从展位定位、作品产品确定、收集作品，到对接主办方、艺术家和运输，都是由板块负责学生完成的。

（二）营利性项目

营利性合作项目通常产生于与营利性机构的合作，包括营利性艺术机构和商业机构。营利性艺术机构在业务方面通常都是非常专业的，合作双方对话一般比较顺畅。商业机构的艺术类业务专业度则不能保证，有的机构配备了专业团队，有的机构则是兼职运营。但是营利性机构的合作目的非常明确，收益诉求是最重要的。此处所指收益包括经济收益、品牌形象提升收益、社交媒体传播收益、人员服务收益等多个方面。因此营利性项目非常重视能产生商业回报的部分，如营销、宣传、销售等，关注产品品质和种类与机构定位的一致性，重视客户体验和反馈。

其中，本专业与木兰会的合作是非常深入的。木兰会是由南京3位女性艺术家发起的艺术团体，并设有商业画廊"木兰艺术空间"。2022年，该空间与本专业合作获批建设校级"研究生联合培养基地"。在此基础上，本专业教师带领学生全程参与了木兰艺术空间的业务项目和日常运营，帮助空间策划完成艺术展览、对接客户、设计生产衍生产品、完成作品销售等。学生因此得到机会深入了解艺术机构运营的具体要求，超出了项目合作的层次。

此外，本专业也积极寻求与商业机构的合作，在商业中心的艺术项目实践中获取市场对人才素养的具体要求，锻炼学生在不同机构中工作的能力。本专业与商业机构的合作，目前还主要停留在项目层面。

四、项目驱动的校企合作的主要问题与原则

在校企合作教学项目实施过程中，本专业遇到了一些合作问题，笔者据此总结出了合作的4项主要原则。

（一）主要问题

（1）合作无法深入。基于项目驱动的校企合作方便快捷，双方沟通比较简单，

项目结束合作即停止。这导致合作双方可能无法获得更高层次的资源支持，一方面合作的项目规模通常较小，另一方面合作的深入程度通常较浅。

（2）合作缺乏连续性。项目驱动下的校企合作，是基于不同项目实施要求而建立的合作关系，因此常常缺乏连续性。项目具有临时性的特点，每一个项目都有确定的开始和结束日期，是一次性的。当一个项目完成了或者无法完成、已取消时，项目即结束。

（二）主要原则

（1）育人为本原则：这是根本性原则。学校的出发点在于提高教育教学质量，企业的出发点在于培养优秀的企业人才。这一原则也使得校企能够共同设立实践项目，实现彼此合作无缝对接。

（2）合作共赢原则：共同受益是校企合作的基础。在实施同一个项目的前提下，合作双方应当加强互动沟通，共同推进学校发展，促进企业经营，使学校、企业和学生三方获利。

（3）实事求是原则：在企业与学校的交流和合作过程中，双方都必须尊重事实、循序渐进，选择最符合双方需求、能产生最佳效益的合作模式。

（4）校企互动原则：通过校企互动，学校师生在企业能够学到实践知识、获得实践运用的能力，企业技术人员能够增长理论知识，实现理论与实践互补、理论与实践一体化。

五、结语

通过项目驱动的校企合作教学方式在艺术管理领域已经获得了较为广泛的认可。南艺艺管专业积极推动与不同类型的机构共同实施不同类型的艺术项目，为本专业人才培养提供有效的实践内容和实践指导，并在此基础上不断推进与机构的合作层次，搭建合作平台、用好合作平台。

马琳

上海美术学院美术馆副馆长。

面向社区共融的工作坊在社区的实践与思考

"工作坊"一词译自英语"workshop",其含义包括"厂房"或"作坊",也泛指"专题研讨会"。这汉字概念自诞生起就伴随着丰富的历史背景,形成了多样化的形态。在 20 世纪 20 年代,"工作坊"的概念扩展到了教育领域,在以包豪斯(Bauhaus)和黑山学院(Black Mountain College)为代表的设计与艺术教育试验地里,学术和教育工作坊成为一种流行的教学方法。到了 20 世纪中期,随着"芝加哥壁画运动"等社区艺术运动的兴起,"工作坊"作为社区艺术和公共艺术项目中的一部分,已经具有明显的社会参与性,英国批评家克莱尔·毕晓普(Claire Bishop)认为此类基于社区而开展的艺术活动有"参与式"特征:"它支持艺术作品的参与和共同作者身份;它旨在让社会各个群体的创造性都能够涌现,尤其是生活在社会、文化和财务上被剥夺的地区里的人们;对某些人而言,它也是社会和政治变革的有力媒介,提出参与式民主的蓝图。"[1] 这种转变揭示

1. 克莱尔·毕晓普. 人造地狱:参与式艺术与观看者政治学[M]. 林宏涛,译. 台北:典藏艺术家庭,2015: 301.

了工作坊作为一种文化实践工具的演变过程，它不仅是技能传授的场所，更成了社会参与和公共讨论的平台。

一、社区共融与艺术社区

在"新博物馆学"和"新美术馆学"理论中，博物馆、美术馆和社区参与是其中一个重要的研究内容。为了让博物馆、美术馆更好地为社区服务，由此有了"艺术进社区"和"艺术社区"的实践。通过艺术进社区的活动，博物馆、美术馆能够促进文化的普及，使艺术不仅仅局限于一小部分爱好者和专业人士，而是触及更广泛的公众，特别是那些可能由于经济、社会或地理位置的限制而难以接触到艺术的群体。通常来说，博物馆、美术馆把相关的展览和公教活动延伸到社区，是博物馆、美术馆进入社区并与之产生联系的主要方式和路径，工作坊作为艺术展览的配套公共教育活动，也随着展览深入社区之中。由此，工作坊完成了从"教学模式""艺术项目"到"公共教育活动"的角色拓展，工作坊开始以参与式"美育活动"的身份进入社区。

近几年来随着"艺术社区"理论和实践的不断发展，艺术社区与社区治理、社工动员、社区微更新、社区共融、参与式等概念紧密相连，从而构建了一种独特的艺术社区发展模式，在这方面，陆家嘴艺术社区的产生成为研究的一个重要样本。从 2019 年至今，陆家嘴艺术社区已经涵盖了"星梦停车棚""楼道美术馆""艺术电梯""露天美术馆"等 4 个片区，目前还有其他几个片区正在更新中。艺术社区已经成为推动社区共融和艺术交流的重要场所。社区共融是指在社区层面上采取的一系列策略和行动，确保所有成员无论年龄、性别、宗教、种族、身体状况、经济状态或文化背景都能平等参与社区生活。共融强调的是打破隔阂，建立一个开放、包容且互相尊重的社区环境。这不仅包括提供平等的机会，还涉及认可和尊重每个人的不同需求、能力和贡献。

二、面向社区共融的工作坊实践

2023 年，社区枢纽站联动上海大学上海美术学院、中华艺术宫（上海美术馆）在陆家嘴老旧社区开展"从海派到新海派艺术社区计划"，通过工作坊和讲座，

将美术馆的公共教育带到社区。该计划包含陆家嘴东昌新村"星梦停车棚"的"岩彩绘画在星梦停车棚：儿童友好与艺术不老"公共教育展与工作坊及"露天美术馆"的墙绘和工作坊。这些面向社区共融的艺术工作坊，通过各种艺术形式的实践，不仅为社区成员提供了共同创作和表达的平台，还促进了不同背景人群之间的相互理解和尊重，"从海派到新海派艺术社区计划"因其创新性获得了2023年全国美术馆优秀公共教育项目提名。

"岩彩绘画在星梦停车棚"工作坊是"岩彩绘画在星梦停车棚：儿童友好与艺术不老"展览的一部分，在"星梦停车棚"举办。"星梦停车棚"分为A、B、C区，之前举办了"三星堆社区展"和"龙门石窟社区展"。不同于通常的在展览之后举办工作坊，本次工作坊是在展览之前举办。工作坊以"奇妙岩彩"为主题，由上海大学上海美术学院岩彩绘画工作室副教授苗彤及其研究生团队主持，邀请了东昌新村社区的6组亲子家庭，在东昌新村居民活动室中举办。通过生动而有趣地介绍岩彩绘画的历史，以及天然矿物色和有色土等材料的来源，帮助社区居民了解岩彩的特点与使用方法。研究生团队展示了基本的岩彩绘画技巧，如调色、构图以及画笔的使用方法，演示了湿画法和干画法等几种不同的岩彩绘画技法。6组亲子家庭在引导和沟通下，对敦煌壁画中的九色鹿和鸽子进行了临摹与再创造，作品充满了带有童真稚气的创造力。苗彤还特地在"星梦停车棚"内墙上绘制一幅岩彩壁画以作永久保存，工作坊共创的6幅作品也在"岩彩绘画在星梦停车棚：儿童友好与艺术不老"展览中与苗彤和研究生的作品共同展出在"星梦停车棚"中。这些作品不仅仅是展品本身，更是社区活力、文化参与和参与式创作的美育实践成果。工作坊创作的作品在随后的展览中展出，这不仅展示了参与者的创作成果，也强调了社区居民在艺术创作中的主体地位。通过公开展示这些作品，加强了社区内外的文化交流和对话，促进了更广泛的社会参与和文化共融。

"社区居民亲子手工墙绘"工作坊和"刘毅手机绘画亲子工作坊"是位于上海陆家嘴东园二居民区"露天美术馆"的一部分组成内容。"露天美术馆"把艺术家刘毅在美术馆内的展览现场延伸到社区的围墙上，进行创新性墙绘主题创作。"社区居民亲子手工墙绘"工作坊招募了社区20多名小朋友参与，在上海大学上海美术学院艺术管理专业的硕、博士生的带领下，在墙体上摹绘艺术家刘毅在碧云美术馆展出的作品。墙绘作品先由美院学生勾形，社区的小朋友在指导下调色、涂色，最后再由美院学生进行细节修改，共同完成。通过美院学生和社区小

朋友的合作，不仅超预期地实现了墙绘的成果，还在部分细节的处理上有了新的创造，使得工作坊的作品也成为"艺术品"，展览在进出社区的"必经之路"上。

第二场活动则是在艺术家刘毅亲自主持下，在东园二居民区居民活动室举办的"刘毅手机绘画亲子工作坊"，该工作坊招募了 25 位社区居民参与，年龄最小的 4 岁，最大的 74 岁。刘毅首先给社区居民分享了他自 2015 年以来创作手机绘画的历程，随后带领社区亲子家庭在电子设备上进行创作，不仅教会社区居民如何绘画，还通过手机绘画的方式，让居民能发现身边的美，用自己的方式把身边的人用绘画的方式表现出来。社区居民非常主动地与刘毅互动，创作了许多带有天马行空想法的画作。在未来，工作坊中社区居民创作的作品也会出现在社区墙面上，与墙绘工作坊的作品相呼应，通过工作坊成果展示的方式，在无形中提升社区的凝聚力与包容性，增强社区居民的自豪感与文化自信。

三、对"面向社区共融的工作坊"的思考

相较于传统工作坊而言，"面向社区共融的工作坊"在目标受众、资源与设施、活动形式与组织方式等许多方面都有所不同，尤其注重包容各种年龄层和文化背景的人，更加关注文化教育与创新，体现了面向社区共融的工作坊的多个重要特征，这些特征帮助促进了社区的文化包容性、参与性和教育发展。显然，参与性是"面向社区共融的工作坊"的一个重要特征。在《美学百科全书》中关于"参与式艺术"的文章中，汤姆·芬克尔珀尔（Tom Finkelpearl）认为有几个相互竞争的术语可以去定义这一概念："互动的、关系的、合作的、积极的、对话的和基于社区的艺术"[1]。这些术语反映了参与式艺术的多样性和复杂性，每一个都强调了艺术与观众之间不同的互动方式和合作关系。如"岩彩绘画在星梦停车棚"工作坊通过教育、参与和创造，有效地促进了社区的文化包容性和社区成员的主动参与。此类工作坊不仅强化了社区的文化生活，也为社区的持续发展和文化多样性的维护提供了宝贵的支持。"社区居民亲子手工墙绘"工作坊和"刘毅手机绘画亲子工作坊"通过各种形式的艺术活动，不仅增强了社区成员的艺术参与感，

1. Tom Finkelpearl.Participatory Art[EB/OL]. (2019-03-19).http://arts.berkeley.edu/wp-content/uploads/2015/03/Participatory_Art-Finkelpearl-Encyclopedia_Aesthetics.pdf.

还通过艺术创作加强了社区的凝聚力和文化自信，通过公开展示工作坊的艺术成果，增加了社区内外的文化交流机会。这种展示不仅是对参与者成果的认可，也是对社区文化多样性的展示，增强了社区对多样性和创新的接纳与尊重，从而充分体现了面向社区共融的工作坊的核心特征和价值。

 如果说艺术工作坊对于接受主体而言都是"益处"的话，那么对于以文化机构、教育单位和艺术工作者为代表的实施主体来说，面对当下艺术工作坊在社区层面的流行与快速推广，需要保持一定的警觉。社区的艺术工作坊往往是作为社区展览的配套公共教育活动而开展的，因此如何保证展览的质量，进而避免配套艺术工作坊质量的下滑；如何持续地进行社区招募与社区动员，进而保证艺术工作坊活动的长效化和可持续性；如何在实施艺术工作坊过程中达到预期的社区共融效果，这些都是需要不断地深入思考的问题。随着时间的推移，保持工作坊的吸引力和创新性是一个挑战。组织者需要不断引入新的艺术形式和活动主题，以保持参与者的兴趣和热情。通过关注这些问题，面向社区共融的工作坊才可以更有效地促进社区的文化发展和社会整合，成为促进社区和谐与文化繁荣的重要平台。

议题三：
美术馆管理、策展与批评

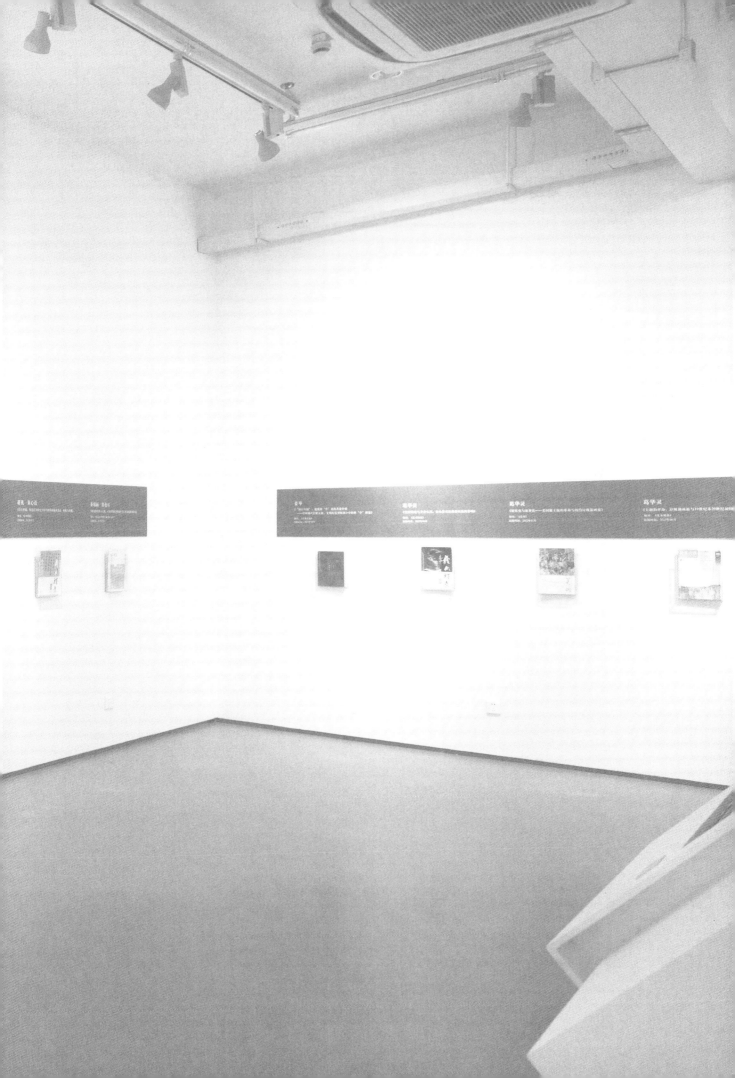

陈 浩

程十发艺术馆副馆长。

小型书画艺术博物馆的学术诉求与场馆运营——以程十发艺术馆为例

在近 20 年的美术馆发展潮流中，小型书画艺术博物馆逐渐成为不容忽视的存在，在全国范围内陆续建立的各类名家纪念馆、美术馆、专题馆等呈现逐年上升的趋势。这些馆建好以后，所要面对的首先就是如何选择展览项目、如何提出学术诉求和如何开展场馆运营的问题。很多的这类小型艺术馆会在不同的时间迭代、在不同领导层的更换过程中慢慢消失，如何让这类小型艺术馆发展下去并办出特色，其实需要得到多方面的支持。

一

小型书画艺术博物馆与一般的综合性艺术博物馆有着非常明显的区别。其一，它是以书画艺术的典藏、展示、研究、教育与传播为主体的艺术博物馆，专门性与类别化特征明显，对展览的品类选择有要求。其二，它具有小型化与故居化的特点，规模与建制都比较小，有的还会以某个书画家的故居作为场馆主体。我调查发现，全国各地有很多这样的书画名家馆，并且属性不一样，有的隶属于政府的机构，有的是民间的公司

化运营机构，有的是名家后裔自己筹建的空间，还有的是私人藏家建的比较侧重专题的空间，有很多的发展限制。这对其展览的策划和选择有着特殊的限制与要求，要求做到小而精。其三，就是它的专题化与综合性。一般这类小型馆多以一位名家或专题为中心展开，再辐射开去，这其实也是小型书画艺术馆发展的契机，专题化可以钻得很精，适合小而精的发展模式，综合性则可以以这个点为中心发散开来，这样才会求得生存的空间。

从这个角度而言，程十发艺术馆即是这样一种小型的书画艺术博物馆，这是笔者在做了一系列调研和思考之后得出的结论。起初笔者刚到程十发艺术馆的时候很疑惑，后来就结合自己做艺术博物馆研究的学术思路，从以下3个层面做了思考。

首先是学术诉求。一般来说小型书画艺术馆的馆主研究是最根本的，其次要跟地方文化进行结合，也即所谓的地域文化研究，特别是有些馆是建在县城或者文化资源相对丰沛的地市级的地方，就要考虑为地方文化再做些相应的研究和策展工作。关注当下的美术现象，以及文化普及和文化交流，还是要具备美术馆的职能的。在书画名家专题性的小馆里少不了美术馆管理学体系方面的建构，要运作下去的话，必须每个方面都要顺畅。

其次是应对策略。所有的美术馆其实都想策划展览，举办跨界活动，开展美育推广，进行艺术衍生开发，丰富典藏，借力学术等。一部分原因是由于每个馆要对外发出声音，另一部分原因是通过展览和活动来争取地方政府的政策支持与资金支持，还有一部分原因就是要通过美术馆的平台来展示地方文化，打造地方文化的名片，这3方面应该说也都是小型美术馆非常关注的。但是，很多时候，可能对于丰富典藏和借力学术方面考虑得还是相对少一点的。

最后就是现实困惑。我走访了中国20余家书画名家馆，大概了解了一些情况，主要有如下一些问题：第一，学术定位不清。10年前，很多馆里馆员整体的专业储备停留在非美术类、书画类专业人员的层面，最多的情况是只有馆长本人是书画家、书法家、美术家，有的馆甚至就是政府的管理层人员兼任馆里的管理职务。馆内所有部门的统筹都不够健全，所以学术定位不清是自然的现象。第二，平台资源不够，人才资源缺乏，美术馆体系不完善，运营资金有限。有些馆的资金很少，其中有的馆靠的是分拨，其他部门给它一点资金才可以运营和发展。在这点上程十发艺术馆做得还可以，十几年下来尽管资金不多，但也没有减少太多，所以还

能做一点事情。硬件不到位的情况是，比如展厅的空间、库房及展柜的恒温恒湿保障问题，专业的展厅灯光配备问题。第三，来自地方政策的挤压。有的时候上层领导会给你施加其他任务和工作方面的分配，对你本身的运作产生一定的影响，干扰本馆的展览进程。第四，内部管理不专业，这也是美术馆学所要面对的问题。

二

那么，小型书画艺术馆如何生存？特别在当下美术馆、博物馆建得越来越大，体制越来越完善的情况下，小型书画艺术馆如何发展？下面，我结合自身在程十发艺术馆的工作情况作一分析。

第一步：梳理资源。藏品资源为首要。我梳理程十发艺术馆的馆藏后发现，馆里有一定数量的元明清书画艺术馆藏，并且是程十发自己收藏的古代书画，还有一些程十发书画作品及相关手稿、视频、实物及照片等文献史料。此外，还有当代书画名家的作品，总数为500余件。馆舍条件上，程十发艺术馆由4栋明清古建筑改建而成，很大程度上有利于在书画艺术展览方面提供便利。还有就是在场馆的影响力上，程十发作为一张文化名片，他的艺术影响力有一个较为广泛的辐射区域，而松江这块地方，古代就有松江书画流派，从1700多年前的陆机到元明时期的曹知白、任仁发、莫是龙、董其昌、陈继儒等都在松江发展，近代也有一批书画名人，这批人是地方上的文化资源，比如说中央工艺美院第一任副院长雷圭元先生就是松江人，此外还有其他一些从松江走出去的美术名家，都是可以挖掘的潜在资源。

第二步：确定学术定位和工作目标。当时我和馆领导讨论怎么发展时确定了3个方向。一是聚焦馆主文献资料的收集。这是每个书画名家馆必须做的工作，馆主的工作必须做好。程十发是2007年过世的，所以资料文献收集上有有利的地方，资料文献较为丰沛，但有可能会存在因时间离得太近，很多史料一时看不到价值，很快会散失掉的情况。二是挖掘松江的地方文化资源，开展与程十发相关的同代画家比较研究，策划程十发后裔及弟子的研究及展览。三是策划与程十发艺术思想相一致的中华优秀书画家的艺术展示和研讨，邀请上海及全国知名书画家的个展、联展与交流展，同时开设名家讲座、举办研讨会、出版文献册等。

第三步：理清学术研究思路。当时我确定要以学术立馆作为根本，用研究带

动展览策划，用展览推动研究向前走。这是程十发艺术馆作为小型书画艺术博物馆能够走的可能路径。上午也跟董峰老师交流过，我们谈到了艺术管理专业的学生毕业以后到机构工作，要承担的工作到底是分几大块的话题。作为个人，我首先考虑是否有相应的学术研究能力，然后是否有稍微完整一点的艺术管理架构和驾驭能力，合在一起就是一般机构所需要的人才。这几年我参加了程十发艺术馆的人才招聘，对应聘者的要求基本也是从这个方向走的。研究和展览如何结合是小型书画艺术馆能否继续往前走的关键。在学术立馆这个立点下还有3点要考虑。一是文献挖掘与个案研究并重，这是文献梳理的基础工作，其实也是艺术史研究的基础工作。二是从近现代个案研究到古典艺术史研究都要拓展，因为馆里有很多古代收藏，并且古代收藏还可以再拓展开来，不仅仅是馆主的收藏，也可能是其他同时代艺术名家的收藏，都可以作为研究的课题。三是要多点发力，也就是要从美术馆学研究、新美术馆学研究、书画史研究、典藏研究、策展研究、公教研究等角度综合切入，这是一个整体架构。我个人觉得"新美术馆学"研究的机制里应该把这几个方面都包含进去，才能培养相对全面的适合机构使用的人才。

第四步：制定自主策划思路和工作方法。自主策划展览的思路和工作方法是什么？对于在座各位老师并不是一个难题，但是对于小型书画艺术博物馆从业人员来说会有困难。我到程十发艺术馆工作时，艺术馆的其他同事都是从各个专业过来的，对于个案研究的推广存在一个认识的过程。我们采用了纵横两条线的方法。横向上，聚焦程十发的绘画艺术门类，正好程十发有很多艺术创作门类供我们挖掘，涉及绘画、连环画、书法、用印、摄影、文学评论、电影剧本等，这些都是很好的资源。纵向上，聚焦古代收藏以及跟松江画派、松江历史相关的个案研究。而在工作方法上，一是运用"艺术史学框架＋作品文献梳理＋线上线下呈现"的展示方式。这是当时想到的方法，也是在有限的资金、人力、空间里所能做的事情。二是注重专题性的作品与文献图册的编辑出版。这是程十发艺术馆这么多年一直坚持的方向，我负责艺术馆业务以后也在强调这一点。三是加强云展览、云课堂、云讲座的拓展。因为资金、人员以及能够融入技术生态的能力都很有限，这个领域的拓展对艺术馆来说是相对有限的。

第五步：图文史料的编印。我主要列了一个出版序列：馆主专题、古代书画专题、近现代海派专题、松江地域美术专题、当代美术家个案专题等，以后可能还会有其他的专题延展开来，涉及的门类也比较多。从2009年开馆到2024年是

15周年，我们大概做了100本图书文献册，其中字数最多的一本是80万字的文献图册，正常情况下也有三四万字的图册。我们希望图像文献和文字的史料文献能够尽可能多地留下来，毕竟一个展览可能一两个月、两三个月就结束了，但是留下来的文献会成为非常重要的参考，这也是程十发艺术馆这么多年一直坚持的理念，为业内很多同仁、专家所认可。

第六步：完善藏品典藏序列、更新硬件设备、完善征集捐赠机制。记得我刚到程十发艺术馆工作时，有一个展厅是没有恒温恒湿设备的，另外一个展厅在开馆的时候有新的系统，但经过了七八年之后已经比较老化，没有好的硬件系统就没法展出很好的作品。2020年的时候对其中一个展厅进行了恒温恒湿的改建，同时把两个库房改建成恒温恒湿气体灭火符合消防标准的新库房。之后我们向很多机构包括博物馆、美术馆借展变得容易了很多，他们认为有很安全的展示空间和库房是出借的前提。对于小型书画艺术馆来说，硬件不到位，真的没法做事，别人也不会相信你。至于征集捐赠机制还在探索中，我们现在面临如何完善这一机制的问题。

三

程十发艺术馆从开馆到现在，所有的工作基本上都是自己员工在做，从展览选题的策划、对接、作品借展，到展览展厅方案的展陈设计，一直到图册设计、公教及微信公众号的推广，都是馆内的员工亲力亲为。从每张作品的打钉子、挂画、布灯光开始，艺术馆的每一位新晋员工都要经历这样的过程，从最初的一步步做下来，这也是艺术馆的传统，也成了艺术馆的工作方法。每一次文献的留存，每一次展览的策划经历，都能让年轻人比较快地成长。

目前我们主要倾向于在展览的选择上投注较多的学术思考，主要从3个方面考虑。

一是书画展览内部的选择策略问题。这里涉及展览的主题选择、艺术家与作品的选择、展场的选择等。程十发艺术馆的展览从内容上而言，还是以传承书画文脉，呈现时代特征为主调，重视在笔墨精神与意蕴上与传统书画相衔接的一批艺术家和艺术作品，基本不涉及当代的实验水墨艺术。

二是从艺术展览的外部选择上来看，我们开始注意到艺术展览对公众的选择，

以及公众对艺术展览的选择问题，这是一个双向的关系。如果一个艺术展览在策划与执行过程中没有充分考虑到对展览叙述的接受者也即潜在公众的设计与考量，那么展览很可能会因为其过分脱离公众的审美接受而产生曲高和寡的情况。对于程十发艺术馆这样的小型艺术博物馆而言，单纯从公众角度考虑展览的策划，有时候让展览策划处于被动的境地，因此，在适度的公众考量基础上，仍然要在学术研究与潜在公众设计上做足功夫，这样或许可以在一定程度上缓解矛盾。也即是说，我们的艺术博物馆在策划展览的过程中，有时候公众设计要比公众调查来得更为重要。虽然公众设计是一个相对封闭的观察方法，但它可以保持艺术博物馆展览策划宏观框架的稳定性与学术性展览策划的连贯性，这种方式从艺术博物馆知识生产的角度来看，是有其建构本馆特有之博物馆文化的优势的。

三是有关艺术展览执行过程中对细节的选择，这既是一个有关展览内部选择的问题，同时也是一个外部选择的问题。这一问题通常为博物馆学者和策展人所忽略。对细节的尊重，不仅仅可以让展品出借方看出展览承接方的某种诚意，更可以让我们的艺术博物馆展览在一个更高的层面上，推动艺术博物馆管理与展览运作机制的高效运行与信用体系的提升。在展览的细节处理上，目前程十发艺术馆还面临着诸多需要我们重点解决的问题，比如展厅的灯光设计如何安排，古建筑的室内温湿度与霉变如何处理，如何取舍固定橱窗形式对展览规约带来的利弊，如何精确呈现展框展牌海报设计的艺术性，如何完善布展的操作流程等等。当一个展览因为细节的危机而出现影响整个展览进程的情况时，我们就要反思自身在展览执行理念上的短板，进而思考小型书画艺术博物馆在展览策划过程中的某种理念预见性不足等问题。因而，艺术展览对细节的选择，已不仅是操作层面上的，更是理念与策略层面上的新思考。

曾玉兰

上海多伦现代美术馆馆长。

改造未来
的青年力量

我分享的题目是《改造未来的青年力量》。今天研讨会的主题是"新海派 新动力",是以上海大学上海美术学院青年教师的作品展为背景展开的,其实我觉得这样的展览和讨论是非常有必要的,因为无论在哪个领域青年都是我们的"发动机",所以在任何时候我们都会去提"青年",关注"青年",这里面蕴含着无限的可能与期待,这也是所有和"青年"有关的项目的价值和意义所在。刚刚上一场研讨的专家提到了青年群体面临的困境和问题,放在市场的大背景下,"青年"艺术家群体也是资本追逐的利益点,资本要不断从青年身上去挖掘新的经济增长点,这对于青年艺术家的成长来说其实是一把双刃剑。那么公立艺术机构怎么看待"青年"与青年艺术项目?我们上海多伦现代美术馆在建馆之初就非常注重对青年力量的关注、扶持及推介,这既是机构的一种责任,同时也是美术馆作为知识生产机构面对现场和前沿动态的一种态度与立场。我们也强调机构不仅要关注青年艺术家、举办青年艺术项目,更要避免落入一种消费"青年"而不自知的问题和陷阱中去。我想以我们上海多伦现代美术馆 "上海多伦青年美术大展"项目为例子来跟大家分享这方面的思考与实践,我今天的主题就是来源于最近一次的展览"改造未

来——第八届上海多伦青年美术大展"。

虽然各类青年艺术项目层出不穷，但"上海多伦现代美术大展"项目作为一个自建馆之初就创办的青年艺术项目，从 2004 年至今一直沿用创立时的名称，一路向前。那为什么不是"艺术大展"，而是"美术大展"？虽然我并没有去考证这个命名的过程，但我尊重早期多伦的开创者们的工作，而且我觉得"美术"一词其实是一个很严肃的词，它回应了中国近现代以来西风东渐的一段历史："美术"一词是当时的新兴事物，是时代流变的重要产物，当初这个项目创立时采用"美术"一词，我理解为它一定是饱含了对与之诞生的时代所关联的创新、活力和实验精神的期待和接续的意愿，我也希望多伦在今天依然能延续这样的一种精神。

"上海多伦青年美术大展"创办于 2004 年上海双年展期间，第一届展览由金锋、黄玥霖、吴蔚策划。当时的策划理念就提出要回到展览的起点，所以第一届展览采取了非常有意思的做法，就是邀请了当时已经是活跃的有知名度的青年艺术家，比如丁乙、刘建华、施勇、徐震、刘韡等等，请他们以"片假名"的方式参展。在参展的时候每个人签了一份保密协议，至少在展览展出后一个月内，不要泄露自己参加了展览，自己的作品是哪一件，目的就是要让大家关注作品本身，并且去反思机构和公众对于"青年"的一种无形的消费。第一届展览就是用这样一种美术馆与艺术家们共同参与协商的方式来举办的。虽然展览在开幕后不久就泄密了，但第一届展览从项目创立之初就不仅开启了对"青年"的关注，同时更有对"青年"一词的警惕，以及对于与青年有关的社会现象的警醒反思立场。展览的题目引用了毛主席的话"你们是早上八九点钟的太阳"，寓意对青年力量的推崇和关注，而在展览的策划宗旨中，也特地提到了这个项目与美术馆所在社区历史有着密不可分的关系："在鲁迅生活过的多伦路上，我们将再次续接鲁迅的理想与精神，甘愿为年青人做俯首之牛。"

延续第一届展览开创的方向，我们这个青年美术展览至今已经做了八届，最近的第八届展览名为"改造未来"，采用了向社会公开征稿以及策展人提名推荐结合的方式，最后由专家组进行终审决定入围作品，在力图向更多的青年艺术家开放的同时，也保证这个项目的公正性和专业度。同时，虽然我们并未强调展出艺术家的最新创作，而是更多考量艺术作品本身的活力和质量，但是在最终入选的 18 组参展作品中，我们却十分欣喜地看到青年一代艺术家们多元化的创作趋势恰与我们时代的当下症候紧密相关，他们的作品皆展现出最为鲜活和实验的姿态。

第一，在本次展览中，我们首先看到的是对于"身份"问题的探讨。在当下，面对着如此之多的变化和不确定性，我们是谁？我们该怎样生活？无论代际如何更迭变换，关于"身份"主题的讨论仍然是青年艺术家们自觉不自觉探讨的重点之一。在青年一代的艺术家这里，跨国旅行、求学，甚至是移民的生活经历，成为一种普遍的经验，他们也在这种经验下拥有了更多的比较和思考的视角。在本次展览中，陈问村的《艺术家书》以一本不断被删改和再创作的书为底本，记录和思考了自己以留学生身份跨越中英文化的经验；而徐冠宇则以摄影方式进入美国各类身份的人群生活空间中，记录下了各种"流动与不安"的生活图景，进而质疑美国将公民身份当作一种寻租手段；朱湘、谭婧和舒楚天3位女性艺术家则倾向于向内寻找，分别从民国历史、个人家族史、个体成长记忆的角度去探寻和表达"身份"的话题，并以一种故事编织、身体和视觉记忆的回溯与拼接去对之进行呈现。

第二，艺术与科技的关系也是本次展览包含的重要话题之一。参展作品中武子扬及其团队与科学家和高科技实验室合作的《生态互联系统》，讨论关于虚拟与现实的问题，并提供了他们对于数字时代虚拟化生存体验的思考；曹澍的作品《异地牢结》，用立体摄像头捕捉观众在展厅范围内的位置移动，并转变成实际移动的距离数值（类似微信步数的统计），这些步数将沿着传教士卜弥格 (Michel Boym) 从云南一路去罗马的实际行走距离，一路累积，直至未来展览的某一天，地图上移动的点从云南昆明抵达梵蒂冈，在穿越时空的意义上实现历史上的一次想象之旅；而郭城的作品包含一个经深度学习 (deep learning) 训练的计算机视觉算法 (computer vision algorithm)，算法不断分析着收集于社交网络的有旗帜画面的短视频图像，其计算机视觉算法对视频中旗帜摆动的状态进行分析，并将分析数据发送给控制系统，以吹动旗帜使其摆动状态与视频中相近，试图在物理世界中重建存在于数字影像中的风的状态。这些作品借用艺术与科技的联姻，思考与触及了更为复杂的 AI 智能的边界、媒体社会的真相等课题。

第三，生态艺术仍然是当下青年艺术家们关注的一个热点议题。比如龙盼和童文敏这两位女性艺术家用了一种非常诗意的方式去讲述并呈现电子垃圾对环境的严重污染、核辐射污染等这些很残酷的现实，她们的作品是相当细腻和有表现力的。童文敏是自己去到福岛这个受污染的地方，然后用行为艺术的方式去表达自己对于环境污染的感受和思考；而龙盼则费尽心力从被电子元件污染的土壤中

淬炼出一只铜铃，伴随着风铃在枝头的摇曳，关于电子垃圾的故事也被娓娓道来——她们的作品让观众能很自然地靠近并与之共鸣。同样是女艺术家的夏晶心在作品《365》中，对着玻璃窗上一个半径 10 厘米的圆形所限定的天空进行了 365 天的记录，以此思考人与自然、人与城市以及人与人之间的关系。

第四，本届展览中也关注艺术与现实的关联，此处特别包含涉及"疫情""元宇宙"等这些当下热门的高频词的作品。比如向振华以影像装置的形式对"病毒"的抽象化阐释，让观者在对形式美的感知中，将 "病毒"作为人类社会进程中的一个客观物看待，试图消解人们对于"病毒"的未知的恐惧；而艺术家蔡宇潇在作品中使用动画这一语言，编织了一场"元宇宙"中的大洪水故事来反思元宇宙所衍生出的诸多问题，比如："元宇宙"真的是一个"去中心化"的乐园吗？还有何诚昊、詹硕宇、麻淞滔、叶冠云团队制作的《言++》作品，关注网络时代的语言问题，讨论随着这些网络用语的出现和变化，其背后人的思维方式、情感方式是如何在发生着巨大改变，并且用一种游戏化的方式来邀请观众参与其中。另外，以艺术的视角跳脱日常思维也是本次展览的一个关注点，比如艺术家卓莹就以定格动画的形式，天马行空地对现实和虚拟、生活和想象等这些复杂的关系进行了巧妙的视觉化呈现。

第五，对未来的畅想是本次展览的主题方向。这一方向分别在袁可如、杨迪的科幻影像《旦夕异客》和《安全词》，潘子申的《种子仓》空间装置中，以对未来平行宇宙、星际移民的讨论来展开。不过，虽然是科幻与故事，但无论是在袁可如编织的三屏同步叙事结构中，还是在杨迪邀请德国艺术家同学与现代舞演员精心演绎的一场移民与签证官的对话中，除了关于地球的末日情绪，我们能意识到一种强烈的批判色彩。

让我们再回到展览的主题作为总结：为何是"改造未来"？因为我们对未来的构想和定义，直接决定了我们在当下的生活状态和行动趋向，事实是：未来就蕴含在每一个现在之中，所以我们每一个人每一次在当下的选择和行动就都显得至关重要。本次"改造未来"项目参展的青年艺术家们的创作和他们长期关注的主题即代表了他们的思考与行动：改造未来既需要有非常清醒的关于当下的意识和思考，也需要对历史有一个深刻的反思和回顾，才有可能对未来有所想象、有所作为，在本次展览中以这些艺术家的视角所呈现的对世界的观察、感知、理解、思考甚至想象，真实、生动，有极强的生命力，我乐观地期待它们能触动每一个

观者的内心、情感，带来新的体验，超越现实，超越当下，引发我们每一个人对未来的思考和想象。

最后要提到的是，美术学院历来是青年艺术家的孵化器、出发地与聚集地。以上以"上海多伦青年美术大展"这个项目作为具体案例的分享，不仅是呼应"新海派 新动力"这个主题，并且也与上海大学上海美术学院的青年教师展览形成一种互动关系，期待我们未来能有更多馆校间的互动交流，共同促进青年艺术家和青年艺术生态的良性发展。

高远

北京工业大学艺术设计学院副教授。

全球化视域下的双年展体系与在地性——兼论当代艺术的去中心化及公共性

今天,双年展早已成为艺术世界的重要组成部分,全球各地有不同的双年展举办,关于双年展的学术讨论也层出不穷。双年展是全球化时代的产物,即使在反全球化语境下,学术界依然会以全球化的视域审视双年展这种独特的文化现象,并讨论其在地性。关于双年展的学术讨论大致可以归纳为以下几个问题:双年展举办地的文化语境与双年展整体架构的联系体现在何处?双年展的学术组织与艺术市场体系的关系是什么?双年展体系的全球化扩张是否带来双年展的多样化?

在全球化视域下,艺术的创作、展示、流通都在变化中,新的问题也不断涌现。全球双年展的历史在经历了一个多世纪以后,逐渐形成了自身的体系;就算在反全球化浪潮中,双年展体系的扩张似乎也并未受到影响。因为这个体系并不是一成不变的,它可以在符合在地性和文化语境的前提下进行调整,这一点不仅确保了双年展世界体系的多样化和跨文化性,避免了双年展的同质化,同时又使双年展体系不断更新,不断激发新的可能。

一、双年展的全球展示体系

当代艺术的跨地域、跨文化以及跨媒介的特性，在国际双年展的舞台上愈发凸显。就如1997年威尼斯双年展策展人杰勒马诺·切兰特（Germano Celant）所言："双年展和文献展这样的大型世界性展览必须以现在时的方式记录一个日益扩大的世界，以及不断变动着的连接历史与未来事件的记忆。"[1] 如此宏大的立意似乎是艺术难以承载的，但是我们纵观世界各类国际双年展，可以发现很多双年展都是包罗万象的宏大主题，而在如今这个微小叙事和地方性话语早已取代了全局性的现代主义进步叙事的时代，这样包罗万象的主题是否能产生意义也是每一届双年展策展人所必须要思考的问题。在这种普世性主题的笼罩下，与艺术相关的具体问题的讨论是否可以生效？地区与在地性话语是否得到了积极的展示？具体作品在展览中的位置和作用是否得到了彰显？我们以威尼斯双年展为例，纵观其历届的主题定位："全世界的未来"（2015）、"百科宫殿"（2013）、"制造世界"（2009）、"艺术万岁"（2017）、"艺术的基本方位"（1993）、"跟着感觉思考，随着思想感受——世界艺术现在时"（2007）等等，不难发现其中的基本规律；而关于这些主题的讨论也逐渐生成了当今双年展的知识结构。这些主题可以归纳成3个基本问题：今天的艺术是什么？艺术如何参与当今世界的建构？艺术的未来是什么？这3个问题实际上从艺术的本体论到发生论，再到艺术创作的方法论，全面地对人类当下与艺术相关的问题进行梳理，从某种意义上定义了什么是艺术的当代形态以及当代艺术的历史合法性。从这些宏大又颇具深意的主题中，我们可以看出，双年展并不是特定时代世界艺术作品的集中展示，而是基于当今世界范围内各种特定事件汇集成的文化、政治、经济现象，选取具有当下普世价值的主题，再对符合主题范畴的作品进行归纳梳理和呈现。如此看来，具有世界眼光和敏锐问题意识的策展人的角色就变得十分重要，他们往往具有世界级艺术博物馆或者当代美术馆长期的策划经验，对于全球性议题把握精准，并具有全世界艺术和学术资源的沟通与联络能力。

国际策展人的视野及对于艺术终极问题的把握成为国际双年展全球化扩张的

1. 杰勒马诺·切兰特.1997年威尼斯双年展——未来、现在、过去[M]// 易英.西方当代美术批评文选.石家庄：河北美术出版社，2009：629.

关键因素，而这种扩张的实质是文化资本 / 产业的扩张。展示全球范围内有代表性的新艺术、隔两年举办一次，这两条简洁的描述似乎已经成了双年展最基本的原则。在这个原则的基础上，加上特定地区文化资本的积累以及文化政治的格局，才形成了全球双年展体系。这样一种体系关照的是全球艺术发展的新局面，以及由艺术延伸出来的政治、经济、文化等新涌现出来的问题的集合。在这个体系之下，全球各大双年展之间也在互相参照和影响，不断地学习和借鉴文化资本的逻辑。这其中，威尼斯双年展无疑是最具参照性的。自 1895 年举办第一届以来，这个名副其实的"双年展之母"还在持续发挥自己的文化影响，继承了威尼斯自古以来的海上贸易城市的基因，将"文化"与"产业"密切结合，"艺术"与"经济"紧密靠拢，构成了威尼斯雄厚的文化资本，也是威尼斯双年展的根基。

随着 20 世纪 90 年代当代艺术体系的全球化扩张，亚洲的"国际双年展"体系也逐渐建立起来。与欧美双年展不同的是，亚洲国家的双年展大都创办时间不长，往往比较多地在国际层面展示本国艺术家的作品。亚洲国家纳入国际当代艺术体系的时间也相对较短，但是发展极为迅速。近年来双年展在亚洲的全面开花预示着亚洲国家有打破欧美当代艺术垄断局面的强烈愿望。"对亚洲大多数官方双年展的组织者——甚至对大多数策展人和艺术家来讲，双年展以把场地、作品、艺术家和策展人从'国家'层面提升到'国际'层面的方式运作。"[1] 文化话语权的争夺也是亚洲争取更多双年展举办机会的合理诉求。亚洲比较有影响的双年展如 20 世纪 90 年代的韩国光州双年展、台北双年展、亚洲艺术双年展、土耳其伊斯坦布尔双年展、沙迦双年展（Sharjah Biennial）、达卡双年展（达卡艺术峰会）等等；新近一些的有印度科钦双年展等；而中国的上海双年展也是至今仍持续举办的（国内一些"双年展"如"成都双年展""广州油画双年展""南京三年展"等由于种种原因停办或者改办）在亚洲比较有影响力的双年展。进入 21 世纪，尤其是 21 世纪的第二个 10 年，双年展在中国经历了一种井喷式的发展。各个城市纷纷推出了双年展，从早一些的上海、北京、南京、成都、广州、台北，到新近的武汉、深圳、银川、大同、呼和浩特、乌鲁木齐等等，中国的双年展似乎有铺天盖地之势。但实际上，很多展览只是借"双年展"之名，并没有或者缺乏符

1. John Clark. Biennials as Structures for the Writing of Art History: The Asian Perspective，The Biennial Reader[M]. Ostfildern：Hatje Cantz，2010：164.

合全球双年展体系的作品和展示。这种现象也从一个侧面反映了"双年展"招牌的举足轻重，以及清晰梳理"双年展"基本范畴的重要性。

可以说，双年展并不是一种发明，而是早期全球化的历史产物。换句话说，双年展体系始终是伴随着全球化的更新过程而产生的艺术机制。从19世纪末到20世纪早期的第一波全球化浪潮中，威尼斯双年展（1895）和美国匹兹堡卡耐基国际展（1896）应运而生。在当代艺术世界中，双年展是一种重要的组成，与艺术博物馆、画廊以及艺术博览会都属于整个艺术体系中的一种机制类型。与艺术博览会相似，双年展不是永久的，而是暂时性的，它只在一个特定的时间段内存在，下一个特定的时间段又会替换成其他的内容，这就决定了它的时效性：反映全球化浪潮的不同阶段。从最早的全球化时代开始，威尼斯双年展和惠特尼双年展都在特定时间节点上对时代做出了回应。双年展机制伴随着一种全球化的展示系统，艺术不再仅仅是一个地区或者一个国家的局部现象，而在很大程度上融入了全球化体系之中。20世纪80年代末到90年代的双年展可以作为第二次全球化浪潮的回响，在这次浪潮中夹杂着一种后冷战的全球化余波，在艺术层面就表现为具有政治异国情调的作品大量出现，这在我国"'85美术新潮"及之后的艺术作品中经常可以见到。

在新自由主义经济学盛行的21世纪初期，独立策展人制度随着双年展制度的全球扩张而逐步确立。像哈罗德·泽曼（Harald Szeemann）、小汉斯（Hans Ulrich Obrist）、恩威佐·奥奎（Okwui Enwezor）、克劳斯·比森巴赫（Klaus Biesenbach、丹尼尔·伯恩鲍姆（Daniel Birnbaum）等所谓"超级策展人"的出现也是全球双年展制度催生的产物。独立策展人的出现就是为了制衡博物馆、美术馆馆长的独断权力，独立策展人在国际双年展的舞台上首先亮相，之后将他们的学术立场和艺术理想在艺术博物馆之外的城市空间、独立艺术机构中展示，而双年展被认为是独立策展人最理想的舞台。可以说，出色的独立策展人应该是双年展、博览会以及艺术博物馆和商业画廊之间的理想中介，他们沟通了这些资源并使艺术作品在特定体系内流通。双年展体系又生产出了更多的独立策展人，并通过他们，把双年展的展示模式和学术机制扩展到艺术世界的各个角落。

二、文化政策、双年展制度及其公共性

作为城市观光经济和文化产业转化的最佳案例，威尼斯双年展又是一个绕不

过的对象。威尼斯在中世纪是称霸地中海的海上共和国，自中世纪以来依靠海上贸易积累了雄厚的资本。在历史上，其政府对于文化和艺术的投入极其惊人，其主岛上的建筑，每一座建筑都有其讲不完的历史；街角随便一处教堂，里面都可以见到贝里尼家族（Bellini family）、维瓦里尼家族（Vivarini family）、提香（Titian Vecellio）、丁托列托（Tintoretto）、委罗内塞（PaoloVeronese）、提埃波罗（Ciovanni Battista Tiepolo）、多纳泰罗（Donatello）、韦罗基奥（Andrea del Verrocchio）等大师的名画和雕塑，以及桑索维诺（Jacopo Sansovino）、帕拉迪奥（Andrea Palladio）的建筑设计。这正是威尼斯的文化资本。如今它凭借深厚的文化遗存，创立了新的文化霸权——双年展，一个在当代艺术、电影、建筑、戏剧、音乐等领域拥有世界顶级展事的文化巨无霸，使包括中国艺术家和文化人士在内的全世界文化人士趋之若鹜。[1] 威尼斯把握了整个文化资本的脉络，充分利用古代、近代、现代以及当代的各种文化资源和文化空间，以艺术带动整个城市和周边地区的复兴，用重要的文化事件作为艺术事件发生的契机，最终在经济上获得丰厚的回报。

由于欧美双年展对于文化产业增值的示范效应，伴随20世纪90年代到21世纪第一个10年的国际双年展热，双年展成为全球当代艺术展览的主流形式。到了21世纪的第二个10年，全球范围内的各类"双年展"已经发展到惊人的程度：据统计，仅仅是在南美洲国家，就有19个"国际双年展"，世界各国也在纷纷探索具有全球化视角同时又具有在地性的双年展模式，作为本国文化战略的重要组成。20世纪90年代，中国也逐渐加入了国际双年展的行列。当时国内有一些展览虽然使用了"双年展"的称法，但其实质并不具有国际双年展的基本特征。饱受争议的"广州90年代首届双年展"在1992年的举办，是批评家借助新兴的资本力量以制度化规范艺术市场的首次尝试。20世纪90年代，中国当代艺术已经成为全球艺术的一部分，但是还没有一个可以汇集世界范围内优秀艺术作品的制度化平台，而上海又是改革开放政策下中国经济蓬勃发展的代表，地方政府与策展人经过了一系列的协调，1996年"上海国际艺术双年展"应运而生。这是中国第一个真正意义上的国际双年展，也是得到政府文化政策支持的第一个大型当代艺术活动。

1. 高远. 中国的威尼斯？——第55届威尼斯双年展上的"中国军团"[J]. 艺术当代，2013（7）.

双年展模式的由来与欧洲现代意义上对地方文化形象的塑造有着直接联系，对于城市替代性空间的利用，以及城市观光经济的发掘都是双年展举办地的初衷。从 1895 年的第一届威尼斯双年展开始，双年展的历史已经走过了 120 多年，各国的代表性城市和地区都在寻找适合自己的双年展或 n 年展模式，同时也要使这种模式具有普世性和全球话题，从城市发展层面探索出适合本国的国际艺术双年展模式。值得一提的是，始创于 1994 年的"欧洲宣言展"即采用了"游牧"的模式，将每两年一届的举办地游走在不同的欧洲城市，而这个城市也往往是远离文化和政治中心的相对边缘的城市，每届展览的主题和板块也尽量考虑到在地性。确实，国际双年展模式是否适用于某个地区，与所在城市的文化政策、艺术资源、受众人群以及文化土壤都有直接联系；公众是否接受双年展，以及接受的程度如何都会是双年展成功与否的重要指标。

当代艺术创作逐渐与公众脱节是近几十年来双年展领域甚至艺术界不得不面对的一个问题。20 世纪 90 年代在法国及欧洲其他国家发生的"当代艺术的危机"正是这一矛盾的结果。现代主义以来的艺术总是趋向于观照艺术体系之内的事情，而对艺术体系之外的因素考虑渐少。这种艺术不断地"自我参照"造成了现代艺术与社会意义在某种程度上的脱节，这也是所谓的当代艺术危机深处蕴藏的内涵："社会整合与和谐不再或根本不再仰仗文化机制的合法性，'为艺术而艺术'的确不是为公共空间而艺术，仅仅是为艺术而艺术，艺术真正成为一种无缘无故的、剥离了一切责任感与社会影响的东西。"从当代艺术双年展的角度来看也是如此，如今的双年展已经在很大程度上被限定在所谓的"文化圈"——上层社交界的小圈子中，刻意制造艰深晦涩的审美趣味，使其与公众隔离开来。这时候，实证主义和柏拉图（Plato）拒斥艺术家的"理想国"似乎又起了作用，"一些蔑视当代艺术的人，蔑视的实际上是艺术本身。对于他们而言，商业、政治活动与财富生产远比艺术创造来得重要"[1]。认为当代艺术双年展脱离实际生活、不能创造价值的观点被越来越多的民众所认同，这种观点实际上还是源自当代艺术活动与社会公众意义制造的脱节，当代艺术双年展逐渐被描述成一个精英文化圈的内部活动。这样看来，双年展的"公共性"问题正是双年展体系需要长期思考的问题。从"公众"

1. 伊夫·米肖. 当代艺术的危机——乌托邦的终结 [M]. 王名南，译. 北京：北京大学出版社，2013：74.

的概念到康德（Immanuel Kant）哲学的"公共性"，这种公众的、民主化的双年展即是一种"艺术乌托邦"，然而，在这个乌托邦里并没有看到公民平等地通过艺术交往的渠道，所谓的"趣味共同体"并未实现。从这个意义上讲，20世纪90年代的当代艺术双年展难以完成这样的使命。

当代艺术的公共性危机是一个前卫主义的历史问题，我们先按下不表。值得注意的是，近些年在中国出现的一种在地性双年展现象。跟随国家政策上的支持和调控，资本大量进入乡村和除城市之外的风景名胜区。在"打造文化旅游项目"的同时，一些实力雄厚的资本确实也支持了一些当代艺术活动。在这个背景下，中国近年来的艺术的乡村实践运动已经取得了一些成效。一些策划人和地方政府也把当代艺术从都市带到了乡野，一方面迎合了国家政策层面的"乡村振兴战略"，另一方面也实践了艺术的公共性与在地性。早在20世纪90年代的实验艺术活动中就有以艺术介入乡土的早期实践，到了2013年之后，一种结合了民国知识分子改造乡村理想的"艺术乡建"运动迎来了首个高峰。如今类似的方式已经成为中国艺术领域频繁出现的热搜词。但这类艺术活动离不开当今社会资本和地方政府资源的介入，国家层面的文化政策的支持导向更是其中的关键环节。近几年，艺术乡建运动也开始大量引进双年展的模式，"艺术乌镇"以及"安仁双年展""广安田野双年展"等远离核心城市的"去中心化"双年展的出现，调动当地居民或村民参与其中，在推进当代艺术公共性的前提下又兼顾了艺术的在地性。

双年展走进乡土、走向民间的方式不失为一种艺术公共性策略，在弥合当代艺术的公众性危机的同时，又加速了双年展体系的全球扩张。

三、超越后殖民的双年展及其在地性

全球化的进程已经大大改变了双年展的面貌。它不再只是西方前殖民国家在殖民地或其他国家推广自身艺术的展示活动。相反，"全球范围内的'双年展化'（biennialization）促进了西方权力的消解，因此，'双年展化'不能简单地理解为对经济全球化的意识形态反映，而是至少应作为非殖民化斗争的一部分，但斗争当然并没有终止于非殖民化时代（特别是在战后时代），许多前殖民地在很

长时间内继续象征性地争取解放的过程"[1]。我们正在见证一个新的时代的到来，一些前殖民国家纷纷向其殖民地寻求"帮助"，比如法国、西班牙和葡萄牙借助其早先的殖民地拉丁美洲和西北非诸国作为举办地，而这些前殖民地国家也成功推出了自己的艺术家并争取到更多的参展机会。在这些前殖民地国家的双年展上，非西方当代艺术的地位得到了巩固。继圣保罗双年展出现之后，印度三年展、亚太双年展、光州双年展、哈瓦那双年展、约翰内斯堡双年展等亚洲、非洲和拉丁美洲的双年展一方面扩张了双年展全球化的版图，另一方面也在一定程度上削弱了西方艺术曾经独断的话语权。印度艺术批评家、策展人兰吉特·霍斯科泰（Ranjit Hoskote）将在这些过渡性社会中涌现的双年展称为"抵抗的双年展"（biennials of resistance）[2]，这些双年展的出现即是为了制衡欧美双年展的独断话语，并为非西方艺术争取更多的展示空间。

1951年开始举办的巴西圣保罗双年展开启了消解西方殖民话语的先河，但是其初期的模式却完全照搬西方现代展览的模式，且参展的国家也只是西方国家；之后才逐渐引入了一些非西方国家和地区，如菲律宾、越南、黎巴嫩和塞内加尔。通过参加双年展，这些新兴国家不仅自信地展示了"自身的"文化，而且还加入了全球艺术史和西方的现代性体系。这类心理表征和行动惯例即是一种典型的"后殖民"。因此，早期的圣保罗双年展成了展示"后殖民"艺术的窗口。

"后殖民"话语是非欧美国家任何一个国际双年展都不能回避的问题。亚洲、拉美以及非洲的双年展发展的历程在某种程度上就是逐渐摆脱"后殖民"话语的过程。当今全球当代艺术格局在"后殖民"话语的基础上生成的各种跨文化变体，在很大程度上已经超越了传统意义上的对立格局。理论界对于二元对立话语的批判已经超越了如中心与外围、边缘与都市、民族国家与普世价值、全球与在地、权威与从属的区分。就如文化理论家霍米·巴巴论述的"第三空间"一样，只有在这样的中间地带，我们才有可能避开两极政治，以跨文化的协商方式，以文化

1. Oliver Marchart. The globalization of art and the"Biennials of Resistance": a history of the biennials from the periphery[J].World Art，2014，Volume 4，Issue 2.
2. Ranjit Hoskote. Biennials of resistance: Reflections on the seventh Gwangju Biennial[M]//Elena Filipovic , Marieke van Hal, Solveig Ovstebo. The Biennial Reader: An Anthology on Large-scale Perennial Exhibitions of Contemporary Art. Ostfildern: Hatje Cantz，2010：306-321.

混杂化抵消文化本质主义的霸权。自20世纪90年代以来，随着双年展体系的全球扩张，双年展在中国从无到有，从星星之火到燎原之势，再到局部收缩，进入理性思考阶段。在这个过程中，中国的双年展逐渐以一种跨文化的视角重新审视自身：逐渐摆脱文化猎奇与政治异国情调的视角，摆脱东西方"非此即彼"的二元思维。

超越"后殖民"的一种行之有效的方式就是各类艺术的"在地性"实践。把握"在地性"的目的在于凸显展览举办地的历史文化特质，使艺术事件在当地自然地生发，并融入当地的文化空间之中。在地性与全球化似乎存在一个悖论，但全球化并不是抹平差异，在地性也并不意味着排除影响。在地性是让更多的本土文化融入全球秩序，全球化是让更多的在地性串联成一个系统。就像经济领域的规律一样，艺术在这个全球化体系中得到了新的诠释和展示，双年展也在这个体系中逐渐成熟并发挥影响。作为双年展主办城市所在地，城市与城市之间的竞争似乎不可避免。这种竞争体现在文化上，更体现在经济上。但是随着城市文化观光产业的繁荣，那种特殊的"在地性"也容易被他者化和同质化冲淡。理论家鲍里斯·格罗伊斯（Boris Groys）认为今天的世界城市出现趋同的倾向："城市不再只是等待着游客们的来临——他们也开始加入全球的流动之中，在全球范围内复制自己，并向各个方向延伸出去。"[1] 从历史角度把握城市的文化竞争力，或许可以避免这种同质化倾向。就像威尼斯强大的海洋贸易文明基因所塑造的强大的"双年展文化"一样，其主要场馆就是中世纪和文艺复兴时期打造了威尼斯海洋共和国的各大造船厂遗址。威尼斯、卡塞尔、伊斯坦布尔、柏林等历史名城举办的双年展，充分利用城市自身的历史资源，加上当地文化政策上的全城各机构联动，使其难以被复制。如果想要扩大主办城市的资源优势，多城联动是一个很好的模式。2017年的卡塞尔文献展，策展团队就将希腊雅典设为分展场。当时深受债务危机波及的雅典也与德国卡塞尔市一道，共同作为主办城市呈现文献展。

利用举办地点深厚的文脉，可以为双年展增添在地性的特质；把历史与当下融为一体，共同展示；设置多个双年展的分展场，呈现艺术的多重"在地性"与对周边的辐射性。艺术史学者、策展人姚嘉善（Pauline Yao）也谈及双年展之于城市和经济的重要性："旨在吸引国际观众、创造文化资本并通过旅游业增加

1. Boris Grois. Art power[M].Cambridge: MIT Press, 2008：105.

收入，双年展是体验经济（experience economy）不可否定的一个组成部分，而目标商品并非某个单独的艺术品，而是城市和展览的整体体验。"[1] 双年展的在地性体验与文化产业的充分结合，是全球各大双年展举办城市所期望达到的目标。威尼斯对于文化资本与历史资源的发掘，充分体现了其作为商人共和国的基因。其市政府早在100年前，就开始大张旗鼓地发展"文化旅游产业"了。威尼斯双年展不仅仅是艺术的双年展，更是文化资本的双年展，它展示的是一个历史悠久的文化传统如何在当代焕发更大价值的故事。威尼斯把握了整个文化资本的脉络，借助了自身在地深厚的艺术历史脉络与文化机制生成的逻辑。威尼斯带给中国的不仅仅是国际大展的参观和入场券，更应该有文化策略上的借鉴，要认识到这一点，中国当代艺术恐怕还有很长的路要走。[2] 要靠真正的文化影响力吸引全球艺术家和观众，要借鉴一切优秀的文明成果，以跨文化的眼光看待特定的艺术问题，协调举办地各个机构之间的关系，才能真正形成兼有全球性与在地性的双年展模式。

超越"后殖民"话语，超越"异国情调"式的猎奇心态，把握文化发展的脉络，才是真正的文化自信。中国艺术家和机构参与国际知名的展览如威尼斯双年展和卡塞尔文献展，是一个循序渐进的过程。回想2013年威尼斯双年展上的中国艺术家和展览的大规模出现，那种非理性的趋之若鹜的感觉近在眼前，中国的一些艺术家和机构也因凸显"异国情调"而被学术界所批评。在参与和自身发展国际双年展的历程中，中国艺术家和学术界也形成了今天看待国际双年展的理性前提：一种批判的眼光和去中心化的思维是必不可少的。但不可否认的是，即使在反全球化的浪潮中，双年展全球体系还在不断扩张，国际大型双年展仍然是重要的艺术事件发生场，也是真正的策展人展示能力的舞台，诸多重要的艺术家和艺术事件起初也是通过这些平台逐渐被世界所知晓的。近年来，双年展全球化体系又借助中国乡土在地性实践，扩展至广大的村镇乡野、田间大地。中国当代艺术的去中心化实践借助双年展体系的效应或许可以发挥更大的影响，同时也可能为全球双年展体系增添新的可能性。

1. 姚嘉善.双年展制度之结构性批判，或双年展之未来[M]//欧宁.南方以南：空间、地缘、历史与双年展.北京：中国青年出版社，2014.
2. 高远.中国的威尼斯？——第55届威尼斯双年展上的"中国军团"[J].艺术当代，2013（7）.

宋康

四川文理学院副教授。

以毒攻毒——从 1/4m² 微策展实践谈起

为了引起大家的兴趣，我将这次发言的主标题定为"以毒攻毒"。这个话题是怎么来的呢？其实是源于近几年我的一个实验性策展实践项目。在当今的展览活动中，由于展览空间很大，艺术家、策展人的数量很多，包括艺术事件本身在内的信息量也很多，导致很多展览具有这样的特点：一是展览内容短平快；二是展览流程模块化；三是网红展的大片化；四是潮流展的时尚化；五是艺术批评空心化；六是展览消费快餐化。

我把这种类型的展览命名为"快餐式展览"，我开始提到以毒攻毒的"毒"其实指的就是快餐式。但我想说明的是快餐式并不代表不好，我只是把这一类型的展览浓缩到这样的词语中，用这样的名词命名下来。

在观察快餐式展览的过程中我进行了思考，主要重新思考了在这类展览当中观众、策展人、艺术家之间的关系和他们想要什么。我最早思考这个问题的时候是把自己放在观众的视角。从参加每个周末的展览开始，我发现为了去参加展览，我成了周末时间管理大师，比如某个周六，中午的 12 点钟以后我就开始准备出门了，一个下午可能有四五场展览，我无法全部到场，因此只能根据兴趣、时间、人际关系从中挑某些参加，某些不参加。

接下来在这个过程中,首先,可能会思考这样的问题:比如说朋友圈的人设,看过展览后都是通过发朋友圈的方式告知周围的朋友及艺术家、策展人,我今天来看了你的展览,我对你的展览很感兴趣。这是朋友圈人设,也是朋友圈维系人际关系的一种方式。

其次,从艺术家视角思考当下参加展览的问题:我的作品数量够不够,不够就下一次吧,我不参加这个展览,因为空间太大了。或者是作品很大,空间太小了,放不下也不参加了。有些艺术家还很担心谁会来看他的展览,谁会来他的开幕式站台,他的展览做出来以后有没有什么影响。

最后,作为策展人也有问题:比如说我的立场是什么样的?我的展览有多少经费?没有钱的话怎么做,是不是要拉赞助?还有批评的空心化,其实很多展览在这时候批评已经失语了,很多时候文字只是作为一种功能化的形式前言,为了有前言而写前言。

当今这么多类型的"快餐式展览",给我们带来了那么多问题,但我发现其实空间很简单,只是我们每次做展都弄得特别复杂特别麻烦,要筹备,要找钱,要运输,要布展,像马琳老师昨天的展览弄到凌晨 2 点钟,太辛苦了。

2019 年 1 月,为了解决我上文提到的所有问题(其实归根到底是一个问题,就是成本的问题,今天这些"快餐式展览"要的就是低成本,它的时间短,可能有的时候成本就比较高,但我们想在这么短的时间内做出展览,并迅速告知大家,通过微信公众号推送进行宣传),我想了一个点子:做一个用木板搭建的 1/4 ㎡(60cm×40cm)的模型空间,我在这个空间安装了微型射灯,刷了"墙"和"地板",在里面实现了展览,而整个模型空间,造价成本最高的是 LOGO 设计,花了我 3000 元,请了一个设计师专门进行设计,我想了一下,为了宣传,值得!

最后,这个模型空间呈现出来的就是"知山美术馆",迄今为止,我在这个美术馆里完成了十几场展览。这个模型美术馆的首要特点就是制作成本比较低,这个美术馆的比例是 1∶10 缩小的,所以在里面看到的作品全部也都是 1∶10 缩小的,我给大家看两部短片,里面记录了当时做这个展览的全部过程。(播放视频)

回到主题,为什么叫"以毒攻毒"呢?因为想以最简单最便宜的方式来做展览,大家都得以解脱,策展人解脱,艺术家也解脱,甚至省了运费,雕塑艺术家直接拿了泥塑小稿来这里就可以当作作品了。

2019 年，我有个宏大的设想，计划当年再做 3 个馆，请建筑系的老师过来分别做个徽州风格、故宫风格、迪拜风格的馆，后面每年都新做几个世界分馆，5 年内就变成国际化的连锁美术馆。我们当时有做宣传推送，我给我的老师看了，他还很有兴趣。他是安徽省油画协会理事，他说他这边很多艺术家都想做展览，但场地没有那么多，问我这边能不能做，一场收多少钱？我说那么这个模型美术馆不是变成盈利项目了？如果能做 10 个馆的话，让学生毕业之后就直接在馆里上班了，他们就给我做手工劳动，从策展、布展做起，每个展览还有收入，这还变成生意了。这是玩笑话，当然我们后来没有这样做。不过，其实这个模型空间倒还是很有趣的。

其实我们做的空间跟中央美院的康俐老师做的有一个地方是一样的：我们这种实践是去社交化的。我们没有开幕式，我们没有现场走到空间里看的过程，但是恰恰我就不需要这个，因为周末的时候我根本不想参加那些活动，我没有社交的时间。我觉得做了这个空间之后大家都解脱了，大家周末可以带着小朋友出去过一个家庭的周末，不用来我这儿搞这种社交。其实有的时候看展览不是为了看展览，是为了去社交，这其实是一种巨大的人际负担。因此，如果有了这个模型美术馆，这种负担就解放了，一个展览发一个推送出来，从批评文章到展览方式，到图片，就全部都有了。实际上，这个过程中我们也探讨了展览最重要的目的——传播，传播，传播。

传播就是我们美术馆最重要的功能，所以你在不在现场不重要，重要的是可以通过美术馆这样的方式，打破之前的传统。当然我觉得这个项目跟现实空间最根本的区别是方便教学，但最终不需要你回到真实空间去。比如说康俐老师的项目是带着学生做 3D 空间，最终还是要培养学生在现实空间中操作策展的过程。

疫情期间，这个美术馆起了很大的作用，很多艺术家不能到现场来做空间，后来我还是把美术馆用画廊的形式落地了，最后我们做了一个画廊的空间，空间很小，但解决了不能线下见面的问题，算是对模型美术馆的一个补充。谢谢！我的发言结束。

沙鑫

四川美术学院艺术人文学院青年教师。

媒介与情确：一种基于现实的社会性抽象

一、"被追赶着回到媒介"[1]

回望过去 5 年，在美国所主导的日益崩裂的逆全球化世界秩序下，地缘政治重新成为国际关系的首要考量。随着全球疫情的大爆发，以及由此衍生出来的健康与医疗危机、公共安全危机、政治经济危机等一系列连锁反应进一步构筑了地缘政治壁垒。国际关系板块的对撞一方面表现在中美两国在经济、政治、军事、外交层面的博弈，另一方面，世界在强权国家的推波助澜下重启冷战思维和阵营对立，这也直接导致了多场局部战争的爆发。疫病、经济危机、战争不仅造成人类社会的混乱与动荡，同时，一种世界范围内消失已久的本质主义历史观念开始死灰复燃，其中也助长了日益尖锐的

1. 出自 Clement Greenberg: Towards a Newer Laocoon，原文为："The arts, then, have been hunted back to their mediums." 译文出自 W.J.T. 米歇尔. 图像何求？——形象的生命与爱 [M]. 陈永国，高焓，译. 北京：北京大学出版社，2019: 243. 易英先生翻译为："这样，各门艺术都在追索它们的媒介。" 参见克莱门特·格林伯格走向更新的拉奥孔 [J]. 世界美术，1991（4）.

二元对立的价值对抗。

当现实主义的审美性不再是千禧一代艺术家们绘画创作的优先选择时，也就意味着中国当代文化中最具有活力的场域面临着远离自20世纪初以来中国文化艺术的发展脉络和历史累积的问题。五四新文化运动以来的美术革命和左翼文艺传统，1937—1945年民族解放与独立的抗战美术的战斗传统，1949年以来新中国美术的社会主义现实主义的生活传统，改革开放初期的批判现实主义和乡土现实主义传统，后'89先锋绘画的历史现实主义的图像—观念传统等等以及其中所包含的历史、社会、文化的先锋性、民族性、时代性的题材与内容，这些往往被看作是中国文艺现代转型的标志，是20世纪90年代以来中国前卫艺术、前卫绘画创作的历史合法性所在。也可以说，20世纪中国现代美术在近百年的发展过程中，是始终与现代民族国家的形成和建立这个绝对的"时代意志"及"艺术意志"联系在一起的。民族、国家、社会集体的命运始终是美术创作的诉求对象和题材来源，而现实主义的图像表达则是与之相匹配的语言风格，使艺术家们将个人"艺术意志"的情绪需求与整体"时代意志"的空间需求实现了统一。

2009年全球金融危机爆发后，中国当代绘画随着艺术市场的价格表现发生了策略调整，并逐步完成了由图像观念向语言媒介的转向历程。我们不难发现，中国当代绘画现场在"新绘画"之后，经由新莱比锡画派风格的过渡，迅速转向了抽象表现的话语场域和审美主张，并混杂着涩艺术、超现实主义、新表现等语言特点。正如20世纪90年代初的艺术市场选择了当时的中国年轻一代那样，今天的市场跟进了更年轻的一代。相比80后，即使90后、00后初出茅庐，在艺术创作上没有周期性的成长经历，无法获得充分的学术观察、书写和长期的市场检验，但却不影响他们获得了一、二级市场的大量推广与反馈。这种对90后、00后这样的更年轻一代审美趣味与视觉意识的突如其来的关注、推广似乎有着绝对的历史主义的味道，通过市场引导的中国当代绘画的题材—语言之争也显示出加码"抽表"的景象。

目前国内知名画廊纷纷推出的"抽表"风格的作品和展览便具有如此的特点。这种绘画风格一部分源自美国抽象表现主义及欧普艺术的传统，另一部分则涉及日本具体派无形式绘画的传统，这些均是20世纪40—70年代较为重要的绘画风格。在国内外一、二级市场的全面引导下，"抽表"风所展现出来的是一种市场与视觉文化的双重强势，象征了意义世界整体性的混乱焦灼。其背后所隐含的二

元的本质主义之争与当今世界急转直下的话语对抗又有多少的历史相似性呢？视觉文化之争会不会是其中的重要部分？

从目前的国内一、二级市场与美术馆所推介的更年轻一代的抽象展览和作品来看，其媒介语言和形式趣味有的甚至与欧美 30 后艺术家如出一辙，其中具有本土性文脉传承和语言创新的案例也比较稀少。这种在市场和全球潮流的欢呼中"被追赶着回到媒介"的快速成年的更年轻一代艺术家会多大程度地影响中国当代绘画的未来面貌？这是今天的当代艺术界所需要思考的。比如丢掉历史—现实主义的传统，中国当代绘画能否承受这"生命之轻"？纯粹的语言形式探索较欧美系统会有哪些突破创新？和我们本土的现实境遇与文化根性有哪些联系？是否还需要价值判断和人文立场的审美意识？除了全盘走向语言媒介外，中国当代绘画是否还有其他形式化的方法？

二、走向"情确"，一种基于现实的社会性抽象

2015 年，艺术家何利平在成都沙湾路十字路口表演了一场名为《只要心里有沙，哪儿都是马尔代夫！》的行为作品。他以身体为媒介，在成都的市井街头铺展出一小片沙滩，将截然不同的两种风景进行叠加，进而弱化现实风景的整体性与合理性，以异质景观与自然的媒介材料来剔除和动摇现实风景的物化属性与语汇构成。这件作品不仅引发了舆论关注和学术讨论，还一度作为新的具有本土共识的商业话语模式被广泛地应用和传播。如今回头再看这件作品，何利平诙谐幽默背后的行为创想，无意间为中国当代艺术家提供了一种处理当下情境与现实的美学方法，即走向"情确"的当代。"情确"强调情境的真实性、确定性、当下性，它是关于物化现实的一种情化形式、态度、反应和行动。现实是它的基底，情化是它的过程，行动是它的手段。"情确"首先要接近真实，进而采用某种技巧和风格在真实中反向复现另一个真实的在场，进而在两种现实景观的对峙中实现审美意识的修正和明确。

有学者在讨论中国传统诗词歌赋时曾说："一切景语皆情语，一切情语皆景语。"可见，在情感与现实的关系中，现实风景具有艺术创作的基底和元语言的位置。对现实风景的陈述与阐释是实现移情、建立情感修辞和语汇的关键。但要着重关注下半句"一切情语皆景语"，这里的"景语"和上半句的"景语"是不

是一个景？是不是一个语？能不能对等？笔者认为，前者属于情化的景语，后者属于"情确"的景语。情化的景语是对风景的描述与转译，而"情确"的景语是对风景的叠加与改造。

正如何利平的"马尔代夫"，这个风景既不是沙湾路十字路口的风景，也不是马尔代夫的风景，而是一个建立在现实街景与情化海景基础上的"情确"后的全新风景。何利平以沙子为颜料平涂在事实世界的街道上，用来承载事件的意义、结构和轮廓。这样一来，"马尔代夫"的事件轮廓与日常生活的现实轮廓叠加在一起，事实世界与意义世界彼此挣扎。风景的真实与逻辑的合理变得不重要了，由于这一抹沙黄和肉色的涂抹，使艺术家在现实中完成了对日常世界的驱离和自我世界的"情确"。这种"情确"超越了具体时空的轮廓，完成了时空的叠加态，并在最终的风景中开放出人人皆可的内在精神空间。

由此可见，"情确"不仅具有对现实的调节性和修正性，也包含了对现实的分离性和再造性。其中艺术家的"情确"更趋向一种面对现实的心理本能，这种心理本能作为一种"情向"需求，驱使出可表现的现实和可抽象的现实混合而得的"世界感"（World View）。对现实世界的置入、叠加、修正、变形的深度和强度，是艺术家"情确"表达的标志和参照。笔者认为"情确"也可以作为观看和判断中国当代绘画的视角。其关键在于它保留了中国艺术家深入现实、关注现实、反思现实的基本人文前提，同时又能够以各自的"情确"产生特定的形式风格，而不是幻想着从上个世纪的那些陈年老梗中品尝余味。正如哈儿·福斯特（Hal Foster）所说："新的类似抽象画家要么模仿抽象，用一种不自然的方法将其回收再利用，要么把它简化成一系列惯例。这种墨守成规的态度相当缺乏批判性，它与符号和仿真的经济相适应。"[1]

2020年疫情居家期间，周杰不断探索和深化自身的语言媒介，他通过涂绘、刮抹、打磨、罩染等一套流程技法反复地作用于画布之上，最终画布会有一种漆化的光滑亮面进而不能继续附着颜料，整体画面会呈现出层层叠加交融的抽象风景。正如在何利平的"马尔代夫"的情境中，虽然人流交错，车水马龙，却被认为是一种稳定的日常静态，反而艺术家安静地侧卧沙滩的景象变成了对原本风景

1. W.J.T. 米歇尔. 图像何求？——形象的生命与爱 [M]. 陈永国，高焓，译. 北京：北京大学出版社，2019：244.

的不确定性的介入。因此在这种时空物像重叠并置的世界感中，风景与风景之间的质料性也就突显出来了。随着艺术家行为的结束，日常的街景马上就会恢复如常，关于这条街道的"马尔代夫"记忆也会逐渐淡化，甚至消失。但作为一种生命表达和生活感悟的"情确"质料，使这条街道和"马尔代夫"恒久地联系起来了。

2020年以来，周杰创作了《新建文件夹》系列（2020）、《2022年某月某日》系列（2022）、《2023年某月某日》系列（2023）。画面内容来自"大数据算法"为他筛选和推送的视觉风景。这些他在视频软件中偶然刷新或稍作停留的被"算法"捕获的视觉类型，被标记为观看者的审美习性与行为偏好，进而通过对相似内容进行持续推送来填充和勾勒出观看者的画像。这些具有谱系化的数据类型和视觉样式，被大数据系统想象性地用来持续填充周杰的视觉空间。因此，他开始日账式地描绘这些被无休止地推送的自以为是的视觉图像，他以写实技法首先进行一次精确的图像再现，随即将画面全部刮平，只留下残影，然后继续写实，继续刮平。看似一遍一遍精确地刻画，实际上却是一次一次对精确的否定。

在周杰的作品中，非具象的写实行为同非立体的雕塑行为具有相似性。尽管周杰在制像方面采取了具象写实的造型方法，但从过程和结果来看却又使用着抽象绘画的媒介语言。就其画面而言即便仍然能够模糊地还原具象的深度和形态，即便已经无限度地接近抽象的形式语言，但他的绘画也无法简单地归类为抽象绘画或形式主义。因为在他的作品中，一种新的抽象过程和理念作为其绘画作品的价值表达已经形成了，也就是在对现实情境的反向书写和否定中实现了"情确"。所以，"情确"此时可以理解为对现实情境的再现、判断、反思、改造、确认，进而形成对当下现实反向建构的社会性抽象。

周杰针对大数据化的社会景观和数字经济逻辑的思考背后，所解释的是当代人的观看方式和欲求方式。这是一种伴随着消极意识、视觉触觉、拒绝选择、直接愉悦、持续满足的现实行为，看似新鲜多变、实则固化同质的视觉陷阱与精神黑洞。正如今天的消费者很难抵抗一次又一次推向眼前的商品信息和物质焦虑，很难不引发诸多满足短期欲求的无意识的接受行为。因此，在笔者看来，中国当代绘画虽然在市场和诸多看不到的因素中"被追赶着回到媒介"，但那种绝对的形式主义语言并非是中国当代绘画的发展方向和判断标准。除了直观的视觉愉悦感外，这种绘画本身基本缺乏语言风格的突破创新，缺少中国当代

绘画价值内核中最为耀眼的社会关照和人文传统，创作者也同样缺乏对当下现实的"情确"过程。

在吴彦臻的作品中，我们也能看到类似的"情确"抽象。他本科就读于四川美术学院油画系，在读期间接受了充分的图像训练，课余也画了许多电影图像。看他现在的作品，我们可能马上断定这是抽象画，至少是一种抽象的语言。但在谈论工作方法时，他曾表示一开始并非要画成抽象或半抽象，甚至会画出非常具象的底图。吴彦臻的创作素材源自其日常生活中所接触到或感兴趣的视觉文本，如动漫、电影等。他的创作方法同样包含了图像的叠加、涂层和撕裂。他的创作方法同样包含了对绘画的否定性表现，先将画面涂满，然后刮掉，再涂满，再刮掉……不断反复。

当然，吴彦臻的方法虽然在流程上与周杰有相似性，但两者创作背后的审美出发点却不相同。不同于周杰否定性地处理大数据对自我的画像，吴彦臻的工作方法源自他对壁画遗存的观察和思考。他关注壁画的图层现象，即时间越近，图层越靠前。随着表面的脱落，壁画会露出深处的图底。这样，画面的视觉整体性被打破，观众观看的连续性被中断。画面显现出一个叠加并置的情境。吴彦臻正是通过这样不完整的、破碎的文化形式来表达和提示文化自身的生长过程与历史层叠。

因此，关于抽象的画面效果，吴彦臻的处理方式并不是直接对图像进行抽象化的描绘，而是一个个具象的描绘铺垫。至于抽象的语言与图式，则是他以撕裂和剥离的方式处理各个具象关系时获得的。对他而言，图像的层层叠压和撕裂会对原本的图像达到解构的效果，进而使作品的表达从具象的束缚中得到解放，最终获得一个抽象或半抽象的结果。从这种在具象中生成抽象的语言形式中，我们可以看到吴彦臻对个体经验、生命触觉、当下情境和历史层叠的反向挖掘，打破了单一图像叙事造成的感觉、意义的平面与直白。在时空维度上，他的绘画方式排斥了那种平滑的、快速的、无意识的浏览与刷屏，通过重复涂刮破裂的图层来提示事件史的源流、深度及其文化意义的多向性和延展性。

今天，语言的装饰和平滑特征不正像日常生活中时刻被推送的数据景观吗？它们带来一波又一波直接的视觉多巴胺。它们消除了景观与人的事实联系，剔除了叙事性和对话性空间，意义世界被即刻的触感所替代，进而造成语义空间的贫乏和黯淡。因此，吴彦臻的作品所表现的"情确"的抽象并非具象的失控和闪过，

而是抽象的控制与暂停。这种破碎式的图层关系对他来说也不意味着绘画语言的紊乱，而是通向画面坚实、抵制平滑的保障。面对吴彦臻的绘画，观众不能轻易地像照相机一样眨一下眼睛便能领略全貌，而是要像扫描仪放慢节奏，睁大眼睛，从上到下、从左到右细细品味。在"情确"的抽象中，一种古老而又令人怀念的"全神贯注"被召唤了。它提示了观众面对交融图像的情境时的沉默静观，以及对破碎图景的确认与识别。在此期间，每一次艺术家的生命表达都被延缓了，观众的审美活动也被延长了。这是"情确"审美在时间性上的表现，不是手指划过式的浏览，而是缓慢推进式的扫描。

正如"情确"的抽象源自对现实的反向建构与追认，张子飘的抽象绘画也是如此。不同于以刮抹、覆盖、叠层、撕裂的绘画方式来累积或挖掘现实的维度，张子飘则直接描绘现实的切面。"层"是其抽象语言中比较明显的要素，这种语言形式源自其对蔬菜、水果、肉、人体、贝壳等切面的观察与表现，从现实物像中生成抽象的形式语言。因此，张子飘的绘画绝不是直白的行动绘画，而是一种对现实情境中生命的结构与质感的关切。

由"切面"所衍生出来的"层"正好为张子飘提供了这样一个共时存在的破坏性的现实维度。张子飘将"切面"与"切面"相互堆积和叠加，进而表现一种"层"的关系。满幅构图带来了空间的紧缩，"层"的密度、体积、重量带来了视觉的障碍与压力，色彩与线条扭转挤压，每一个"切面"都形成了表情，有的面目狰狞，有的垂首哀歌。她的画面抽象却非不平面，跃动的曲线与色面的反复折叠，在画面中堆积出一种凌乱、随意且无人问津的物像空间，厚拙的线条与幽深的色彩，相互交叉碰撞出一声绝望的怒吼与无力的低吟。一阵阵生命不可承受之重，在画面中此起彼伏，犹如心速的骤快、骤减，贝母的张开、闭合。

张子飘创作于疫情期间的作品，似乎从物的切面中，显现出人的切面。她的作品象征了有机与无机的对抗，锋利的刀锋划过蔬菜、水果、肉等有机物时，表面会留下整齐平滑的切面。在张子飘看来，这种精确的、整齐划一的、充满形式美感的图底，实则掩盖了粗暴与伤害。这也是为什么，她的绘画母题是对切片的一种微观的、静态的、具象的观看，但她所采取的绘画行动却是宏观的、激昂的、抽象的抗争。在张子飘绘画的图层中，我们还会发现英文字母的痕迹，图像文本的结合在视觉文化中大量存在并互相作用。本雅明（Walter Benjamin）讨论过照片标题的作用，他认为："标题在将照片从'流行事物的蹂躏'中拯救出来以及'给

予它一种革命性的使用价值'的重要性。"[1] 张子飘说，这些文字只是作为一种该有的形式存在于应该存在的画面位置。但是从图像文字结合的美学功能上来看，文字提示着图像的沉默与呐喊，是一种声音和口号，是现实风景与抽象图景之间的连接，这便是张子飘的"情确"，在有机与无机、局部与整体、静观与运动、沉默与呐喊、确定与否定中传递了"作为生产者的作者"对待生命和当下的追认。从张子飘的作品中，我们看到"情确"审美在空间上表现为一种拥挤，而非空闲，在色彩上则是厚涂叠加所带来的浑浊与黯淡，而非单纯与明亮。

结论

正如感光剂有其时效性一样，初次曝光效果最为强烈，之后会趋向淡化直至消失。艺术家的创作和观众的观看也是如此。如果缺乏关联性的情景联系，即刻快感的结局就是无感。对观众而言，缺乏"情确"的审美会导致人的主体性丧失，言语贫乏，感受力、判断力消散，时间碎片化。因此，面对中国当代绘画的语言媒介回归以及"抽表"风潮时，我们应该站在中国当代绘画史的视域回应本土传统和现实诉求，而不是在一味的跟风中丧失掉中国当代艺术在长期发展中所积淀出的生存现场、价值立场和人文内核。由于篇幅所限，本文仅以3位艺术家作为案例，他们的作品内涵都指向了生存现实，其图像内容都来自具体的现实基底。作为审美的"情确"，他们拒绝直白、即刻和透明。他们采用否定性的媒介语言，在层层堆叠、涂刮、覆盖、撕裂、挤压、折叠中表达出一种对被遮蔽的、被掩盖的现实物景的解构、反思、建构、追认，抽象出具有人文底色和现实判断的审美实践。在笔者看来，他们的抽象绘画创作实践或许能够为中国当代绘画在语言媒介层面上的探索提供参考。相信，仍有许多优秀的艺术家正在或已经走在了"情确"的路上。

（本文原载《画刊》2023年第8期，现在该期文本基础上进行了适当的增补）

1. 莫里茨·纽穆勒. 摄影与视觉文化导论 [M]. 何伊宁，刘张铂龙，魏然，译. 北京：人民邮电出版社，2021：198.

张文志

湖北美术学院绘画学院青年教师。

"全球本土化"与中国美术评论

从生活的各个层面而言，全球化都是当今时代的现实语境，中国也被认为是全球化进程中最大的赢家之一[1]。但既有全球化模式带来的一些弊端和危机也引起人们的注意，比如全球化受益国国内财富分配不均、全球产业链布局的经济效率与国家经济独立冲突、移民和难民与本土居民利益矛盾等，甚至出现反全球化（Anti-globalization）和逆全球化（De-globalization）现象[2]。因此，学术界也涌现出一些反思全球化的概念或理论，其中"全球本土化"（Glocalization）备受关注，也成为化解全球化危机的一种路径尝试。

作为一个学术用语，"全球本土化"由"全球化"（Globalization）和"本土化"（Localization）两个概念合成而来，也经常被翻译为"全球在地化"。据美国学者罗兰·罗伯逊（Roland Robertson）考证，这一词语最初为西方学术界所用是在20世纪80年代末90年代初，

1. 俞可平，福山. 学者对话：中国发展模式目前面临最大挑战[J]. 北京日报，2011-03-28.
2. 张伟娟，陈永森. 全球化的矛盾性及其历史必然性[J]. 理论探讨，2021（3）.

词源是日语中的"土著化"（Dochakuka），最初在经济学领域表现为跨国性产品必须根据不同地域的特殊性加以调整，以便更好地进入地方市场。罗伯逊受此启发并将之挪用到全球化的文化研究领域：全球化是全球化与在地化并行的进程；其间同质化与异质化、普遍性与个别性同时并存，并相互渗透；普遍性与个别性的相互渗透以及个别性事物对于普遍性事物影响扩散的重要支撑作用仍将持续。[1] 可以将之简要表述为"思维全球化、行动地方化"（think globally, act locally）[2]。

近代以来，理解和处理"本土性"与"世界性"的关系是中国美术发展的隐形动力之一，"全球本土化"协调的也是这一对矛盾，该理论进入中国成为评论热词，用来分析中国艺术如何在世界范围确立自我身份，表征一种当代美术风格的动力，甚至成为当前的一种批评方式。

一、进入全球与理论自觉：中国美术评论"全球本土化"理论的发生

1992 年，罗伯逊首次在《全球化：社会理论与全球文化》（*Globalization: Social Theory and Global Culture*）中提出"全球本土化"概念：

> 关于我近几年的关注点，我在此打算提一下全球本土化（Glocalization）这个主题——一个在本书中只是稍作处理的问题。按照大致设想，全球地方化指的是所有全球范围内的思想和产品都必须适应当地环境的方式。必须将这种考虑与认为世界文化正在迅速走向同质化的常见观点加以对照。我认为关于全球文化是正在走向同质化还是以越来越大的多向性和差异为标志这一争论，可能是对作为整体的世界的研究中重要的普遍性问题。[3]

也是在这一年，中国艺术开始大规模参加国际性展览：1992 年 6 月，倪海峰、

1. Roland Robertson.Glocalization：Time － Space and Homogeneity － Heterogeneity[M]// Mike Featherstone.Scott Lash and Roland Robertson.Global Modernities，London：Sage Publications，1995：25 － 44.
2. Drew Martina, Arch G. Woodsideb.Dochakuka Melding Global Inside Local: For eign-Domestic Advertising Assimilation in Japan[J].Journal of Global Marketing, 2008，Volume 21，Issue1,.
3. 罗伯逊 . 全球化：社会理论与全球文化 [M]. 梁光严，译 . 上海：上海人民出版社，2000：3.

仇德树、王友身、蔡国强、吕胜中等人受邀参加"卡塞尔文献展"的外围展"欧洲外围现代艺术国际大展";1993年6月,王广义、方力钧、耿建翌、喻红等人参加由奥利瓦(Archile Bonito Oliva)主持的"第45届威尼斯双年展";1994年,余友涵、李山、王广义、张晓刚、方力钧、刘炜参加"第22届圣保罗双年展"。

这一系列展览活动促发了评论界对于全球化和本土化问题的相关讨论。1994年第4期的《画廊》杂志开卷设"潮流观察"专题发表《从威尼斯到圣保罗——部分在京批评家、艺术家谈中国当代艺术的国际价值》,黄专在导语中强调应该把握国际机会摆正中国当代艺术的国际位置,认识其准确的国际价值[1]。栗宪庭在这次座谈中谈到了"中心与外围"问题,在他看来,欧美是现代艺术的中心,中国等第三世界国家都处于边缘,面对的是在西方现代艺术基础上的再创作问题,做到个性化非常不易。方力钧也提道"当讨论有没有世界现代艺术中心这个问题的时候,就说明这个问题无法避免,说这个中心问题完全解体只是一厢情愿,事实也是不可能的"。从这些言论可以看出,评论界虽然没有提出"全球化"相关的话语,但已具备了对这一话题的敏感性,同时也看出冷战时期的意识形态仍发挥着作用。"本土—世界""中心—边缘"这些二元结构仍主宰着美术话语结构,中国美术显然是处于边缘位置的,从艺术家到批评家都是一种迎合西方当代主流的态度。

中国艺术展览出征国际的现象一直延续着,直至疫情全球暴发才按下暂停键。在这个过程中,中国当代艺术呈现出文化身份的焦虑,这是一种后发国家在追求现代化过程中不得不与其照面的文化心理事实。批评家也注意到这些艺术展览总是刻意强调自己的中国或亚洲身份,以便能够在一个象征西方当代艺术权力场的时空环境中确证自己的主体性在场。换句话说,它们急切地表达了对自己文化身份的焦虑。[2]也正是这种焦虑促使中国艺术家和评论家思考如何与全球共处,由此生发出类似"本土全球化"的中国话语方式,这与西方关于全球化的反思是不谋而合的。

20世纪90年代,实验艺术雨后春笋般涌现,"本土与全球"成为批评家审视实验艺术的重要切入点,其中最为重要的案例如巫鸿在首届广州三年展(2002

1. 从威尼斯到圣保罗——部分在京批评家、艺术家谈中国当代艺术的国际价值[J]. 画廊,1994(4).
2. 吴永强."全球化"与"在地化"的纠缠:中国当代艺术十年动向[J]. 当代美术家,2020(3).

年）中对"本土与全球"主题的阐述。巫鸿肯定本土与全球之间的对话是 20 世纪 90 年代中国实验艺术发展最有力的驱动力之一，它激发实验艺术家们探索自身身份，拓展了他们的视觉语言，使中国传统的艺术观念和形式成为全球当代艺术的一部分。巫鸿认为实验艺术的一个重要意义就是开始弥合东、西艺术之间的二元概念，他认为应该摒弃过往的思维惯性，不把本土与全球看作两种外在的结构，以此对艺术家分类，而应当把本土与全球看作其内在的经验与观点。王功新、朱金石、蔡国强、徐冰等人的创作方法虽然来源于西方当代艺术，但对它们的移植和采用不能简单地归于年轻艺术家的"赶时髦"和"西方化"，而是要去中国艺术内部寻找。[1] 巫鸿在评论中讨论的案例与 20 世纪 90 年代出征国际的创作同属一批，但批评家的态度已经发生转向，文化身份的焦虑感虽未全然淡去，但并不认为中国实验艺术是西方标准的边缘样式，而将之纳入一个超越西方的全球当代艺术的版图。2007 年，巫鸿在哥伦比亚大学的一次学术会议上进一步明确肯定中国当代艺术从一开始就超越了"西方与非西方""中心与边缘""现代与传统"这些二分逻辑[2]。

　　巫鸿是最早在全球化语境下谈论中国当代艺术价值的批评家之一，在其论述中，没有提及"全球本土化"概念，也没有直接材料显示中国美术评论家与罗伯逊有过学术交集，但中国评论对于实验艺术的价值判断以及对具体艺术家的方法论分析与"全球本土化"的主张是一脉相承的，这体现出中国艺术评论界在这一理论话题领域的自觉性。中国美术进入全球，面对既已存在的世界（西方）话语体系产生身份焦虑感，创作界和批评界在反思全球与本土两者关系中产生了这一理论自觉。范迪安曾将之描述为一种表征当代美术风格的动力：伴随经济全球化出现的文化全球化成为一种文化挑战，中国美术在文化上警惕"全球主义"对民族国家文化的侵蚀与整合，在艺术上坚持"本土性"的文化内涵，由此探索美术的"当代性"，成为中国美术面临的新课题。客观地看，"全球"与"本土"这

1. 巫鸿. 本土与全球——90 年代中国实验艺术中的一个关键问题 [M]// 巫鸿. 关键在于实验：巫鸿中国当代艺术文集：vol.1 潮流. 郑州：河南文艺出版社，2022：359-370.

2. Wu Hong, "Transcending Three Dchotomies: 'Western/Non-Western', Center/Periphery, Modern/Traditional"，于 2007 年 7 月 25 日在哥伦比亚大学举行的 "Modernism and Its Discontents" 会议上宣读。中文版载巫鸿. 关键在于实验：巫鸿中国当代艺术文集：vol.1 潮流 [M]. 郑州：河南文艺出版社，2022.

两种文化张力,也为形成中国美术的时代特征提供了新的契机,并试图指出中国艺术所要探寻的道路:应该是在"全球化"的态势下,以"本土性"作为调适的力量,运用两种机制形成的张力,建构具有自身文化特征的形态,为多元化的当代国际艺术提供有价值的经验。[1] 范迪安所提出的探索道路可谓"思维全球化、行动地方化"的另一脚注。

梁光严是国内较早关注"全球本土化"理论的学者,20世纪90年代末就将罗伯逊的相关理论译成中文发表于国内刊物[2],并于2000年将《全球化:社会理论与全球文化》译成中文出版,推动了国内研究运用这一理论的热潮。中国美术界将这一理论视为处理全球化身份焦虑的一个重要通道,比如冯博一提到,中国前卫艺术面对全球化时,一种大众文化为先导的新的中国社会意识也在形成之中。这种意识不是追求将中国西方化,而是追求一种新的本地化的后现代生活,这种生活一方面紧紧跟随时代的潮流,但又有自身的特色。它既不是西方,又不是传统,而是两种或更多地域文化的混杂。这大概就是所谓的"全球本土化",也就是在全球化的结构中适应本土性的要求。[3] 吴永强也用"全球化与在地化的纠缠"概括近10年(2010—2020年)中国当代艺术的动向,认为受"全球本土化"观念影响,中国当代艺术从宏观和微观层面开展在地性实践[4]。邵亦杨在描述全球化时代的当代艺术时,也援引了罗伯逊的"全球本土化"理念,并结合霍米·巴巴(Homi K. Bhabha)的"混杂性理论"提出设想,如果没有单一的、压倒一切的、完全以西方为中心的全球化,也就没有故步自封的本土化,所有的文化都在融合之中,他们在改变,我们也在改变,没有固定的主体与他者[5]。美术评论之外,这一理论也应用到艺术管理相关领域,2012年第七届中国艺术管理教育年会的主题就为"全球本土化视野下的艺术管理",探索在"全球化思想,本土化行动"的文化产业运作策略下,艺术管理学科发

1. 范迪安. 在"全球"与"本土"之间的中国当代美术 [M]// 中国美术馆. 社会转型与美术演进:纪念中国美术馆建馆四十周年学术研讨会论文集. 北京:中国文联出版社,2004:574-577.

2. 罗伯逊,梁光严. 为全球状况绘图:论全球化研究 [J]. 国外社会科学,1997(1).

3. 冯博一. 星星之火,可以燎原——关于20世纪90年代以来的中国前卫艺术 [M]// 贾方舟. 2007中国美术批评家年度批评文集. 石家庄:河北美术出版社,2007:464.

4. 吴永强. "全球化"与"在地化"的纠缠:中国当代艺术十年动向 [J]. 当代美术家,2020(3).

5. 邵亦杨. 全球视野下的当代艺术 [M]. 北京:北京大学出版社,2019:169.

展与人才培养模式的因应与改变。

二、再中国化："全球本土化"在中国美术评论中的实践

作为一种反思与应对全球化危机而提出的理论，"本土"是"全球本土化"的核心作用点，对于中国文化来说，之前逐渐淹没在全球化浪潮中的传统文化开始备受关注，成为中国全球本土化策略的突破点。冯骥才近年意识到在人类全球化、国际化的时代，文化不会顺着走，相反会反过来走向本土化，向着本土化发展。也就是说，越是经济全球化时代，文化越是全球本土化。[1]他呼吁在全球化时代，要重新认识本民族的民间文化。为避免重视本民族文化走向另一个极端，也有学者警惕"文化原教旨主义"式地继承传统，将"全球本土化"定义为传统文化当前发展的第三条道路，在对本民族文化认同的前提下，积极引入西方现代性元素，创造有别于"西方化"的"全球本土化"的理论话语和文化实践，这种理论或实践"旅行"到西方后，与西方文化展开平等的对话与交流，以达到文化输入和输出的平衡[2]。

"全球本土化"在国家文化层面来说，"再中国化"成为一个重要的举措。这是针对"去中国化"概念提出的，"去中国化"不仅体现在某些地缘政治伎俩方面，也体现在现代化进程中剔除中国元素的文化生活中。王岳川是较早呼吁"再中国化"的学者之一，早在2008年就提出从"去中国化"到"再中国化"的文化战略，以此构建21世纪中国的文化安全，并提出了"走进经典"和"创新经典"的方法建议[3]。时胜勋则将这一思路援引到中国当代艺术层面，认为国际当代艺术体系的西方化实质使得中国当代艺术在国际化的同时必然出现去中国化的精神症候，中国当代艺术家如果要获得国际文化体系的承认，首先就要去中国化，也就是自我东方化。中国当代艺术理应回应当代人的精神困境和提升当代人的审美能力，那么，返回传统、返回自身就成为中国当代艺术超越西方化的必由之路。

1. 冯骥才.不能拒绝的神圣使命——冯骥才演讲集（2001—2016）[M].郑州：大象出版社，2017：9.
2. 姚峰.全球化时代传统文化的"全球本土化"策略[J].福建师范大学学报(哲学社会科学版),2010(1).
3. 王岳川.从"去中国化"到"再中国化"的文化战略：大国文化安全与新世纪中国文化的世界化[Z]."21世纪中华文化世界论坛"第五次国际学术研讨会论文集暨南大学华侨华人研究院会议论文集，2008：112-125.

这一返回就是新世纪的再中国化。[1] 从时间角度来看,"再中国化"议题是在北京奥运前后出现的,更多的是从文化安全、国际政治层面来展开论述,也折射出中国文化界在面对全球化升级时的心态转变。

鲁虹是中国美术评论界提倡"再中国化"的代表,并将之运用到具体艺术家风格演进的评论案例中。2011 年,鲁虹在评论傅中望的艺术时,用"去中国化"到"再中国化"进行了路径概括,简单来说,傅中望在改革开放时受布朗库西(Constantin Brâncuşi)、阿尔普(Jean Arp)、贾科梅蒂(Alberto Giacometti)等人的雕塑观念影响,创作了一些带有唯美倾向的作品,也无意中走向了"去中国化"的道路。20 世纪 90 年代受斗拱榫卯结构启发,形成新的创作逻辑,在表达当代感受的前提下,注重从中国自身文化土壤与传统中借鉴和转换,进行"再中国化"探索。[2] 之后,鲁虹在中国当代艺术体系内部系统梳理,认为'85 新潮美术大多采取了"反传统"与"接轨西方"的文化策略,尽管极大地打开了很多人的艺术思路,但也带来了极其严重的"去中国化"问题。鲁虹同时也注意到 20 世纪 80 年代后期开始,少数艺术家意识到了"中国性"构建的本土价值,并努力回到自身文化的语境中。这意味着,中国当代艺术迈向了"再中国化"的过程。比如徐冰、吕胜中、谷文达、傅中望与吴山专等人都从不同角度借鉴了古老的文化传统。为避免中国化方面矫枉过正,鲁虹也提示在当前的文化背景中,我们不仅要反对西方中心主义,也要反对东方主义。也只有这样,我们才能在一个各种文化相互碰撞的全球化过程中,具备更加开阔的文化视野。[3] 鲁虹还将这一批评策略落实在展览层面,也就是 2014 年武汉合美术馆的开馆展"西云东语:中国当代艺术研究展",旨在回应 1993 年戴汉志在西欧策划"中国前卫艺术展"时存在的"西方化"问题,揭示经历 20 年发展的中国当代艺术不仅注重向西方艺术传统学习,也很注重向中国的艺术传统与现实学习,形成了具有中国特点的当代艺术。鲁虹的批评策略可视为"全球本土化"的中国版本,值得一提的是,鲁虹未提到罗伯逊的影响,而受到德里达(Jacques Derrida)在《他者的单语主义》中提出的"多语主义"的启示:由于全球化时代促进了不同文化的交流与互渗,

1. 时胜勋. 从"西方化"到"再中国化":中国当代艺术的文化身份 [J]. 贵州社会科学,2008(10).
2. 鲁虹. 傅中望:从"去中国化"到"再中国化" [J]. 荣宝斋,2011(8).
3. 鲁虹. 中国当代艺术中的"再中国化"问题 [J]. 中国美术,2013(4).

所以，无论是极端化的普遍主义价值观，还是极端化的民族主义价值观都是不适当的。因为它们在本质上，都是"单语主义"的具体表现……"再中国化"是在一个"大融合"的世界，为防止艺术创作的"同质化"现象出现，站在当下与中国的立场，想办法将传统中仍有生命力的艺术经验向当代转型，同时，将来自西方的好经验中国化，最后建立自己的独立价值与评价体系，使中国当下的艺术经验为世界所认可。[1]

当代艺术批评之外，"全球本土化"也常使用在设计、传播等视觉领域的评论中，比如中国举办奥运会设计会徽时运用的汉字图形化设计方案。以图形化的方式处理汉字，一方面体现中国传统文化符号，另一方面善用全球化的设计语言，在进行国际交流的时候既能为外人所接受，又能体现中国特色和传达中国文化，本质上是一种现代主义设计语言进入中国后经本土化改造形成的全球本土化现象。[2]

无论在哪 领域，"全球本土化"的批评都肯定本土化操作与全球化视野之间的互动，并将其视为缓解中国艺术陷入全球化旋涡所带来的身份焦虑的路径，全球本土化的双向进程，以结构性的张力共同构建了中国当代艺术的视觉性[3]。"全球本土化"也被认为是一种新型全球化模式，这种模式超越了旧的民族—国家秩序，超出了东西方的分离，自我与他者、主宰者和被主宰者、中心和边缘等的关系都应该被重新商定，并最终被超越，实现全球与地方的彼此重叠[4]。在很大程度上，"全球本土化"也指导了中国当下艺术的创作实践与话语批评，既让中国传统文化资源重获生机，也在全球艺术的构建中确立了自我身份，成为全球化文化语境下中国艺术发展的完美现实策略。

三、悖论与理想：中国学术界关于"全球本土化"的反思与批判

虽然"全球本土化"超越了全球化理论在宏观与微观层面的二元对立，有效阐释了本土地域文化与全球文化的双向互动，也为中国艺术如何在全球化语境中

1. 鲁虹. 开启"再中国化"的历史进程——关于"西云东语：中国当代艺术研究展"[J]. 当代美术家，2014（6）.
2. 朱橙."请进来"与"走出去"：全球化视域下的中国文字设计及其隐喻[J]. 美术学报，2022（2）.
3. 周宪. 当代中国的视觉文化研究[M]. 南京：译林出版社，2017：123.
4. 侯瀚如. 在中间地带[M]. 翁笑雨，李如一，译. 北京：金城出版社，2013：75.

确立自我价值提供了有效方法，但并不意味着这一理论是无懈可击的，也有不少研究对其展开理论反思。

"全球本土化"旨在调和全球文化"同质性"与"异质性"共存问题，美国社会学家乔治·瑞泽尔 (George Ritzer) 对此提出质疑，并创造了一个相对的"增长全球化"（Grobalization）概念。瑞泽尔以此概念标识全球化进程中发达国家、跨国公司、组织机构等通过日益增强的势力和影响，借助全球化的同质化压力，将野心欲望和利益需求加诸世界各地理地区，从中攫取巨额利润的状况。他同时创造了两个概念：以虚无之物（noting）形容"集中创立、控制并且比较而言缺少有特色的实质性内容"的社会形式，以实在之物（something）形容"本地创立、控制并比较而言富有独特的实质内容"的社会形式。"增长全球化"的强势存在不断推动众多"实在"向"虚无"转变，脱离"实在之物"的文化多元主义不过是无本之木。[1] 因此，"本土全球化"本质上仍体现一种流动的消费主义，通过资本扩张的方式，正在消解世界多样性的文明。

中国学者单波从传播和跨文化角度反思"全球本土化"，他注意到这一理论对其背后的"权力动力"充满警惕，也强调民族国家身份的重要性，视民族国家本身为一个多样性与融合的产物，如何保证文化身份不会因为文化流动而模糊和淡化，就成为关注的焦点。由于文化身份的不确定性，"全球本土化"在应用到现实时，逐渐偏离最初的设想，形成"全球本土化"—"全球化"—"去全球化"（deglobalization）—"本土化"（localization）—"去本土化"（delocalization）的思想运动轨迹，逐渐在全球与本土之间摇摆不定，"同质性"与"异质性"如何共存就成为一个无解之题。相对于后殖民主义对"权力动力"的批判，"全球本土化"只是构建了一个更大的权力，追求同质与异质共存的力量，追求理性主义的完美控制，基于对人的理性能力的信任，认为人具有控制非平衡状态的无限力量。而实际上，任何对于平衡状态的控制都有可能掩盖某种权力支配关系，进而掩盖被支配群里的创造力，反过来又加强权力的不对称关系。[2] 单波认识到实

1. 吕斌，周晓虹. 全球在地化：全球与地方社会文化互动的一个理论视角 [J]. 求索，2020（5）. 转引自乔治·里茨尔. 虚无的全球化 [M]. 王云桥，宋兴无，译. 上海：上海译文出版社，2006.
2. 单波，姜可雨."全球本土化"的跨文化悖论及其解决路径 [J]. 新疆师范大学学报（哲学社会科学版），2013（1）.

践这一理论的理想化成分，只要民族、文化认同存在，权力之间的平衡就是一个悬而未决的持续性问题，这一悖论也说明"全球本土化"并没有完全脱离二元对立的分析模式。

当然，单波也试图解决这种悖论，他提供了3种出路：针对"全球本土化"构建更大权力的问题，应该重视文化间性（interculturality），也就是认识到文化通过自身的关系构成自己，也通过与别的文化的关系构成自己，以此对治差异所引发的偏见，消解多元文化主义的政治危机；重视平等权力的构建，而不仅仅通过平衡权力构建化解冲突；针对"全球本土化"没有完全脱离二元对立的问题，应该把全球与本土的关系转移到人的和谐交流语境中来，认识到两种文化的相互作用与吸收不是一个"同化""合一"的过程，而是在不同环境中转化为新物的过程，是一个多元互动的生动过程。[1]

金元浦也强调"文化间性"在全球化中的作用，它以平等交流、沟通为基础，以对话主义哲学为基础，重视世界各个共同体之间相互协商、谈判、让步、融合，进而构建全球化的另一层面——全球公共领域[2]。此外，"全球本土化"强调的是同质化与异质化、普遍性与个别性的并存，是在空间层面对一组矛盾关系的调和，而忽视了历史的时间维度。汤林森在谈论"本土"文化概念时，就意识到现代世界中"我们的文化"从来不可能是"本地生产的"，它一定包含了外来文化的借鉴及影响，并且在成为这个总体化的部分之后，也仿佛"变得自然而本土"[3]。也就是说，"本土"并不是对某一区域内部固定形态文化的描述，它是在历史—空间双重维度中不断演变的，当前所言之传统文化也无一不具备该特征，都是在历史中与其他文化交流互动中生成的。受此观念启发，艺术批评家高岭提出全球化不是一个固定不变的外来文化入侵的简单的单向度概念，它是一个不同文化不断相互抵制、碰撞、磨合和吸收的复合性概念。中心与边缘、主流与非主流、全球话语与本土情境，是一个互动和对话的状态。因此，在不完全丧失自己文化独特性的前提下，承认自己的文化可以是一个更大的文化的组成部分，这也意味着

1. 单波，姜可雨."全球本土化"的跨文化悖论及其解决路径[J].新疆师范大学学报（哲学社会科学版），2013（1）.
2. 金元浦.全球本土化、本土全球化与文化间性[J].国际文化管理，2013（11）.
3. 汤林森.文化帝国主义[M].冯建三，译.上海：上海人民出版社，1999：174.

存在着超越自己文化的本土语境，而成为一种更大的文化的内在诉求。[1] 也就是说，超越通过"行动地方化"的方式修正全球化危机的方法论路径，通过正视差异，强调交流与对话，构建一个新的全球文化共同体。

四、区块化：地方与全球关系的一种设想

"全球本土化"虽然在中国文化、艺术领域备受推崇，也被一些批评家视为博取中国艺术全球身份的秘钥，但也有一些研究者发现其理论结构中的诸多悖论，在现实运作层面具有乌托邦色彩。最近，受疫情现实影响，以及一些新技术理论的启发，关于全球化结构出现了新的描述，比如历史学家钱乘旦借用"区块化"预测新的走向：在"区块化"结构下，个体有更强的意愿彼此合作、互通有无，碰到问题更容易解决。而且在"区块化"基础上重组形成的新的全球化，与以美国为主导的"老的"全球化有一个最大的区别，就是没有霸权国家。多个区块同时并存，形成互联，最终结成全球网络，实行全球互动，解决全球问题。美国也将是这个框架下的一个重要区块，在新的全球化中扮演新角色。[2] 回想艺术史家汉斯·贝尔廷 (Hans Belting) 将当代艺术描述为一种没有边界也没有历史的艺术[3]，那"区块化"了的全球艺术结构未尝不是"历史终结"后的新的状态，届时，没有边界，没有中心，也不用探讨全球与本土的纠缠，只有各个艺术区块之间的对话、交流与互联。

1. 高岭. 本土情境与全球话语：一个中西方二元对于的预设？[J]. 雕塑，2013（3）.
2. 钱乘旦. 全球化、反全球化和"区块化"[J]. 当代中国与世界，2021（1）.
3. Hans Belting, Andrea Buddensieg. The Global Art World: Audiences, Markets, and Museums[M]. Ostfildern：Hatje Cantz，2009：2.

尚一墨

上海美术学院史论系青年教师。

新海派 新动力：
2023上海美术学院青年教师作品展
学术研讨会综述

为了积极促进上海美术学院青年教师的教学和科研，进一步推动在"新海派"模式下，美术馆、艺术管理、展览策划的创新与发展，以"新海派·新动力——2023上海美术学院青年教师作品展"为契机，展览期间特别邀请了来自中央美术学院、四川美术学院、广州美术学院、湖北美术学院、南京艺术学院、上海戏剧学院、上海音乐学院、上海大学上海美术学院等学院和美术馆的18位专家与青年教师、学者围绕"新海派美术教育与社会服务""艺术管理的跨学科教学实践"和"美术馆管理、策展与批评"这3个议题展开探讨。

一、新海派美术教育与社会服务

本场主题研讨由上海大学上海美术学院副院长程雪松主持，上海戏剧学院教授董峰、上海美术学院油画系主任焦小健、上海文艺评论家协会副主席张立行分别进行主题演讲，上海美术学院副院长翟庆喜担任评议。

董峰以"新海派及新海派中的艺术管理"为题梳理了艺术管理专业

在上海艺术类院校的发展历史，肯定了上海大学在艺术管理培养方面所做的贡献。他着重从"新海派"的"新"谈到了两个新的转向。一个是市民和城市作为艺术家手中的描绘对象，变成了艺术创作和市民城市进一步融合的转向；一个是美术学院从艺术生产者的培养单位，转变成既是发展生产端又是消费端的推动者。他表示，对于"新海派"，生产还是要走在前面，在大旗下要发展绘画专业、雕塑专业、设计专业，要引领、发挥"新海派"的优势，成为全国的聚集地，这是毫无疑问的。但同时也要在消费端上发力，培养一大批优秀的、高端的艺术管理者，让他们能在艺术市场的进程中发挥应有的作用，呈现出生产端和消费端协调并重发展的新态势。

焦小健则以上海美术学院绘画专业学科建设特别是油画和版画作为切入点，针对当今艺术教育中很重要的教学方法问题提出了三点见解。第一，从本科到硕士再到博士，绘画领域的教学可以做明确的区分，本科阶段成为普及教育，是敞开式的，涉及多领域的；硕士阶段应该侧重于方法和技法教育；到了博士阶段要回到创作之中，像成熟的艺术家一样连续做研究。第二，教育方式应该从"我教你学"改成"我给你取"，教师必须具备丰富的知识积累，供学生取自己所需，达到每个人的不同教育。将素描课转换成大型素描临摹课，让学生临摹西方古典绘画流传下来的好作品，以及开展课外练习创作都是近年来上海美术学院油画系所做的尝试。第三，应该把所有青年老师的个展算作科研成果，督促他们走到社会上多办个展，这样青年艺术家才能在上海这个重要的国际艺术舞台上变成很强的力量。

张立行以"新海派与大众传媒"为题介绍了"新海派"的源流和脉络。他表示，曾成钢院长提出的"新海派"概念逐渐把"新海派"从自发的艺术家提出的不是太规范的名词，延续到学理的范畴，产生了相当的影响力，但同时，不管是以前狭义的"新海派"，还是今天上海美术学院提出的广义的"新海派"，都需要在今后进行学理上的梳理。他认为程十发先生在20世纪90年代初关于上海画院中国画画家应具备的标准所提出的"传承文脉""国际视野""都市趣味"三点非常有前瞻性，是从某个角度对"新海派"最好的解释。

程雪松表示在上海这样的城市做艺术管理的前景和道路是非常宽广的。上海美术学院即将在2024年开始艺术管理的专业招生，很期待在艺术类专业下的艺术管理专业能够体现出"新海派"的特征，打造金牌的一流专业。他也强调艺

院校的基础治理中存在很多问题，工作需要不断深化，不断努力推进。这次"新海派"青年艺术家的展示，既有艺术家自我的表达，也有很多理论学者的参与，无论是艺术家自己从实践中凝练出来的理论，还是理论学者从客观视角进行的审查和判断，希望能把"新海派"的这面牌匾擦亮，把学术艺理阐释清楚，真正让"新海派"走向世界，这也是"新海派"和"旧海派"之间的最大差异，就是要向外辐射。

翟庆喜也在评议中指出教育者应该从中国教育、中国艺术、中国人才怎么培养的角度来思考大学教育的考核和评估。他强调"新海派"最终的概念是向世界展示中国的姿态和中国今天最好的东西。

二、艺术管理的跨学科教学实践

本场主题研讨由上海戏剧学院教授董峰主持，上海音乐学院艺术管理系教授方华、广州美术学院艺术管理学系主任吴杨波、中央美术学院艺术管理与教育学院党总支副书记康俐、南京艺术学院艺术管理系主任陆霄虹、上海大学上海美术学院美术馆副馆长马琳分别进行主题演讲，上海音乐学院艺术管理系主任沈舒强担任评议。

方华以"消失的边界：艺术管理的跨学科理论支撑"为题梳理了对艺术管理产生影响的学科。关于艺术与管理之间的关系，她提到了最新的研究显示管理学开始向艺术学习，这是一个值得关注的变化。她指出，随着新技术的出现，"占有文化的认知模式""世界性品位"，通过新的技术在加强，正以前所未有的强大形式在进行传播。数字文化政策比较受到关注，但是这样的数字、算法并没有解决文化参与的平等。虽然互联网提供了便利，但创意产业政策在慢慢消解文化政策。她认为，艺术管理不是一门纯粹的学科，也不仅仅是跨学科，受过不同训练的人都可以逾越学科的界限，因此艺术管理研究领域甚至是超学科。

吴杨波则从当代青年艺术家的困境出发探讨艺术管理的发展问题。他认为青年亚文化是推动艺术创新的核心动力，而当代青年文化的主战场是新媒介的网络空间，大众文化跟青年亚文化之间的互动关系也变得越发密切。他指出了尽管当代青年文化成为主流文化中最活跃的群体，然而青年艺术家群体却集体失语的现象。他认为，艺术管理者不是要加强对青年艺术家的"扶贫"，强行把这个群体

放在主流的位置上，而是应该以文化建构为己任，耐心等待，并主动参与孵化新艺术潮流。

康俐以"艺术管理教学中的数字化"为题主要介绍了目前中央美术学院在艺术管理数字化教学上的实践，以虚拟教研室和覆盖全球 340 所院校的大学生虚拟策展大赛为代表，探索了人人都是策展人的可能性以及展览游戏化的可能性。她表示下一代互联网必然是虚拟空间，可穿戴简便设备的出现、欧盟通过的《Web4.0 和虚拟世界的倡议战略》和国内出台的《元宇宙产业创新发展三年行动计划（2023—2025 年）》政策、强社交平台和虚拟仿真技术手段为虚拟空间提供了有力支撑，Midjourney 绘画工具激发了对于艺术本质的追问。她认为未来虚拟展览的发展趋势肯定要有这几方面：一是交互式的观看体验；二是多维度的知识获取；三是强社群的互动交流。

陆霄虹以"基于项目驱动的艺术管理专业校企合作教学研究"为题分享了南京艺术学院艺术管理专业做的校企合作案例以及她个人对项目驱动和校企合作的认知与理解。她表示在校企合作的方式上大概有三种思路：第一种，从协议切入的合作；第二种，从个人切入的合作；第三种，从项目切入的项目驱动。上述三种合作方式，以项目驱动，或者以项目作为最终落地的方式是比较好的方式。她还介绍了在项目驱动下的合作类型和成果，分为和非营利艺术机构的合作、和营利性艺术机构的合作以及和商业机构的合作。她表示，目标一致、透明沟通、资源共享是校企合作实施的三大原则。

马琳以"面向社区共融的工作坊在社区的实践与思考"为题分享了她这几年关于艺术社区和社区治理的跨学科教学实践的思考。马琳指出，目前关于艺术社区的讨论主要聚焦在 3 方面：一是对"艺术社区"概念内涵的讨论；二是怎么从社区动员到艺术动员；三是艺术社区如何与社区治理相结合。2022 年国际博协通过的对"博物馆"的最新定义对艺术进社区产生了重大的影响。她还强调，做艺术管理的人一定要关注社会正义。她表示陆家嘴的"星梦停车棚"和艺术电梯只是阶段性的探索，在未来的发展中，艺术社区肯定需要探索新的方式和模式，建设是综合性的工程，希望通过艺术进社区相关实践和理论研究，能更好地认识艺术社区的内涵和作用，为艺术社区的发展提供指导和借鉴。

董峰表示，艺术管理既可以作为目标也可以作为手段，有不一样的方式，但取决于学校的资源和社区的类型，都是非常好的探索，两条路应该相互借鉴，一

定会产生更好的效果。

沈舒强在评议中指出艺术管理对受众的拓展和培育重视度不够。精英文化和大众文化一定要区分清楚，不要混在一起，否则会造成很多文化政策上的不同，阻碍文化事业的发展。他表示对于青年艺术家失语的问题要有作为，好的经纪人能够帮助艺术家在艺术上先成长，即便是财务上的成长也很重要。作为经纪人规划是非常重要的，无论是对于音乐还是对于美术而言。

三、美术馆管理、策展与批评

本场主题研讨由上海文艺评论家协会副主席张立行主持，程十发艺术馆副馆长陈浩、上海多伦现代美术馆馆长曾玉兰、北京工业大学艺术设计学院传媒与艺术理论系讲师高远、四川文理学院副教授宋康、四川美术学院艺术人文学院讲师沙鑫、湖北美术学院绘画学院讲师张文志分别进行主题演讲，华东师范大学美术学院教授张晶担任评议。

陈浩以"小型书画艺术博物馆的学术诉求与场馆运营"为题围绕"小型书画艺术博物馆现象""小型书画艺术博物馆的学术诉求、应对策略与现实困惑"以及"小型书画艺术博物馆的运营（运作机制）探索"发表了自己的见解。他指出，和综合性艺术博物馆相比，"专门性与类别化"和"小型化与故居化"是小型书画艺术博物馆受到限制的方面，而"专题化与综合性"是小型书画艺术博物馆发展可能的契机。争取政策支持与资金支持也是小型书画艺术博物馆面对的课题。陈浩以程十发艺术馆为例介绍了发展小型书画艺术博物馆的举措：第一步，梳理资源；第二步，确定学术定位和工作目标；第三步，理清学术研究思路；第四步，制定自主策划思路和工作方法；第五步，图文史料的编印；第六步，完善藏品典藏序列、更新硬件设备、完善征集捐赠机制。学术研究与文献梳理并重，是他在程十发艺术馆工作多年以来想要坚持的方法底线。

曾玉兰则侧重于当代美术馆的策展视角。她表示，多伦现代美术馆在建馆之初就非常关注对青年力量的扶持及推介，这既是机构的一种责任，同时也是美术馆作为知识生产机构面对现场和前沿动态的一种态度与立场。但她也指出，机构不仅仅要关注青年艺术家、青年艺术项目，同时也要避免落入一种消费青年的问题和陷阱中去。多伦现代美术馆做青年艺术项目的出发点在哪里，怎样在各个机

构都做青年艺术项目的时候，每个机构能做出自己不同的面向？对此曾玉兰从多伦举办"上海多伦青年美术大展"谈起并详细介绍了新一届"上海多伦青年美术大展"的阵容及所涉及的议题。她和另外一位同事共同策划的展览"未知游戏"试图对现实中存在的瓶颈及潜在的很多规则、艺术史上的标杆进行反思和挑战。

高远的主题演讲题为"全球化视域下的双年展体系与在地性——兼论当代艺术的去中心化及公共性"。他介绍了双年展的全球展示体系，指出由于欧美双年展的示范效应，中国也逐渐加入国际双年展的行列，并呈现出自己的特色。在全球化的进程中，双年展促进了西方话语权的消解，而超越"后殖民"的一种行之有效的方式就是各种艺术的"在地性"实践。他认为，中国当代艺术在文化策略上还有很长的路要走，以前那种参加国际双年展时非理性的趋之若鹜并不可取，借助双年展体系，中国当代艺术的去中心化实践或许可以发挥更大的影响，同时也将为全球双年展体系增添新的可能性。

宋康发表了"以毒攻毒——从 1/4 ㎡微策展实践谈起"的主题演讲。他指出，今天的一部分展览具有这样的特点：一是展览内容短平快；二是展览流程模块化；三是网红展的大片化；四是潮流展的时尚化；五是艺术批评空心化；六是展览消费快餐化。针对这种"快餐式展览"的现象，宋康打造了一个 1/4 ㎡的微型美术馆空间，取名为"知山美术馆"，以达到"以毒攻毒"的效果，使策展人和艺术家得到解脱。这个美术馆是以 1∶10 的比例缩小的，在里面看到的作品也都是以 1∶10 的比例缩小的。他表示有的时候看展览不是为了看展览而是为了去社交，而他的美术馆策划实践是去社交化的，其跟现实空间的最根本的区别是其可以用作教学，但观者最终不需要回到真实的空间去。他还强调了策展的目的是传播。

沙鑫发表的主题演讲题为"媒介与情确：一种基于现实的社会性抽象"。他以周杰、吴彦臻、张子飘这 3 位艺术家作为案例，指出他们采用否定性的媒介语言表达出对被遮蔽、被掩盖的现实物景的解构、反思、建构、追认，抽象出具有人文底色和现实判断的审美实践。他认为，中国当代绘画现场迅速转向了抽象表现的话语场域和审美主张，但具有本土性文脉传承和语言创新的案例比较稀少。他由此提出了值得人们深思的问题：除了全盘走向语言媒介外，中国当代绘画是否还有其他形式化的方法？

张文志梳理了从全球化到中国化、去中国化、再中国化相关理论的讨论过程。他指出，如何理解和处理本土性与世界性之间的关系是中国美术发展的隐形动力

之一，全球本土化协调的也就是这样的矛盾，这个理论成了中国艺术评论重要的工具。全球本土化作为理论策略好像是很完美很理想的工具，能解决中国艺术面对全球时所面临的尴尬，甚至提供了很完美的钥匙，但在学术界也有很多研究者对于这一概念本身提出过反思，甚至是质疑。对于全球文化的畅想，他想到了借用区块链的模式，构建新型的全球化，但这样一种模式套用在美术世界里似乎是不现实的。

张晶在评议环节中表示，很多艺术馆之所以能做得好，最终的力量就是要靠学术研究来支撑。今天传统类型的艺术馆如何跟当下的现实接轨？她认为除了从艺术家、艺术管理者的角度出发，也要从观众的角度考虑。她指出，虽然边界消解之后是否能迎来平等的去中心化的社会我们不得而知，但在话语体系里的发展中，人类总归还是要探索一些可能的边界和空间，无论从哪个角度，策展人也好，艺术家也好，教育者也好，都有未来的可能性。

研讨会现场

MEDIA REPORT

媒体报道

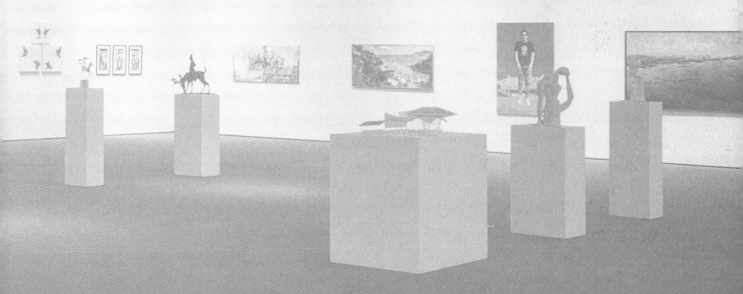

Summary

媒体报道
标题汇总

- "新海派 新动力"上海美术学院青年教师作品展(雅昌新闻)
- "新海派"在当代艺术中的"新动力"(澎湃新闻)
- "新海派 新动力"上海美术学院青年教师作品展启幕(文旅中国)
- "新海派"引人关注 上海美术学院青年教师作品展举行(东方网)
- What's on (中国日报)
- "新海派"在当代艺术中的"新动力"
 ——上海美术学院新入职青年教师作品首次集中亮相(中国艺术报)
- "新海派 新动力
 ——上海美术学院青年教师作品展"开幕(美术报)
- "新海派"在当代艺术中的"新动力"
 ——上海美术学院新入职青年教师作品首次集中亮相(海上星象)
- 研讨会预告 | "新海派 新动力——2023上海美术学院青年教师作品展"研讨会(海上星象)
- 展讯 | "新海派 新动力"上海美术学院青年教师作品展(上海大学上海美术学院)
- 研讨会预告 | "新海派 新动力——2023上海美术学院青年教师作品展"研讨会(上美美术馆)
- "新海派 新动力"2023上海美术学院青年教师作品展开幕(腾讯视频)
- "新海派 新动力"2023上海美术学院青年教师作品展开幕(优酷网)

媒体名称：澎湃新闻

日期：2023 年 12 月 5 日
"新海派"在当代艺术中的"新动力"

澎湃号·湃客 >

"新海派"在当代艺术中的"新动力"

 艺术融媒体中心
艺术融媒体中心

2023-12-05 07:42 山东

高原之歌（树脂） 卫昆

"新海派"有怎样的新动力？11月25日至12月18日，由上海美术学院、上海市美协主办的"新海派新动力——上

 美国官员称中方已减少对美军机的拦截行动，外交部回应

"新海派"是上海美术学院新时代以来优化培养模型、重建师资梯队、积极参与上海城市国际化发展的抓手。上海美术学院创办了院刊《新海派》，并于2022年开始举办以"新海派"为名的系列展览和学术研讨活动，使"新海派"概念在学界引起广泛关注。

中国美协副主席、上海美术学院院长曾成钢介绍，近年来，上海美术学院青年教师队伍逐渐壮大，汇聚了当下具有国内外一流教育背景的青年教师，成为"新海派"艺术教育的"新动力"。本次展览以"新海派新动力"为主题，展出了上海美术学院造型学部、设计学部、空间学部、理论学部青年教师近3年的艺术创作和理论成果。这是上海美术学院各学科新入职青年教师作品的首

本次展览由上海美术学院美术馆副馆长马琳担任策展人，上海美术学院各系相关教师组成策展团队。展览涵盖了中国画、书法、油画、雕塑、版画、设计、摄影、新媒体、手工艺、实验艺术等多个艺术领域，展示了青年教师们多元的创作风貌和对多样化艺术形式的实践，是对传统与当代、中西文化交融的思考和回应。其中，文献展区不仅以文献和视频相结合的方式展示教师学术成果，

What's on

CHINA DAILY
Updated: Dec 4, 2023

New school

The Shanghai School of painting emerged and developed quickly in the 1930s, and reflected the exchanges between Chinese culture and art from abroad at a time when Shanghai was a booming, dynamic and diverse metropolis, reshaping cultural appreciation in the city. It changed the appearance of classic Chinese painting, rendering to the style a modern tendency that addressed urban aesthetics. New Shanghai School, Emerging Powers, an exhibition at the art museum of Shanghai Academy of Fine Arts, is dedicated to the latest developments of the Shanghai School, and displays work in a variety of art forms by young teachers at the Shanghai Academy of Fine Arts. Chinese paintings, calligraphy, oil paintings, sculptures, prints and art of other kinds are on show. The exhibition was conceived as a summary of their explorations of art and art education over the past three years, and reflects the social and cultural influences that the international city has on local art. The exhibition runs through to Dec 18.

8 am-4:30 pm, Mondays to Fridays.99 Shangda Lu, Baoshan district, Shanghai. 021-9692-8188.

新海派 新动力
2023上海美术学院青年教师作品展

总顾问：冯远

总策划：曾成钢

学术主持：李超

策展人：马琳

执行策展：贺戈箫 李根 桑茂林 肖敏 赵蕾 李谦升 郭新 刘勇 秦瑞丽

主办单位：上海大学上海美术学院 上海市美术家协会

承办单位：上海大学上海美术学院美术馆

工作委员会：陈静 金江波 宋国栓 曹俊 翟庆喜 毛冬华 程雪松 章莉莉 王海松

设计团队：赵蕾 戴格格 顾欣言

展览统筹：尚一墨 魏佳琦

展览执行：高帅 夏存 林莹 卫昆 成义祺 陈文佳 许嘉樱 张维

展览时间：2023年11月25日-12月18日

展览地点：上海大学上海美术学院美术馆

参展艺术家

国画系
计王菁 贺戈箫 李戈晔 隋洁 田佳佳 倪巍 何振华 马新阳 陈静 史晨曦 周隽 齐然 高帅 范墨 贝思敏 包若冰

油画系
曹炜 唐天衣 潘文艳 金卿 周胤辰 李根 夏存 游帅 游迪文 赵舒燕 唐小雪 陈扬志

版画系
林莹 高川 金晟嘉 刘晓军 董亚媛 王嘉逸 江梦玲

雕塑系
肖敏 高珊 赵东阳 姚微微 卫昆 张升化 陈思学 李智敏 祝微 蒋涵萱 朱正

设计系
赵蕾 王静艳 成义祺 刘昕 夏寸草 高攀 丁蔚 吕敏 张璟 宋天颐 周予希 谢赛特 董昳云 李明星 王蒙 周方 师锦添 杜守帅 鲁洋 邱宇 黄祎华

数码系
李谦升 荣晓佳 陈志刚 蒋飞 陈文佳 朱宏 赵睿翔 罗正 杨秦华

实验中心
罗小戍 田田 薛吕 许嘉樱 何一波 时翀 吴仕奇

建筑系
刘勇 魏秦 魏枢 刘坤 张维 周天夫 羊烨

史论系
李超 马琳 张长虹 胡建君 蒋英 傅慧敏 秦瑞丽 刘向娟 姜岑 葛华灵 吕千云 翁毓衔